KB201711

# 큰스승

金鍾瑛 刻伯

# 큰스승
# 金鍾瑛 刻伯

그를 그리는
서른세 편의 회상록

강태성 외

열화당

# 책을 펴내며

조각가 우성又誠 김종영金鍾瑛 선생(1915-1982)은 우리나라에 추상 조각의 터를 닦은 선각자일 뿐만 아니라, 교육자로서 덕망이 높으시고 수많은 제자들을 길러내셨다. 험난한 시대에 한 치의 흐트러짐 없는 삶을 사시며 만인의 모범이 되기도 하셨다. 자신에게는 가혹했지만 제자들에게는 사랑으로, 그러면서 보이지 않는 진리를 향해 일생동안 매진하셨다.

김종영 선생 탄생 백 주년을 맞이하여 지난날 학생시절을 추억하는 제자 서른세 명의 회고담을 모았다. 스승은 한 분이지만 제자들의 가슴에 찍힌 스승의 그림자는 각양각색이었다. 월인천강月印千江이란 말이 있듯이, 하나의 달이 천 개의 강에 새겨져 오늘을 사는 우리들에게 큰 귀감이 되고 있다.

책 끝에는, 선생의 사진을 가능한 한 빠짐없이 모아, 그가 살았던 시대와 소중한 인연들을 한 자리에서 만날 수 있도록 했다. 오래된 앨범 속 귀한 자료를 기꺼이 내어 준 여러 분들의 도움이 컸다. 이 책을 만들어 주신 이기웅李起雄 사장님을 비롯한 열화당 식구들에게도 감사드린다. 스승은 가셨지만 장밋빛으로 물든 애틋한 추억이 글과 사진 편편에 녹아 있다. 탄생 백 년, 스승의 영전에 삼가 바친다.

2015년 5월
최종태 우성김종영기념사업회 회장

5

# 차례

스승을 그리는 서른세 편의 회상록

# 무언의 독려로 심어 주신 긍지

강태성姜泰成

동숭동 캠퍼스를 떠난 지 육십 년이 지난 오늘날 희미한 안갯속에 그 옛날 종잡을 수 없던 일들이 어느 하나 뚜렷하게 생각나지 않는다. 하지만, 불가능함을 잘 알면서도 '학창시절로 돌아갈 수만 있다면' 하고 아쉬움과 미련을 가져 본다.

1949년 6월에 고등학교 졸업식이 있었고 신학기는 9월이었다. 미술대학 준비생들에게는 학교 미술 교사의 지도와 기성 작가들의 개인 미술연구소가 유일한 교습소였다. 미술대학은 서울대학교의 예술대학, 이화여자대학교의 예림원, 홍익대학교가 전부였다. 중학교는 중·고등 과정을 합한 육년제로, 학교 또는 개인 미술연구소 등에서 미술대학에 지원하는 학생 수를 가늠할 수도 있었다.

서울대학교 예술대학은 미술부, 음악부로 편제되어 있었다. 미술부는 서울대학교 본부가 있는 동숭동에, 음악부는 남산의 옛 신궁(일본의 사찰)에서 개교하였다. 예년의 입시제도에 따라 소묘, 사군자, 인물화, 도안, 소조 등의 실기 전형을 이삼 일에 걸쳐서 치렀는데, 전형 결과에 따라 지원 학과에 관계없이

11

각 학과에 배당되어 지원 학생들의 불만이 만만치 않았다.

문리대학 옆에 위치한, 구 경성고등공업학교(서울공대의 전신)의 실습실이나 실험실로 사용되던 건물을 미술부 교사校舍로 썼는데, 미술대학 건물로서는 어느 하나도 합리적이지 않았고 기능적으로도 미흡했다. 장방형의 실기실은 학년별로 구분은 되어 있었지만 한 공간을 공동으로 사용했기 때문에 불편한 점이 있었다. 그래도 상급반과의 대화는 물론, 어깨너머로 보고 듣는 이점도 많았다. 전임교수와의 제한된 시간 외에 상급 학년과의 대화, 노하우를 직·간접적으로 체험하는 등 적지 않은 경험을 체득할 수 있었던 것은 행운이었다. 솔직히 해당 교수와의 접촉은 정규시간만으로 제한되어 있었으므로, 상급반 선배들과의 접촉은 필연적인 대학생활의 일부였다고 생각된다.

일학기의 시작이 4월로 변경되고 이학년에 진급하여 어수선하던 학교생활도 나름대로 안정을 되찾아 가던 때에, 청천벽력 같은 육이오 전쟁이 터져 혼란 속에 모든 것이 마비되고 처참한 고난의 수렁으로 빠져들었다. 그래도 피란지였던 대전에서 반가운 '전시연합대학'이 설치되어 다시 학교생활의 기쁨을 갖게 되었고, 당시 대전사범학교의 고명하신 미술담당 선생님의 권유로 병설 중학교의 교직생활도 겸하게 되었다. 육 개월 후인 가을, 부산에서 서울대학교가 개강한다는 공지를 듣고 모든 것을 포기하고 학교를 찾아 부산으로 직행했다.

가교사假校舍는 송도松島 앞바다를 바라볼 수 있는 해안지대에 자리잡고 있었다. 과거 요식업을 하던 이 허술한 건물을 찾아온

12

소수의 학생들이 교수와 반갑게 상봉하고, 하루가 멀게 학생들도 이곳저곳에서 모여 그동안의 어려움을 나누며 소식 없는 학우들의 소식을 갈망하는 분위기에서 그런대로 학교생활에 적응해 갔다.

불행하게도 조소과 윤승욱尹承旭 교수의 납북으로 침울한 상황에서 다행히도 김종영 선생님, 김세중金世中 선생님의 건재는 조소과의 든든한 버팀목으로 신뢰감에 생기를 찾았다. 송도에서의 학교 운영도 순조로워 안정을 되찾으면서 자유분방했던 학생들도 본연으로 돌아와 적응할 수 있었다.

교무회의에 따라 제4회 「서울대학교 예술대 학생 미전」을 개최하기로 결정했는데, 이는 학교의 위상을 높이고 건재함을 과시하는 과감한 행사로, 환희와 생기를 찾은 학생 작품의 접수와 심사가 이루어졌다. 제2회 「예술대 학생 미전」은 1949년 동화백화점(지금의 신세계백화점)에서 열려 많은 관심 속에 연일 전시장을 찾는 관람객으로 붐볐다. 제4회 「예술대 학생 미전」은 대신동에 있는 부산대학교 강당과 다른 건물에서 열기있게 진행되었다. 부산시민뿐만 아니라 피란민, 피란 학생들에게 희망과 기대감을 안겨 준 것은 물론, 시사하는 바가 컸다고 하겠다. 나는 피란지에서 제작한 〈자화상〉〈정물화〉〈산山〉 유화 석점을 출품했는데, 김세중 선생님으로부터 석 점 모두 심사에서 통과되었다는 전언을 들었다.

이 무렵 예술대학의 미술부와 음악부가 각각 미술대학, 음악대학으로 승격 분리되었다. 요식업 건물의 불편하고 협소했던

공간에서 벗어나 송도 언덕 기슭에 목조 가교사가 지어져 실기 실습 등 본격적인 수업을 할 수 있게 되면서, 침체에서 벗어나 모처럼 활기를 띠게 되었다. 1953년 서울 수복과 환도로 동숭동 본 교사로 복귀해서는 옛 모습을 되찾으며 그동안의 아쉬움을 뒤로 하고 새 기쁨을 갖게 됐으며, 활력과 평온을 찾으려는 노력이 싹터 갔다.

당시 전국 대학의 사학년은 문교부文教部의 지침에 따라 순차적으로 광주에 있는 육군보병학교에 입교하여 십 주간의 군사 훈련 후 예비역에 편입되었다. 나는 1954년 8월에 졸업하고 나서 입교했는데, 불안정한 환경에서 초지初志를 잊지 말고 순리에 순응하는 마음이 변하지 말라는 요지의 훈시를 들었던 기억이 난다.

1960년대는 비교적 안정을 되찾아, 그동안 잊고 있던 스승의 은혜에 감사하는 마음으로 당시 삼선교에 계신 김종영 선생님을 방문하였다. 반가이 맞아 주시는 선생님과 처음으로 갖는 단독 만남이었다. 선생님은 목조의 소녀 전신상을 제작 중이셨다. 그 작품은 1953년 '무명정치수를 위한 기념비'라는 주제의 국제 공모전에 출품하여 입상한 작품과 유사한 형태였다. 선생님의 국제 공모전 수상 소식은 선생 자신에게는 명예와 긍지를, 학교와 재학생 모두에게는 자부심과 미래상을 갖게 했다.

1960년대는 내가 목조에서 대리석으로 재료를 바꿔 작업에 열중하던 시기로, 석조 작업용 공구의 제작 차 신당동에 운집해 있는 철공소를 수시로 찾아가 기능과 합리성 있는 공구를 마련

하곤 했다. 그 무렵 김종영 선생님 댁을 방문하여 선생님의 석조 작업용 공구를 개선 보완해야 할 것 같아 공구를 마련하여 수시로 전달해 드렸다.

김종영 선생님께서 영면해 계신 산소 앞 중턱에 추모기념비를 세우기로 하는 조성 사업을 내가 전담해 진행토록 조소과 제자들이 당부하여 쾌히 수용했다. 선생님의 작품 중에서 기념비적 작품을 선별한 끝에 추상작품으로 결정하여 추모비건립위원회 위원들의 동의를 얻어 내가 대형으로 확대 제작했는데, 전체 디자인은 양승춘이 했다. 좌대는 연마된 오석烏石으로 먼 곳에서도 볼 수 있도록 우뚝 솟아오르게 제작하고, 그 좌대에 최종태崔鍾泰가 쓴 장문의 비문을 새겨 놓았다. 그리고 화강석 받침을 놓고 그 위에 크게 확대한 선생님의 작품을 설치해, 조형성과 아름다움이 깃들인 기념비를 산 중턱에 세워 선생님을 길이 기리고자 했다. 준공식 날 유가족인 사모님과 친지를 모시고 김세중 선생님을 비롯한 조소과 선후배 동문들이 참석하여 성대한 제막식을 거행했다.

크고 작은 전시가 있을 때마다 전시장을 찾아 신랄한 평가와 격려를 해 주셨던 김종영 선생님은 조소과 학생들에게 많은 가르침을 주셨다. 조소과의 이런 분위기는 타과 출신 동문들의 부러움을 살 정도였다. 선생님께서는 나의 작품 전시장에도 빠짐없이 찾아 주시고 작품 하나하나를 유심히 점검하듯 살펴 주셨으며, 나의 간단한 설명을 들으시고는 작품이 대작이어서 준비과정이나 제작과정 등에서 어려운 점은 없었는지 관심있게 묻

기도 하셨다. 작품 전시장에는 김세중 선생님과 동행하시는 경우가 자주 있어, 조소과 동문들 모두에게 무언의 독려, 그리고 긍지를 갖게 하셨다. 그날 느꼈던 훈훈한 사제의 정은, 선생님이 안 계신 오늘날까지도 조소과 동문들이 끈끈하게 단합할 수 있게 해 주고 있다.

# "전 군의 소묘에는 철학이 있는 것 같구먼"

전뢰진 田雷鎭

내가 서울대학교 미술대학에 입학했을 때에는(요새는 일학기 시작이 3월이지만 그때는 9월이었다) 석고 데생을 하는 실기실이 따로 있었다. 실기가 끝나면 대여섯 명이 난롯가에 앉아서 정담을 나누기도 하고 어느 학생은 민요를 부르기도 했다. "내 고향으로 날 보내 주. 오곡백과가 만발하게 피었고 (…) 그 누른 곡식을 거둬 들였네. 내 어릴 때 놀던 옛 고향보다 더 정다운 곳 세상에 없도다"라는 노래를 심죽자 沈竹子 씨가 불렀다. 아프리카 흑인의 노래로, 우리들의 심상을 감동시키는 음악이었다.

하루가 지나가는 것은 지루하기도 한데, 어떻게 생각하면 빠르게도 느껴진다. '나는 지금 무엇을 생각하고 있는가'라고 생각해 보면, 생각하려고 살고 있는지도 모르겠고, 살기 위해서는 생각해야만 된다고 스스로 다짐하게도 된다. 생각은 새로운 예술을 창조하기도 하고, 창조는 우리의 생각을 승화시켜 주기도 한다. 하지만 생각이 나면 활동하는 것이지, 활동이 생각을 탄생시키지는 않는다고 본다.

당시 서울대 미술대학의 교과과정으로 일학년 때에는 석고

데생을 주로 했는데, 우리는 줄리앙 석고상을 그리게 되었다. 형상과 명암은 잘 표현되었는데 공간 표현에 결함이 있어, 나는 목탄지木炭紙를 세로로 놓고는 좌우로 나누어 밝은 공간의 부분을 검게 칠했다. 석고상의 밝은 부분이 튀어나오는 느낌을 줌으로써 줄리앙 석고상이 공간에 튀어나오는 듯한 시각적 효과를 나타낼 수 있을 것이라는 생각에서였다.

성북회화연구소에서 공부한 소묘 방법과는 전혀 다른 표현이었기에 작품 채점을 하실 때 김종영 교수님은 나의 해명을 들으시면서, "전 군의 작품 소묘에는 철학이 있는 것 같구먼"이라고 하셨는데, 그 말씀이 오히려 나에게는 더 잘 그려 봐야겠다는 의욕이 생기게 했다. 물론, 소묘뿐만 아니라 '석조각에서도 그러한 생각으로 만들어 봐야겠다!'라는 의욕적 생각이 나오게 되었다고 본다.

1954년 이승만李承晩 대통령이 아이젠하워 대통령의 초청으로 미국을 방문했을 때 나의 돌 작품 〈소녀상〉(1954)을 기증했는데, 그 후 미 국무성에서 홍익대학교 미술대학에 조회照會가 왔다는 것을 윤효중尹孝重 교수님이 나에게 말씀해 주셨다. 그 사실을 고등학교 은사이신 홍일표 선생님에게 말씀드렸더니, "이제부터 전시회에 출품할 때에는 반드시 돌 작품만으로 하라"고 하셔서 말씀에 따라 그렇게 했다. 인과응보因果應報라는 격언은 언어로만 있는 게 아니라 이 세상 살아가는 데 반드시 따라오게 되는 것이라고 생각된다.

단기 4282년(서기 1949년)은 우리가 서울대학교 미술대학

에 입학한 해이다. 1950년 육이오 전쟁으로 학교를 못 다니게 되자 작품 활동을 하기 위해서는 학회를 만들어야겠고 해서, 훗날 우리들은 졸업한 학교가 달라졌어도, 같은 입학연도인 4282년 중 '82'를 따서 '팔이회八二會'를 만들었다.「팔이회 회원전」은 해마다 개최되었고, 출품 분야는 서양화, 동양화, 도안, 조각 등이었다.

입시를 위한 기초 소묘 실기는 주로 성북회화연구소에서 공부했는데, 김창렬金昌烈, 김숙진金叔鎭 씨, 그리고 당시 경기여고생이었던 이영은李英恩, 남경숙南慶淑, 정정희鄭晶姬 씨와 당시 무학여고생이었던 심죽자 씨 등도 같이 소묘를 연수했다.

시대의 변천과 진화에 따라 작품 제작에도 변화를 일으키게 되었다. 김종영 교수님은 서울미대 교수로 근무하시면서도 새로운 현대미술의 영역을 연구, 개척하는 데에 온 정성을 다 바치셨고, 참신한 현대적인 조각작품 제작에 정성을 다하셨다.

# "예술이라는 길은 혼자 걸어가는 것이다"

최의순崔義淳

## 조각가의 길

1953년 부산 송도松島 가교사假校舍에서 서울 이화동으로 옮긴 미술대학은 깨진 창과 습한 벽, 어두침침한 실기실 등 퇴락한 건물이었다. 미대 캠퍼스는 신입생과 재학생, 전선戰線에서 돌아온 복학생들로 북적거렸고, 장발張勃, 송병돈宋秉敦, 이순석李順石, 장우성張遇聖, 노수현盧壽鉉, 박의현朴義鉉, 그리고 우리 스승 각백刻伯과 박갑성朴甲成 등의 교수들은 창작의 세계를 세우려고 무거운 숨을 조용히 가다듬고 있었다. 외신은 "쓰레기에서 장미가 꽃을 피우나?" "파탄 속의 경제는 일인당 국민소득 구십 불은 되었는지?"라며 냉소를 흘리고, 군복을 검게 염색한 작업복 학생들의 얼굴 표정은 희망과 절망이 오가는 결연함을 담고 있었다. 그때 서울은 접시 같은 분지에 낙산駱山에서 해가 뜨고 인왕산仁王山으로 해가 지는 야트막한 회색의 소도시였다.

　미술대학은 낙산 아래 있었다. 조소과 실기실은 캠퍼스 깊숙한 동쪽에 웅크리고 있어, 이 건물의 유일한 동편 작은 창에서만 아침 햇살이 들어온다. 건너편 건물 일층의 폭이 넓은 복도

를 막아 만든 교수실에는 우성又誠 김종영 교수가 몇 안 되는 신입생 면담을 하고 계셨다.

교수실 테이블 건너편에 서 있는 나에게 각백(우성又誠이란 호는 후에 알게 되었지만 각백刻伯이란 호칭이 한층 더 친근함과 스승에 대한 존경과 애정을 담고 있다)은 훤칠한 키, 넓은 이마와 미소, 마른 체구에 바바리코트를 걸치고 나면 겨우 모습을 드러내는 풍모로 보였다. 적어도 그땐 그렇게 보였다. "예술이라는 길은 혼자 걸어가는 것이다." 그리고 긴 침묵…. 소박한 공간에서 왜소한 제자와 스승의 대면은 이렇게 시작되었다. 스승은 문제를 제기하고, 제자는 스스로 문제를 풀고 체득해야 하는 긴 세월이 시작된 것이다.

## 점토의 향연

모델이 대 위에 앉자 소묘를 시작했다. 스승은 "밑그림으로 감동을 그려라. 밑그림은 작업의 기초. 또한 머릿속의 형상을 종이 위에 옮기고" 하신다. 건너편 강의실에서 미학자인 박의현 교수는 "예술이란 아름다움, 결국 정서다, 정서!" 하시고는 노트를 덮으신다.

감동이란 무엇인가. 이를 시각화하는 일은 우리들의 몫이다. 어떻게 묘사하는가. 보이지 않는 관념을 개념화한다. 그리고 점토로 옮겨야 한다. 말씀은 이해되지만, 어떻게 하는지는 내가 찾아야 하는 것이다. 수많은 밑그림을 그리면서 해답을 찾으려 한다. "밑그림은 재산이다. 훗날 풍요로워질 것이다." 스승은

"한 장 한 장을 소중히 간직하라" 하신다.

크로키를 많이 하지만, 이를 체득하고 형체 형성을 실현하는 데는 보다 오랜 시간이 흘러갔다. 이를테면 '두발을 부드럽게' 제작하라는 주문은 이 년 뒤에 가서야 체험하게 된다. 체험과 체득은 지식처럼 곧바로 수긍되는 것이 아니었다. 나는 어떤 순간에 번개처럼 달려드는 감동, 훗날 사물과 대화하는 감응이란 것을 느낀 것이다. 머리가 아닌 가슴으로 공감하는 일, 참 신기한 과정이었다.

또 다른 강의실에서 월전月田 장우성 교수는 "화육법畵六法, 기운생동氣韻生動이란 무엇인가?" 하시면서 붓을 들고 단 한 번에 화선지 위에 한 획을 그리신다. 감동, 정서, 기운생동, 모두 실기에서 체험, 체득해야 할 과제들이었다. "대상을 개념으로 지레짐작하고 정의를 내리지 마라. 선입견은 사물의 본질을 흐리게 한다."

점토 입상은 모델을 보고 제작했으니 당연히 그 형상은 모델로 보인다. 모델의 모습이 마음에 있어 점토도 모델과 흡사하다. 모델이 떠난 다음에는 점토 입상에 모델의 잔상이 겹쳐 보이지만, 시간이 흐르면 모델의 이미지는 약해지고 전혀 다른 모습인 점토 입상만 남는다. 곧 작품이란 실체다.

시간이 갈수록 점점 많은 의문이 작업을 가로막는다. '내가 왜 작품을 하나?' '작품은 무엇인가?' '조각이란?' 먼 산을 보고 답을 찾고, 숲 속에서 답을 찾으려 한다. "작품은 스스로 즐기기 위하여 제작하는 것이다. 유희삼매遊戱三昧의 상태에서 작품 제

작을 하라. 스스로 자중하면서….”

각백은 이렇게 여유를 두고 내 작업 옆을 스쳐 가신다. 답은 이렇게 된다. “평생을 작품으로 업業이 되어 가는데 서두를 것 있나? 놀면서 느긋하게 즐겨 보자.” 각백의 연구실 옆을 지나면, 한가로운 엿장수의 가위 소리처럼 석조 아니면 목조를 다듬는 가락이 햇살처럼 문밖으로 번져 간다. 정말 즐기신다. 우리는 무엇에 쫓기듯이 제작하는데….

“눈을 보고 생선을 사는데, 희미한 것과 또렷한 것이 있네. 선명한 눈을 고르게!” 감성이 희미한 상태에서 제작이 되겠느냐는 일종의 경고성 말씀이다. 제작이 부진할 때 슬쩍 던진 말씀이 실은 비수같이 날이 선다.

“청안清眼, 혈안血眼 등등이 있다. 작가는 청안이어야 한다. 혈안은 무엇에 대한 욕구로 충혈이 되어 무엇을 성취하려 한다. 이권이나 탐욕을 의미하고…. 작품을 혈안으로 제작한다? 아니다. 청안, 어린이처럼 해맑은 눈으로 제작에 임하라.” 충고성 말씀이다.

각백 선생은 가끔 우회적으로 신랄하게 비판한다. “썩은 동태눈….” 내 작품이 부진하고 한여름 복날 더위처럼 맥을 놓을 때 스승은 여지없이 소조용 칼로 소낙비처럼 시원하게 깎아 놓으시거나, 아예 부수고 다시 제작하라 하신다. 하여 작품 제작 이 주쯤 되면 이런 현상이 작품대 위에서 난리가 나는 것이다. 작품대 위에 생동하는 작품이 보일 때까지. 어느 날 작품대 위가 수평으로 보였다. 모든 형상이 사라지고, 먼 지평선 끝 황야 같

23

은 작품대 위에 신기루처럼 또 다른 광경이 전개되는 것이었다. '다시 시작하자.'

"점토 하나하나 성의를 다해 붙여라." 그런데 또 다른 교수의 얼굴이 오버랩된다. 회화과 송병돈 교수. "진지하게 점 하나, 점 하나 그리고, 점을 연결하면 선이 된다. 조심 조심!" 하며 모델을 보고 소묘할 때 말씀하셨다. 그렇게 한 달을 제작한 작품을 각백은 여지없이 부순다. 이 일은 제작하는 나에게는 큰 충격이었다. 군에 있을 때 "공병工兵의 역할은?" 하고 교관이 지휘봉으로 바지를 치면서 말했다. "파괴하는 것이 우리 임무다. 동시에 건설도 우리 몫이다." 어느 해, 하늘에서 물을 퍼부어 홍수가 났다. 지상의 쓰레기가 무서운 탁류에 흘러간 다음, 천지는 청초한 모습으로 되살아났다.

작품대 위에 새롭게 태어난 형상이 햇빛을 받고 작품 위에서 교향악을 연주한다. 눈부신, 아니면 조용한, 잔잔한, 아니면 폭포처럼 쏟아지는 햇살을 받은 작품은 참으로 순박하다.

## 어두운 그림자

실기실 높은 창에서 내린 빛이 마치 렘브란트Rembrandt의 그림 같다. 여름 더위가 찌는 날 전투경찰에서 복학한 선배 강홍도康鴻道. 과묵한 그는 우리와 대화한 적이 없다. 해가 지는 날 그는 느닷없이 우리를 실기실 밖으로 내보냈다. 덕분에 일찍 실기실을 나선 다음 날 아침, 실기실은 온통 물바다가 아닌가. 그는 샤워를 한 것이다. 우리 반에 복학한 이기조李起祚. 국민방위군에

서 기력이 완전히 쇠한 그는, 졸업을 팔 년 뒤에나 했는지 아닌지 나는 모르고 있다. 우리 선배 송영수宋榮洙와 같이 입학하고 전선에서 돌아온 박수룡, 인천이 고향인 그는 졸업은 했지만 정신 질환을 앓고 있었다. 강홍도는 명동, 지금의 가톨릭회관 터 찬미사讚美社(1950년대 후반 가톨릭 교회의 성상을 제작하던 회사)에서 십자가 목조를 제작하면서 학비를 충당했다. 성북동 수도원의 〈십이사도十二使徒〉를 제작했고, 훗날 미리내 성지에 〈성 김대건상〉을 대리석으로 제작했지만, 어리석은 수사修士가 대리석 작품을 온통 그라인더로 표면을 깎고 연마(?)하여 전혀 다른 상이 되었다. 눈앞에서 벌어진 어이없는 사단에 정말 할 말을 잃었다.

각백의 마음과 우리를 그렇게 슬프게 하고 괴롭힌 사건이 일어났다. 탑골공원에서 포효하던 〈삼일독립선언기념탑〉을 1979년 말 철거한 일이다. 각백 선생 말씀대로 '혈안된 사람들의 합작'으로 삼청동 계곡에 버려진 것이다. 십여 년 우여곡절 끝에 서대문 독립공원으로 옮겨 회생시켰는데, 그 감개가 무량했지만 각백은 이미 유명을 달리한 후였다.

## 작품에서 영원한 삶을

그런 일로 우울했지만, 그래도 나는 우리 스승의 모습을 보며 예술의 역사 한끝을 이어 가려고 노력하고 있다.

1982년 여름, 로마로 가기 전 병상의 스승께 병문안 드리는데, 사모님 말씀이 "그 몸으로 최 선생 작품전을 보고 왔어요"

라고 하셨다. 가슴 밑바닥에서 뭔가 울컥하고 올라왔다. 병상에 계시어서 작품전 말씀을 안 드렸는데…. 눈시울이 붉어졌다.

1983년 정초, 로마에서 스승의 부음을 신문에서 읽었다. 1982년 12월 15일. 김태관 예수회 신부님의 종부성사終傅聖事. 평생 친구셨던 한록閑鹿 박갑성朴甲成 교수께서 임종하셨다고 한다. 우성의 수제자 최종태崔鍾泰의 전언이었다.

나는 가끔 삼각산 아래에 있는 김종영미술관을 간다. 그곳에 전시된 작품을 볼 때마다 작품을 제작하고 계신 선생의 모습이 보이기 때문이다.

"예술이라는 길은 혼자 걸어가는 것이다."
"누워 있기 힘들어 잠시 앉아서 쉬고 다시 눕는다."
—각백

대가大家는 갔어도 그의 풍부한 예술의 향기가 우리 마음을 행복하게 한다.

# "신과의 대화가 아닌가"

최종태崔鍾泰

1

언젠가 길 가다가 선생께서 이렇게 물으셨다. "조선시대가 오
백 년인데 화가가 몇인가 꼽아 봐라." 그래서 내가 "안견安堅, 최
북崔北, 겸재謙齋, 추사秋史…" 하고 꼽다가 "열을 세기가 어려운
데요" 그랬다. "그 봐라. 오백 년에 열이라면 백 년에 둘이 아닌
가." 얘기는 거기에서 끝났다. 뒷이야기는 나더러 생각해 보라
는 뜻이었을 것이다. 이십세기 백 년에 두 사람이라면 누구를
꼽아야 할 것인가. 그 중의 한 사람이 아니라면 그런 말씀이 나
오기가 쉽지 않았을 것 아닌가. 작은 나라건 큰 나라건 한 시대
에는 반드시 몇 사람의 인물을 남겨 놓는다. 한 나라의 백 년에
한두 사람이라면, 세계 역사에서도 중요한 사람일 것이다. 혹여
그때 선생께서 한국미술사 이십세기 백 년에 당신을 생각하지
않았을까.

　예산禮山은 추사 고택이 있는 데다 선생께서 워낙 관심이 많
은 터여서 서산瑞山 쪽에 갈 일이 생기면 고택을 꼭 들러서 올라
온다. 그냥 올라오는 일이 아마도 없겠지만, 만약 그랬다면 두

27

고두고 속이 허전하였을 것이다. 고택의 맨 위에 사당이 있고, 거기에 추사의 영정이 있다.

그때가 회갑을 맞는 시절이지 싶은데, 선생께서 예산에 가셨다. 영정 앞에 빳빳한 지폐를 올려 놓고 절을 하시면서 "이것은 초 값입니다. 내가 생전 절을 안 하는 사람인데 오직 선생께만 하는 것입니다" 하셨다. 고택 옆에 산소가 있고, 그 멀찌감치에 두 그루의 소나무가 있다. 선생의 생신이 한여름인지라 햇볕이 뜨거웠을 것이다. 소나무 그늘 밑에 앉아서 쉬는 중에 시원한 바람이 불어 왔다. "봐라! 선생께서 제일 사랑하시는 제자가 온 줄을 아셨구나!" 하고 농을 하셨다.

그 옆으로 기념관을 만들었다. 꽤나 깔끔하여 나는 갈 때마다 안 빠지고 기념관을 들른다. 추사 아니면 말할 수 없는 명구들이 쒸어 있었다. "석비石碑 몇십 개를 보기 전에는 붓을 들 생각을 마라"라든지, "구천구백구십구를 했다고 해서 되는 것이 아니고 구천구백구십구를 하지 않고서는 되는 것이 아니다"라든지, 참으로 통쾌한 말씀들이었다. 김종영 선생께서 아시머트리 asymmetry라 하셨는데, 추사의 글씨야말로 한 점 한 점이 아시머트리로서 기가 차게 절묘했다. 금방 튀어나올 것 같은 생물生物의 모양을 하고 있다. "십구세기 아시아에서는 완당阮堂이요, 서구에서는 세잔P. Cézanne이다" 하신 김종영 선생의 명철한 판단력이 감탄스러울 뿐이다.

점심을 먹고 나면 서울대 본부 앞에서 혜화동 의과대학까지 가는 통근 버스가 있었다. 한시 이십분발이었던 것으로 기억된

다. 나는 서울역에 내려서 신촌행 택시를 타야 했는데, 서울대에서 서울역까지 삼십 분간 선생 옆에 있고 싶어서 가끔 선생과 함께 그 버스를 탔다. 버스 안에서 내가 여쭈었다. "송宋나라 휘종徽宗의 글씨가 칼같이 날카로운데 휘종의 족보를 어디다 대야 할까요?" "왕희지王羲之로 봐야 한다"고 서슴없이 말씀하셨다. "추사를 잇는 사람이 누굴까요?" 했을 때, "신관호申觀浩가 있었는데 수壽를 못 하였다"라고 하셨다. 선생께서도 내가 왜 옆에 타고 있는지 다 아셨을 것이다.

소문에 들려오기를, 어떤 선배가 후배를 나무랐다는 이야기였다. 당연한 이야기였지만 좀 심했던 것 같았다. 선생께서 내게 이렇게 말씀하셨다. "자기를 가혹하게 다스리는 사람은 남한테 관대하고, 자기를 관대하게 다스리는 사람은 남한테 가혹하다." 작은 소리로 말씀하셨지만, 내게는 천둥 치는 소리처럼 들렸다.

1980년은 선생께서 정년을 맞는 해였다. 제자들이 서둘러서 덕수궁에 있는 국립현대미술관에서 큰 회고전을 열었다. 어느 날이던가, 선생님 내외와 함께 전시장을 나와서 정문을 향해 걸어가고 있었다. 당시 내가 어딘가에 "한밤중에 일어나 촛불을 켜 들고 낮에 하던 마당의 돌 작품을 보신다" 하는 이야기를 쓴 모양이다. 사모님께서 내게 이렇게 물으셨다. "그건 나만 아는 일인데 최 선생이 어떻게 그걸 알았어요?" 물론 내가 그것을 지켜봤을 리는 없다. 나는 그냥 웃고 있는데, 선생께서도 아무 대꾸가 없으셨다.

민족기록화를 그리고, 애국선열 동상을 만들던 시절이 있었다. 육십년대에서 칠십년대에 걸쳐서 있었던 일이다. 요즈음에야 알게 된 일이었지만, 임영방林英芳 선생이 기획하고 추진한 일인 것 같았다. 그 무렵 임 선생이 김종영 선생께 무언가 하나 일을 해 보시라고 권하였을 때, 선생께서 사양하는 답변은 이러했다. "내가 워낙 사람을 잘 못 만드는 사람이라서…." 현답일까, 우답일까.

2
이십세기 한국에서 한 사람의 조각가를 골라내라 한다면 김종영 선생을 들지 않을 수 없다. 두 사람을 대라면 누구를 댈까.

남들이 보기에 선생은 늘 아무 일 없는 사람처럼 보였다. 특별히 심각한 표정도 없고, 물론 불안한 인상도 보이지 않았다. 작업을 하는 마당에서 금방 손 씻고 나오시는데, 별일 없었던 것처럼, 이웃 동네 사람들이 볼 적에는 참으로 특별난 데 없는, 그야말로 평범한 초로初老의 아저씨로 보였을 것이다. 그런데 입을 한번 열었다 하면 장관이었다.

정년 퇴임을 하시고 나서였던가, 그날은 어쩐 일인지 "방으로 가자" 하셨다. 대개는 마루에 앉아서 이야기했는데, 가끔은 안방으로 가는 경우가 있었다. 그날은 『노인과 바다』 이야기로 시작하셨다. 그러면서 멋쩍어서 그러셨는지, 간간이 웃음 섞인 억양으로 헤밍웨이E. M. Hemingway의 소설을 이야기하셨다. '웬 난데없는 헤밍웨이인가' 했더니, 고향에 있는 부동산 이야기였다.

큰 고기를 낚아서 죽을힘을 다해 낚싯대를 잡고 뭍에까지는 당도했으나, 살코기는 상어 떼에게 다 빼앗기고 가시만 잡고 있는 노인, 그 헤밍웨이의 노인이 꼭 자기와 같다는 말씀이었다. 그 이야기를 하시는데, 멋쩍게 묘한 표정을 지으시면서 거듭거듭 여러 날을 그렇게 『노인과 바다』 이야기를 하셨다. 아마도 그 무렵 고향의 재산에 관계되어서 무슨 일이 있었는지 모를 일이지만, 워낙 말씀이 앞뒤가 없는 분이어서 그렇게만 대강 알아듣고 있어야 또 분위기도 살아난다. 일생을 무언가 잡고 있었는데, 그것이 빈 낚시였다는, 어찌 보면 허망함 같은 감회도 있었던 것 같다. 그러면서도 이야기의 결론은 없었다.

헤밍웨이의 노인과 조각가 김종영 선생은 어떤 점에서 많이 닮아 있는지도 모른다. 김종영 선생이 건진 건 무엇인가. 선생은 두 개의 낚싯대를 잡고 있었는데 그 중 하나는 빈손이었다는 말씀을 그렇게 하신 건가.

그날은 아홉시 전에 학과 사무실에 나오셨다. 서울대 의과대학에서 관악산 캠퍼스까지 통근 버스가 다니는데, 교수들이 타는 차여서 에누리가 없다. 선생님께서 나오시는 날이어서 나는 그 시간쯤 미리 대기하고 있었다. 몇 분의 교수가 더 있었다. 들어오시자마자 턱 의자에 앉으면서 하신 제일성第一聲인즉 이러했다. "쓸데없는 일을 하는 이가 중요한 사람이다!" 쓰일 데가 있는 일이 아니고, 쓰일 데가 없는 일을 해야 한다는 것이었다. 세상에 쓸 데 있는 일만 찾아서 일을 해도 바쁠 판인데, 그런 것 말고 아무런 용도가 없는 일, 세속 말로 별 볼일 없는 일을 해야

한다니, 말씀이 거꾸로 되어도 한참이 아닌가. 그러나 두고두고 생각이 나는, 참으로 진리의 말씀이었다. 간디의 기념관에 들어가 보니, 침대와 안경, 지팡이와 신발 두 쪽만 있었다고 한다. 예수님의 무덤은 어떠했던가. 쓸데없는 일에 생사를 걸고 매달리는 사람이 있다면, 그는 필시 좋은 사람이고 위대한 사람일 것이다.

칠십년대 후반쯤이 아니었을까. 김종영 선생은 몸도 좀 좋아진 것 같고, 기분도 대체로 좋아 보였다. 자기가 큰 부자라는 것이다. 왜 그런지 설명하시는데, 그 대목이 더 재미있었다. 자기의 작품을 한 점당 일억을 치고, 백 개면 백억이 아닌가 하는 말씀이었다. 한 점이 일억이라니, 당시에는 특히나 조각을 산다는 사람이 없었던 시절이었다. 백억이면 그 당시로는 상당한 재벌 소리를 들을 만큼 보통 사람들은 상상도 할 수 없는 돈이었다. 아무튼 오십 년이 지난 지금, 선생의 작품 값이 당신이 예언한 만큼에서 더하면 더했지 덜하지는 않을 것인즉, 그만하면 허언 방담虛言放談은 아니지 않은가.

김종영 선생이 돌아가시기 일 년쯤 전이었다. 삼선교 언덕 집 벨을 눌렀더니, 선생께서 마당에서 돌 일을 하시다가 문을 열어 주시는데, 내가 나타나니까 장갑을 벗고 옆에 수도에서 손을 씻으시고는 '안으로 들어가자' 신호를 하셨다. 볼일 없이 간 것인데 미안한 생각이 들었다. 평상시에는 마루에서 차 한잔 하면 될 일인데, 그날따라 안방으로 들어가자는 손짓을 하셨다. 할 말도 없는데 그냥 덤덤히 앉아 있었다. 부인께서 쟁반에다 커

피 두 잔을 찰랑찰랑하게 가져오셨다. 선생께서 한 모금 드셨다. 내가 문 안으로 들어선 후 그때까지 아마도 십 분은 족히 걸렸을 것 같은데, 말하자면 긴 침묵이 있었다. 한 모금 드시더니 잔을 내려놓고 그때서야 "신神과의 대화가 아닌가"라고 조용히 말씀하셨다. 표정에는 전혀 장난기가 없었다. 나는 좌우간 혼비백산했다. 그 뒤로 무슨 이야기를 하다가 나왔는지 모른다. 집에 와서 다음 날, 또 다음 날, 한 달을 생각했는데도 알 수가 없었다. 그 문제는 선생께서 돌아가시고 수십 년이 되었는데도 알 수가 없었다. 그야말로 미궁이었다.

이십 년쯤 지나 김수환金壽煥 추기경님 만날 일이 가끔 생겼다. 하루는 용건을 마치고 불쑥 이런 말을 했다. "내게는 좋은 스승이 여럿 있었는데, 지금은 다 돌아가시고 놀 데가 없어서 심심합니다" 그랬다. 추기경님께서 임자 만났다는 듯이 "하느님하고 놀면 된다" 하시면서 만면에 웃음을 가득히 머금으셨다. 무언가 대단히 가슴 뿌듯한 것을 느꼈으나, 집에 와서 생각해 보니 도무지 그 의미를 알 수가 없었다.

세월은 이십 년이 또 훌쩍 흘러갔다. 나도 팔십을 넘기면서, 바로 올해 꽃이 피는 어느 날, '아, 이것이다!' 하는 깨우침이 있었다. 사십 년 전 김종영 선생이 "신과의 대화가 아닌가" 하신 말씀과 이십 년 전 추기경님의 "하느님하고 놀면 된다" 하신 말씀이 하나로 겹치면서 내 가슴 안에 불길같이, 아침 해같이 솟아오른 것이다. '아, 이것이로구나!' 그러나 설명할 수가 없다. 두 분께서 하신 말씀은 하나였다. 한군데를 가리키는 것이었다.

그러나 말로는 설명이 되지 않는 것이어서 유감스러운 일이다.

## 3

1971년 당시 김종영 선생께서는 학장 보직을 맡고 계셨다. 연건동 시절, 학장실 옆에는 교수 휴게실이 있었다. 그곳에서 늘 교수, 강사 들이 차 마시고 장기도 두고 하며 쉬는 곳이었다. 그곳에는 심부름하는 여직원이 있었는데, 아주 부지런하고 모든 교수들한테서 귀여움을 받았다. 어떤 선생님 커피는 프림을 얼마나 넣어야 하고, 설탕은 한 스푼이고, 어떤 선생님은 설탕이 두 스푼이고, 또 누구는 노 프림 노 설탕이고 하는 것을 정확히 알아서 서비스를 하는 것이었다. 그래서 교수 휴게실의 매력이 배가 되었는지도 모른다.

그런데 어느 날 김종영 학장님이 불쑥 들어오셨다. 느닷없이 하시는 말씀이 "작품 있는 사람 있으면 나와 봐!" 일갈하시고 조금 서 있다가 문간에서 그냥 나가셨다. 자, 이게 무슨 날벼락인가. 나는 대단히 놀랐다. 그런데 다른 분들은 대충 알아들을 수 있는 말씀이었나 보다. 나중에 알고 보니 이런 사연이 있었다. 송영수宋榮洙 선생이 세상 뜨시고 일 년이 되어 가는 시점이었다. 유작전 얘기가 나올 때 어떤 선배 교수가 "송 선생 작품이 있겠느냐" 하고 떨떠름한 말을 했는데, 그것이 파동을 일으켜서 김종영 선생 귀에 들어간 것이다. 한마디로 말하자면, 심기가 매우 불편했던 것이다. "작품 있는 사람 있으면 나와 봐!" 확실하게 말하자면 '작품이 된 사람'이 누구냐 묻는 것이다. 참으로

무서운 말씀이었다. 작품이란 것은 끝도 없이 깊고 넓어, 완성에 이른다는 것은 기약할 수 없는 일이다. 내가 지금 팔십을 넘기면서 겨우 그것을 깨닫는 바인데, 김종영 선생은 젊은 나이에 아셨으니 천재가 아닌가. 들녘의 벼는 익을수록 고개를 숙인다.

1970년대 중반을 넘어서였던가, 내가 처음으로 개인전이란 것을 열었다. 멋모르고 벌인 일이었는데, 부끄럽기 짝이 없었다. 전시회가 끝나고 김종영 선생 댁에 인사를 갔다. '앞으로는 잘하겠다'는 뜻이 있었을 것이었다. 전시회 중에 이런 일이 있었다. 어떤 사람인지 작품을 사겠다는 이가 있었다. 그런데 얼마를 받아야 할지 짐작조차 할 수 없는데, 누구한테 물어볼 수도 없었다. 호기심도 있었고, 돈 욕심보다도 어떤 야릇한 기분이 있었다. 그 문제를 가지고 사흘간을 고심했다. 그러다가 사흘이 지나면서 '아니다!' 하고 없었던 일로 했다. "그랬더니 머리가 다 시원하네!"라는 말이 떨어지자 선생께서는 만면에 웃음을 머금고 "거 봐라!" 하시면서 "한 사람이 어떻게 부귀영화를 다 갖겠느냐" 하셨다. 선생께서 그렇게 좋아하시는 모습을 본 것은 아마도 처음이 아니었던가 싶다. 한 가지 갖기도 어려운데, 부富와 귀貴와 영화榮華를 한 몸에 다 갖는다는 것은 당치 않은 것이다, 그런 말씀일 것이다. 그런 뒤 한참을 열변하셨을 테지만, 내 맘속에 깊숙이 남은 것은 "한 사람이 어떻게 부귀영화를 다 갖겠느냐?" 그 한 말씀뿐이다.

세월은 무심히 흐르고 흘러서 사십 년이 지났다. 얼마 전 친구와 기차를 탔는데, 문득 그 생각이 나서 "이제는 그 뜻을 알

수 있게 되었노라" 그랬다. 그러자 친구가 하는 말이 "그 양반, 부富를 가져 본 분이 아니던가. 가져 본 분다운 말씀이다" 그러는 것이 아닌가. 공부란 것 참으로 끝없는 일이었다. 어느 날 선배가 나를 보자마자 이렇게 말했다. "선험적인 것이 있어야 한다." 토를 달자면, 전생에 닦아 놓은 영적 재산이 있어야 한다는 뜻이다. 사람의 한생은 너무도 짧다. "소년少年은 이로易老하고 학난성學難成이니 일촌一寸의 광음光陰도 불가경不可輕하라."

"선생님, 그림을 어떻게 팔아야 할까요?" 내 말이 떨어지자마자 "다다익선多多益善이지!" 하시면서 이렇게 말씀하셨다. "수직선을 그리고, 수평선을 그리고, 거기에다 사선을 그리면 된다." 그러고서 이야기를 딱 잘랐다. 더 이상의 설명은 없었다. 알아듣고 못 알아듣고는 내 일이 아니다 하는 자세였다. 당신이 말해 놓고서도 참 잘됐다 싶었을 것이다. 동문東問에 서답西答인데, 이것을 어찌 설명할 것인가. 일본에는 선문답禪問答을 풀이한 책이 있다고 들었다. 한번 읽기는 재미있을지 몰라도 두고두고 볼 책은 아닐 것 같다. 그날 나는 그냥 웃음이 나왔는데, 선생이야말로 모처럼 파안대소였다. "다다익선! 많을수록 좋다! 수직선을 그리고, 수평선을 그리고, 거기에다 사선을 그리면 된다!"

아시머트리를 강조하신 일이 있다. 나중에 알고 보니 추사의 글씨는 모두 심한 '불균형의 균형'이었다. 얼마 전 뉴욕에 들렀을 때 메트로폴리탄 박물관에서 「명청明清 서예전」을 보았다. 큰 글씨, 작은 글씨 들을 찬찬히 보고 있는데, 어쩐 일인지 추사의 예서隸書가 자꾸만 떠올랐다. '아, 여기에 추사 몇 점만 놓을

수 있었으면…' 하는 생각을 했다. 내가 보기에는 추사의 글씨를 당할 자가 없을 것 같았다.

　내가 추사에 관심을 갖게 된 것은 순전히 김종영 선생 덕분이다. 모든 글씨를 유심히 보게 되었고, 특히 추사에 대해서는 더욱 열심히 보았다. 그럭저럭 오십 년을 하니 이제는 눈이 좀 트이는 듯싶다. "글씨는 그림같이, 그림은 글씨같이" 하셨던 말이 김종영 선생한테 어울린다. 김종영 선생 조각은 글씨 같고, 입체로 쓰는 시詩로 보인다. 한군데가 통하면 사방에 달통한다. 열린 눈으로 보면, 그림과 시는 둘이 아니고, 글씨와 조각은 둘이 아니고, 세상이 온통 한통속으로 보이는 것이다. 예술이야말로 항상 열려 있어서, 애나 어른이나 할 것 없이 아무 때나 놀다가 간다. 그림이란 것은 하늘나라의 소식이기도 하다.

# 예술마저도 초월한 선생의 만년

윤명로尹明老

회화과 56학번이었던 나는 운 좋게도 휑하게 지붕만 덮여 있었던 조소 실기실을 드나들면서 한 학기 동안 점토로 장난을 했다. 석고 뜨는 법도 배웠다. 그때 난생 처음 만들었던 자소상自塑像은, 넉넉지 않은 학비를 벌기 위해 이 집 저 집 옮겨 다니다가 분해되어 기억 속에서 사라졌다. 둔탁한 망치 소리, 예리한 톱날 소리, 그리고 돌과 나무와 찰흙과 석고의 분진粉塵들이 뒤범벅이 된 현장들은, 시간만을 낚고 있었던 회화과 실기실보다 생동감이 넘쳐 보였다.

나는 이 생동감 때문에 한동안 전과轉科를 생각한 적도 있었다. 그러나 유화물감 한 통 살 수 없는 형편에서 돌, 용접기, 연마기 같은 도구의 마련과 이른바 '어떻게'라는 앞으로의 조건들 때문에 조소실을 멀리하기 시작했다. 지금도 못내 아쉬움으로 남아 있는 것은, 분진으로 뒤범벅된 하얀 가운을 입고 어깨너머로 미소 짓던 김종영 선생과의 이별이었다. 은둔자의 모습으로 치우침 없이 학생들을 가르치시던 그 모습이 이제는 추억으로만 남아 있다.

1946년 8월 22일, 건국 이래 처음으로 국립서울대학교에 예술대학(미술부, 음악부)이 설립되었다. 미술부에는 제1회화과, 제2회화과, 조각과, 도안과가 있었다. 도쿄미술학교에서 조각을 전공한 김종영 선생은 우리나라 역사상 처음으로 조각을 가르친 조각과 교수였다. 그리고 모교에서 정년을 맞을 때까지 한국 현대 조각계에 유례없이 수많은 제자들을 길러낸 존경받는 스승이었다. 김세중金世中, 백문기白文基, 강태성姜泰成, 송영수宋榮洙, 최의순崔義淳, 최만린崔滿麟, 최종태崔鍾泰, 한용진韓鏞進, 최병상崔秉尙 등 헤아릴 수가 없다.

81학번 이후 회화과는 동양화과와 서양화과로, 도안과였던 응용미술과는 산업디자인과와 공예과로 분과된다. 분과 이전까지는 일학년에서 이학년 동안 전공과 관계없이 공통 과목을 임의로 수강하도록 했다. 학생 중심의 교과과정이었다. 그러나 넉넉지 않은 실기실 때문에 수강 선택이 어려울 때도 있었다. 비교적 지망생이 적었던 조소과 실기실은 여유가 있어 보였다. 나는 지금도 그림을 그리면서 '어떻게'라는 생각에 천착하고 있다. 그 까닭은 잠시 스치듯 지나간 흙장난에 뿌리를 두고 있는지도 모른다. 선생께서는 일찍이 "무엇을 만드느냐보다는 어떻게 만드느냐에 열중해 왔다. 작품이란 미를 창작하기보다는 미에 근접할 수 있는 조건과 방법을 이해하는 것"이라 했다. 선생의 '어떻게'라는 정서 가운데는, 척박하고 가난했던 시기에 재료마저 구할 수 없었던 제자들에 대한 연민의 정도 함께 존재했으리라 생각한다. 그러나 무게를 감당하기 힘든 돌덩이들, 그것

이 화강석이든 대리석이든 선생의 '어떻게'는 '미에 접근할 수 있는 조건'으로서 그 자체가 하나의 구조이며 아름다움이었다.

나는 모교를 졸업한 지 십이 년 만에 선생의 축하를 받으며 전임강사 임명장을 받았다. 미술대학은 한때 서울대학교 종합화 계획의 과도적 조치로 성북구 하계동에 있었던 교양과정 부교사副校舍에서 더부살이를 하고 있었다. 그때 선생께서는 제3대 미술대학 학장으로 계셨다. 벌겋게 상기된 모습으로 선생과 마주 앉은 나는 차 한잔을 나누다 문득 분진으로 얼룩졌던 하얀 가운을 연상해냈다. 그러자 철부지 같았던 지난 시간들이 주마등처럼 스쳐 지나갔다.

1970년 미국에서 돌아와 잠시 병역을 마치고 모교에 출강하면서 판화 기법을 강의하던 차에 받은 예상치 못한 임명장이기에 더없이 감회가 깊었다. 묘한 인연 같았다. 전과를 망설이게 했던 선생님의 '어떻게'와 내 삶의 궤적을 바꿔 놓은 '임명장', 그리고 내 아내 곁에 계셨던 결혼식 때의 사진들. 언젠가 삼선교 근처 선생님 댁을 물어 물어 찾아간 적이 있었다. 전망 좋은 마당에는 최소한의 흔적만 남긴 듯한 미완의 작품들이 여기저기에 놓여 있었다. 나는 그때 만났던 작품들을 1980년 선생의 국립현대미술관 회고전에서 다시 보았다. 몇 점의 자각상과 인물상 말고는 작품에 명제가 없었다. 대부분의 작품들은 〈Work 66-1〉 또는 〈Work 76-2〉 등 작품 번호가 병기되어 있었다. 숫자는 작품의 제작 연대로 이해되었지만, 반드시 일치하는 것만도 아니었다. "가능한 한 표현과 기법이 단순하기를 바랐던" 선

생께서는 어떠한 선입견이나 격식에 의해서도 작품의 존재감이 망가지는 것을 허락하지 않았다. 따라서 조각을 단순히 묘사 위주로 생각했던 시대에 선생의 작품은 묘사가 아니라 암시이며, 수수께끼와 같았다. 세잔은 "예술가라고 해도 사물의 비례 관계를 깨달을 수 없다. 예술가는 그것을 직감으로 알 뿐이다"라고 했다. 선생의 작품들을 보면 "어느 것도 창조하지 않았으며, 단순히 그것들을 채택한 것"처럼 보였다. 또한 추사의 〈세한도歲寒圖〉에서 발견하듯이 몇 마디 시와 끄적거린 몇 가닥의 획으로 지탱한 구조(구도)처럼 보였다. 어쩌면 바로 이 구조가 작품에 대한 유일한 정의일지도 모른다. 얼마나 많은 사람들이 이 구조 앞에서 전율하고, 얼마나 많은 사람들이 이 구조 앞에서 환호하는가.

선생께서는 "예술가에게 창작하는 능력이 있다고 믿는 것은 미신에 불과하다. 나는 창작을 위해서 작업한다고 생각하지 않으며, 나에게 창작의 능력이 있다고는 더욱 생각하지 않는다. 따라서 개성이나 독창성에 대해 지나친 관심을 갖기보다 자연이나 사물의 질서에 대한 관찰과 이해에 더욱 관심을 가져 왔다"고 말했다. 작품이란 결코 기술에 의해서, 또는 기술을 위해서 만들어지는 것은 아니고, 자연이나 사물의 질서에 대한 감각, 이를테면 구조 안에서 실현되는 직감을 통해서 이루어진다는 것이다. 그리고 궁극적으로 예술의 목표는 '통찰'이라고 했다. 2013년 국보 83호 〈금동미륵반가사유상〉은 뉴욕 메트로폴리탄 박물관으로 해외 나들이를 떠났다. 외신들은 〈금동미륵반

가사유상)을 일컬어 "정적이지 않고 팽팽한 긴장감이 흐르며" "세상에 대한 깊은 통찰의 모습"이라고 평했다.

　대한제국 시절 고종高宗 황제의 비서원 승지의 후손인 선생께 서는 사대부가의 교육을 받아 시서화詩書畵에도 빼어났다. 그런 데도 선생의 어록語錄 가운데는 특이하게도 전통의 보존이나 계 승과 같은 논지는 찾아볼 수가 없다. 오히려 세대를 초월하고, 예술 그 자체도 초월할 수 있다고 했다. 실존주의 학자들은, 절 대적 자유가 주체적 실존으로 비약하는 것이 초월이라고 했다. 신학에서는 초월적 존재자, 곧 신을 초월자라고 했다. 선생께서 는, 예감이라도 한 듯, 만년에 가톨릭에 귀의했다. 선생의 궁극 적 종착점이었던 예술마저도 초월한 채…. 인생에서 모든 가치 는 사랑이 그 바탕이라고 했다.

# 잘 만든 '수제비'

최일단崔一丹

당연히 그전부터 익숙한 미술대학 회화과(서양화)에 지망했다. 일학년의 첫 학기는 미술의 여러 부문을 경험하는 교과과정이 었는데, 사진, 서예, 김종영 선생의 '미술해부학' 등은 시대를 앞선 강좌였다. 이학기에 흙을 처음으로 만져 본 나는, 오래 생각하지도 않고 회화과에서 조소과로 전과하기로 결정했다.

나는 그림보다 돌로 된 조형물이 지천인 곳, 신라의 고도古都 경주에서 성장했다. 봉황대鳳凰臺와 왕릉王陵의 곡선과 입체감, 새색시 허리선 같던 첨성대瞻星臺의 실루엣, 남산에 가득한 암각 부조, 불상, 탑과 소나무, 박물관 뜰의 도장나무들 사이에 놓여 있던, 울퉁불퉁한 두상 위로 비가 철철 내리는데도 부릅뜨고 노려보던 사천왕四天王의 왕방울 눈, 김유신金庾信 묘 둘레를 숨 한 번에 한 바퀴 돌기 위해서 달리고 또 달리며 훌쩍 키가 크고, 아련한 슬픔으로 남은, 육학년 담임을 향한 벙어리 냉가슴 첫사랑을 겪고 우수에 젖은 여인처럼 철이 들었던 곳. 경주로 환원되는 잠재의식은 흙을 손으로 만지면서 깨어나는 것이 아니었을까.

43

전과 의사를 신고만 하면 되는 줄 알았는데 그게 아니었다. 성적과 사무적인 여건은 통과했지만, 두 학과의 과장을 따로 만나 허락을 받아야 했다. 2월 어느 날, 조소 실기실 밖 낡은 나무 벤치 양쪽 끝에 선생님과 나는 떨어져서 나란히 앉았다. 날씨가 얼마나 추웠는지, 내가 무슨 말을 했는지 안 했는지, 얼마의 시간이 흘렀는지 기억할 수 없을 만큼 긴장했고, 그제서야 '전과가 거절될 수도 있나 보다' 하는 불안한 생각 속에 가만히 기다렸다. 이윽고, 이름도 모르고 있었을 나를 한 번도 보지도 않고 여전히 시선을 저 앞에 고정시킨 채 아무 표정 없이 조용하게 더듬듯이 "그… 뭐…, 조소과에 오면 수제비는 잘 만들 것이야"라고 하셨다. 그리고 잠시, 겨울나무 닮은 몸을 일으켜 찬 공기 속에 우두망찰 기립해 있는 내게 등을 보이며 교수실 쪽으로 시적시적 멀어져 소실점으로 감쪽같이 사라져 버렸다.

졸다가 죽비로 얻어맞은 땡중 꼴로 '수제비'의 해법을 찾을 사이도 없이 조소과로서의 첫 학기, 이학년이 시작되어 참으로 어려운 어른이 계실 조소과 실기실에 조심스레 발을 들여놓았다. 조소과는 전 학년이 큰 교실 하나를 둘로 나누어 썼기에 모두가 식구 같았고, 김종영 선생을 닮았는지 바보처럼 욕심 없이 자기 생각에 골몰하거나 참 순한 사람들이 대부분이라 나도 곧내 집처럼 편했지만, 김종영 선생은 여전히 어려운 분이었다.

톱과 노끈, 철사로 심을 만드는 일로부터 망치와 끌로 겉 석고를 깎아내는 크고 작은 일 모두를 오직 각자의 손으로 해결해야 하므로, 서로 도움을 주고받을 생각조차 하지 않고 일에 열

심이었다. 겉틀 속으로 팔을 뻗어 손으로 더듬어서 요철과 높낮이를 가늠하며 개어 놓고 석고를 떠서 뿌리고 바르다 보면 손끝과 손가락 마디의 피부가 벗겨져서 피가 내비쳤지만 별로 아픈 줄 몰랐으며, 손가락과 손등에 까맣고 긴 털이 있었던 C형은 털에 붙어 굳어 버린 석고를 뜯어내며 "앗, 따가!" 하며 아파했었다.

어느 날 아침, 내 조각대 위의 젖은 흙을 손가락으로 찔러 홈을 만들고 물을 채워 꽂아 놓은 네 잎 클로버 하나, 고운 필체의 시작詩作 노트, 누런 석고 푸대 종이를 되는 대로 찢어서 사비4B 연필로 가슴 두근거리게 하는 몇 줄 말을 적어 내 손에 쥐어 주던, 면면의 가슴으로 쓴 언어들은 선생님의 수제비와 함께 크고 지순한 사랑을 향한 발돋움의 나침반이 되어 왔다.

작업에 들어가면 굳은 흙덩이를 통에서 들어내 쇠막대로 내리치고 손으로 반죽하여 썼는데, 등신대 조각대의 버팀쇠인 육각의 쇠막대는 무거웠지만, 남학생처럼 건장(?)했던 내게는 오히려 상쾌한 노동이었다.

하지만 석고 작업은 쉽지 않았다. 상급생(삼학년 이상)들이 어디 출품할 때나 쓰는 석고는 일하기 수월하고, 굳은 후에는 대리석처럼 매끈하고 단단했지만, 너무 비싸서 우리는 평소에 국산 석고를 썼는데, 색도 검고 아무리 세심하게 일해도 결과는 신통치 못했다. 물에 개면 금세 뜨끈해져서 쓸 새도 없이 굳어 버리기 일쑤였고, 굳었다고 생각해 손가락으로 누르면 쑥 들어가면서 물은 따로 분리되어 흘러나오기도 하여 주저앉아 울고

싫어질 정도였다. 선배들 하는 대로, 난로 위에 양동이를 올려 놓고 석고 가루를 볶아서 써 보기도 했으나 별 다를 바 없었던 것으로 기억된다.

섬세한 솜씨와 지속적인 집중력을 요하는 석고 작업으로 인해 수제비에 대한 해법이 보이는 듯, 석고 작업에 비하면 수제비는 손대지 않고도 만들겠다 했지만, 이 유치찬란한 물리적 알아차림은 곧 내게서 한 걸음 앞서가며 자맥질한다. 스무 살이 되어 가던 겨울, 나무 벤치에 두 눈 뜨고 앉아서, 나를 보지 않고도 눈치챈 김종영 선생께 일대일로 완전히 격파당한 것은 나의 재주에 대한 은밀한 교만이었음을 천천히, 분명히 느끼면서도 분하도록 수치스럽고 치열한 부끄러움이 오랫동안 무겁게 어깨에 실렸다. 이는 치워 버릴 수 없는 아버지의 회초리였다.

장욱진張旭鎭 선생은, 나이는 하나씩 먹는 것이 아니고 해마다 하나씩 뱉어내는 것이라 하셨다. 점지받은 숫자를 어지간히 뱉어낸 나는 지금도 블랙홀의 밀도로 함축한 큰 말(수제비)로부터 은밀히 들려올 속삭임에 귀를 세우고 기다린다.

내가 떠나 보내지 않으면 아무도 내게서 떠나지 않음을 믿으며.

# 한 점 흐트러짐 없는 학자의 표상

심차순沈次順

1958년도 연건동의 실기실, 그때 저학년이던 우리 조소과 학생들은 인체 전신상의 제작에 몰두하고 있었다. 두상을 시작으로 흉상, 전신상의 심대 세우기는 무척 생소하고 어려운 일이었다고 기억된다. 각목과 노끈으로 뼈대를 세우고 흙으로 근육을 붙여 나갔다. 그때 김종영 선생님께서 실기실에 들어오셨고, 쭉 둘러보시더니 내게 다가와 말없이 한참을 보신 후 조각도를 들어 발목 부분을 툭 치시며 "아이고, 언제 조각 여사가 되겠노?" 하시면서 한심하다는 표정을 지으시던 기억이 아련하다.

그러나 선생님께서 언제나 한결같고 따뜻하게 제자들을 지도해 주심을 깊이 깨닫게 된 것은 그로부터 몇 개월 후였다. 미술대학 교내 전시회에서 나는 〈토르소〉를 출품했는데 그 작품의 조형적인 원리를 설명해 주셔서 완성할 수 있었으며, 조그만 상(장려상)까지 받게 되어 그 후의 학교생활에 큰 힘을 얻었던 기억이 새롭다.

졸업을 맞아 선생님 곁을 떠날 때까지 여러 가지 덕목으로 우리들을 훈육해 주신 것을 기억해 본다. 미술해부학 시간에 "조

각가는 공간과 덩어리mass의 상호 긴장감에 대한 깊은 관찰력이
필요하다"고 말씀하셨고, "덩어리가 서로 얽혀 있을 때 그 사이
의 공간, 즉 마이너스 공간도 볼 수 있어야 한다"고 강조하셨다.
고향이 바닷가였던 나는 방학을 맞아 귀향했을 때 바닷가 모래
사장이나 해변 등에서 서로 기대고 있는 바위와 바위의 틈새를
관찰하면서, 뚫린 공간을 통하여 멀리 하늘의 형태나 파도치는
바다를 관찰하곤 했던 기억이 선생님의 가르침과 함께 아련한
추억이 되었다.

그리고 "조각가는 우주의 축소판이라고 할 수 있는 인체의 구
조에서, 복잡하지만 유기적으로 연결되어 있는 근본 원리를 파
악하기 위해 부단히 노력해야 한다"고 강조하셨다. 그때 약간
화나신 음성으로 작업실에서 우리의 흙에 대한 무관심과 소홀
함을 지적하셨는데, 우리가 흙 저장 탱크 안에 있는, 우리의 도
구인 점토를 귀하게 여기지 않고 얼리거나 굳히면서 함부로 썼
기 때문이다. 그리고 "작가는 인내함을 배워야 한다"고 말씀하
셨다. 참고 기다리는 자세만이 좋은 작품을 창조하는 지름길임
을 강조하실 때, 특히 임산부의 긴 인내와 도자기의 불 연단鉛丹
을 예로 들어 주신 것이 기억난다.

언젠가 선생님께서는 나무 그림 전시회를 여신 적이 있었다.
조각 선생님이 나무 그림 전시회를 왜 여실까, 철없던 시절의
의아함으로 전시장에 가 보았다. 그때는 별다른 느낌이 없었지
만, 그 후 조금씩 세월이 지나면서 선생님께서는 수목의 조형미
뿐만 아니고 조금은 다른 차원에서 생각하지 않으셨나 싶다. 작

48

은 가지들이 모여 덩어리를 이루면서 표현되는 질서감과, 계절이 바뀌어 잎이 무성해졌을 때 그 형체들 사이로 흐르는 빛의 음률에 대해서 생각하신 것 같고, 나무들의 생존 질서, 말하자면 아무리 큰 나무라도 나무가 서로 얽혀서 서로를 방해하는 일이 없음을 보시지 않았나 싶다.

또한, 그 시절 젊은 우리들을 동경하게 했던 추상조각의 원리에 대한 선생님의 가르침도 참으로 고맙고 유익한 기억이 아닐 수 없다. 선생님께서는 당신의 작품을 통해서도 추상조각의 원초적인 형상을 보여 주셨는데, 〈새〉(나무, 1953), 〈꿈〉(브론즈, 1958), 〈작품 58-5〉(철, 1958) 조각이 기억나고, 서구 작가 중 무어H. Moore, 브랑쿠시C. Brancusi, 자코메티A. Giacometti, 마욜A. Maillol 등의 작품의 매력도 일깨워 주셨다.

기억되는 것은, 고전적인 재료라고 할 수 있는 돌, 나무, 브론즈 등에서 탈피하여 우리 주위의 모든 재료가 조형의 도구가 될 수 있음을 일깨워 주신 점에서 참으로 당시의 조형 인식에서 앞서 가신 분이라고 여겨진다. 특히 선생님께서는 철 조각 제작에 많은 관심을 기울이신 것 같다. 선생님의 철 조각이야말로 젊은 예술가들, 제자들에게 요구되는 시대정신과 자유로운 예술의 외연을 명료하게 제시하고자 하신 것이라고 확신한다. 선생님께서 항상 한 점 흐트러짐 없는 자세로 제자들을 지도하셨던 모습을 회상해 볼 때, 조선시대 큰 학자들의 고매한 삶의 표상을 느낄 수 있었다.

창원 지역의 명망있는 가문 출신으로, 일본에서 유학해 서구

미술의 향기와 흐름을 체험하시고, 서울대학교 미술대학에서 혼란기 한국조각의 기초를 세우시고 우리의 좌표가 되어 주신, 참으로 훌륭하신 큰 스승님으로 마음 깊이 각인된 분이시다.

선생님! 오늘도 옛집 사미루四美樓의 누각에 오르셔서 꽃잔디 정원을 그윽이 바라보고 계십니까.

# 〈삼일독립선언기념탑〉, 그 일을 생각하면

최병상崔秉常

〈삼일독립선언기념탑〉의 복원과 관련하여 제일 먼저 생각나는 것은 신문 보도와 청원서에 관련된 일이다. 1980년 7월 8일 『서울신문』을 시작으로 7월 27일까지 십구 일 동안 『서울신문』 『동아일보』『조선일보』『중앙일보』『한국일보』『경향신문』『일요신문』 순으로 서울의 칠대 일간지에 모두 한 번 이상 보도되었다.

7월 중에 서울의 일간지에 열여덟 차례 보도되었는데, 한결같이 서울시의 부당한 처사를 지적하면서 각계의 진정 내용과 각 진정에 대한 당국의 답변 등 상세하게 다뤄졌다. 같은 해 8월에도 여섯 개 신문에 아홉 차례 보도되었고, 복원되던 해인 1991년까지 십이 년간 거의 매년, 서울에서 발간되는 일간지 보도 횟수는 사십육 회나 되었다. 언론이 이렇게 지속적이면서도 적극적으로 역할을 했다는 것은 이 사건이 범국민적이면서 중차대한 의미를 가진다는 것을 증명해 주었다. 일간지 기사들의 위치, 활자의 크기, 면적, 빈도, 사진, 주제나 부제, 필자 등을 내용분석법에 의해 양적 질적으로 분석한 실증적인 자료에 의

하여 사건을 검증한다면 여러 가지로 의미가 있으리라고 생각했다.

「부숴 버려진 기념탑」이란 제목에 '도시 행정에 역사의식과 심미적 눈을'이라는 부제가 붙어 있는 1980년 7월 20일자 『조선일보』 사설의 일부를 소개하면 다음과 같다. 지금 우리의 현실을 나무라는 것처럼 들리기도 한다.

"한 도시의 기념탑이나 기념동상은 그렇게 함부로 아무 데나 세우는 것도 아닐뿐더러 한번 세워 놓은 탑이나 동상은 또 그렇게 함부로 아무 데나 자리를 옮겨서 좋은 것도 아닌 법이다. (…) 공원을 하나 조성할 때나 기념탑을 하나 건립할 때나 그러한 결정은 백 년 후의 심미안으로 보더라도 조금도 부끄럽지 않게 신중히 이뤄져야 되는 것이다. (…) 이 새 서울이 아름다운 도시가 되든 추한 도시가 되든 그것은 전적으로 오늘의 서울시 당국자의 책임임을 면할 수는 없는 것이다."

〈삼일독립선언기념탑〉은 1963년 8월 15일 탑골공원에서 제막되어 서울특별시에서 관리해 오다 1979년 11월 탑골공원 정비작업을 이유로 본 기념탑을 무단으로 철거했기 때문에 1980년 7월 8일에 작가이신 김종영 교수님의 진정으로 이 사건이 표면화되기 시작했다.

이 일이 알려지자 조각계는 당시 서울미대 조소과 학과장이신 최종태崔鍾泰 교수님이 주축이 되어 대책을 세웠다. 우선 활동 주체를 조각단체로 하고, 구상조각회 김창희金昌熙, 낙우회 황교영黃敎泳, 이상회 박일순朴一順, 청동회 김창희, 한국현대조

각회 박석원朴石元, 현대공간회 박병욱朴炳旭 회장 등 백이십육 명의 회원으로 당시 가장 활발하게 활동했던 여섯 개 조각단체 의 회장을 소집하여 연합으로 관계당국에 건의할 것을 합의했 다.

특히 최종태 교수님께서 신문사 기자 중에 아시는 분이 많고 언론을 통한 국민여론의 조성이나 사건에 대한 대응방법을 잘 알고 계셔서 총 지휘를 하셨고, 내가 청원서와 보도자료의 작성 과 발송 등 실무를 맡았다. 당시 조각단체 회장들의 동의를 구 할 때 박석원 회장이 선뜻 호응해 줘서 고마웠던 것이 지금도 기억난다. 또한 최종태 교수님의 작전이 절묘했다고 느꼈는데, 언론기관과 당국과의 관계 그리고 각계의 청원기관과의 관계 에서 마치 나뭇가지와 같이 얽힌 함수관계를 풀어 가는 솜씨에 놀랐던 게 지금도 잊히지 않는다.

어떤 때는 시간을 다투어야 할 때도 있어서 일정에 쫓기면서 청원서를 작성하고 보도자료를 준비했던 것이 생각나고, 한번 은 우리의 청원에 대한 서울시의 회신 내용이 타당하지 않아서 홧김에 열한 페이지에 달하는 반박문을 하룻밤에 작성하여 보 낸 적도 있었다. 청원서 발송은, 서울특별시, 국보위, 정부합동 민원실 등 중요한 부서는 우송하지 않고 내가 직접 가서 제출하 고 접수증을 받았다. 청원서는 서울특별시장에게 열한 차례, 대 통령과 국가보위비상대책상임위원회 위원장, 정부합동민원실, 정당 총재에게 각각 두 차례, 국회 내무분과 위원장과 국회 사 무총장, 문공부 장관에게 각각 한 차례 등 총 스물두 차례이고,

그 외 관계당국과 문화계, 언론계 등 직·간접 기관에 건의한 것이 백마흔네 차례에 이르렀다.

나중에 국보위에 갔을 때 무섭지 않았느냐는 얘기를 들었는데, 당시 나는 그 어떤 것도 의식하지 않았다. 청원서는 모두 당국의 부당함에 항의하고 경위를 묻거나 요청하는 내용이었고, 일주일 전후해서 회신이 오는데 대부분 형식적이긴 했지만 긍정적인 반응을 보일 때도 있어서 위안을 삼기도 했던 생각이 난다.

1982년 10월 21일 엠비시MBC 뉴스데스크에서 인터뷰를 하자고 연락을 받았다. 나는 이화여대 교육대학원 교학과장을 맡고 있을 때였는데, 갑자기 방송 몇 시간 전에 교학과장실로 와서 인터뷰를 요청했고 다음과 같은 내용이 방송되었다.

"〈삼일독립선언기념탑〉은 우리 민족혼의 근간인 삼일 독립만세를 표상한 자주독립의 상징이며 온 국민의 가슴속에 십칠 년간 길이 부각되었기 때문에 관리를 소홀히 할 수가 없고 원래의 장소에 원래의 형태대로 복원될 것을 우리 국민이라면 모두가 원할 것입니다. (삼청공원에 보관된 동상을 보여 주면서) 1963년에 오백여만 원을 들여 건설했는데 탑골공원 정화 이유로 철거 방치된 채 아직까지 복원할 계획을 세우지 못하고 있습니다."

또 한 가지 생각나는 것은, 김종영 교수님에 관한 다큐멘터리가 제작되는데 〈삼일독립선언기념탑〉 복원에 대한 설명도 계획이 있다고 하여 신문기사, 청원서, 회신공문서 원본을 정리하여

윤곽만이라도 알 수 있도록 분석하고 자료를 설명하면서 촬영했다. 그런데 막상 완성된 다큐멘터리에는 실증적인 자료를 분석해 제시한 것은 모두 삭제되고, 촬영이 다 끝나고 갑자기 던진 질문에 생각할 겨를도 없이 즉흥적으로 답변한 것만 채택이 돼서 아주 당황했었다.

하긴, 그때 자료를 정리하지 않았다면 정리 안 한 채로 모든 자료를 김종영미술관에 넘길 뻔했다. 이런 것도 지금 와서는 모두 옛날이야기가 되어 버렸다.

# 선비 냄새 가득한 예술가

유영준俞英濬

선생님에 대한 추억을 쓰려고 하니 막상 무엇부터 어떻게 써야 할지 엄두가 나지 않는다. 무엇보다도 나는 선생님께 어떤 학생으로 기억되고 있었을까 하는 걱정이 앞선다. 조각에 대한 재능이 뛰어나지도 않았고, 남들보다 열심히 하지도 않았던, 그저 평범한 제자로 기억하지 않으셨을까. 아니 어쩌면 선생님 기억에 존재하지 않는, 그저 스쳐 지나간 학생 중의 하나였으리란 생각도 든다.

그런 내가 옛 스승에 대한 글을 쓴다고 하니, 다소 어색하기도 하고 송구스러운 마음도 들지만, 내겐 어린 시절 기억의 큰 한 장을 차지하고 계신 스승님이신 만큼 그때의 기억과 느낌을 되살려 가며 선생님을 회상해 보기로 한다.

일단, 김종영 선생님 하면 떠오르는 단어는 바로 '선비'이다. 예술가이면서 예술가 냄새가 전혀 나지 않고 고귀하고 온화한 인품이 느껴지는 선비와 같은 느낌이 바로 그것이다. 다른 남자들에 비해 유난히 하얀 피부에 뚜렷한 이목구비, 눈이 움푹 들어간 서구적인 이미지에 다소 무뚝뚝한 느낌마저 드는, 희로애

락의 표현이 없으시면서 말수가 적으셨던 분으로 기억된다.

학생 때엔 선생님과의 개인적 유대 관계가 적었기 때문에 그저 강의시간과 실기시간 외에는 많은 대화를 나눠 보지 못해서 그런지, 내 기억에 가장 크게 자리잡고 있던 학생 시절 선생님의 느낌은 겉모습에서 풍기는 이미지가 전부였지 않았나 싶다. 강의시간이나 실기시간에서 비춰지는 스승의 모습은 다정다감함보다는 다소 무뚝뚝하면서도 어려운 모습으로 다가왔던 것이 어쩌면 당연했을 것이다.

하지만 학교를 졸업하고 사회생활을 하고 결혼을 하고…. 나역시 세월의 무게를 느끼는 나이가 되어 가면서 선생님에 대한 느낌과 기억은 새롭게 다가오게 되었다. 그 계기가 된 것이 서울미대 여자 동창생 모임인 한울회에서 마산 문신미술관文信美術館에 들렀다가 우연히 선생님의 생가가 있는 창원을 방문하면서였다. 선생님이 나고 자라셨던 고택을 돌아보면서, 내가 학생 때에는 생각할 수 없었던 선생님에 대한 많은 것을 느낄 수있게 되었다. 그 시절 양반가에서 미술을 전공하는 데에는 많은 반대와 어려움이 있었을 텐데, 그러한 환경 속에서 현대미술을 공부하시고, 더군다나 그 당시에는 생소했던 조각을 전공하신것을 보니 대단하시다는 생각이 들었다. 겉으로 풍기는 온화한선비의 성품과는 달리, 내적으로는 강직한 주관과 열정을 가지셨다는 생각이 들었다. 이렇듯 외유내강의 선비적 느낌, 그것이바로 선생님이 내게 주시는 첫번째 이미지가 아닐까 싶다.

또한 선생님은 조용한 열정가셨다. 우리가 대학에 입학할 당

시는 육이오 전쟁이 끝난 후여서 나라 전체가 극심한 어려움에 처한 상태였기 때문에 대다수 국민들의 생활이 너무나 궁핍했고, 의식주조차 해결하기 힘든 시절이었다. 그러한 시대적 환경 속에서 1958년 4월, 동숭동 서울대학교 마당에서 열두 개 단과대학의 입학식이 있었고, 푸른 꿈을 안고 상경한 나의 대학 생활도 이때부터 시작되었다. 하지만 푸를 것만 같던 서울미대 대학생의 꿈은 그렇지만은 않았다. 당시 미술대학은 법과대학과 같은 건물을 사용하고 있었는데, 실기실은 마치 창고 같은 데서 셋방살이하는 기분이 드는 곳이었다. 꽃피는 4월임에도 늘 음산하고 싸늘한 느낌이 들었다. 시골에서 상경해 아는 사람 하나 없는 나에게 외로움을 더해 주는 느낌이랄까. 게다가 모르는 것들, 해야 할 것들은 왜 그리도 많은지…. 지방에서는 공부깨나 잘했던 나에게 대학 생활은 외로움과 좌절, 해야 할 것 많고 따라가기 바쁜 하루하루의 연속이었다.

이런 분주함 속에서 배운 과목 중에 미술해부학이 있었다. 선생님은 그때 미술해부학을 강의해 주셨는데, 직접 그림까지 그려 가면서 열성적으로 가르치시던 기억이 난다. 하지만 생소한 과목이기도 했고, '이런 것까지 배워야 하나' 하는 의구심이 드는 나에게, 더군다나 읊조리듯 조근조근 말씀하시는 선생님의 목소리에 집중하다 보면, 머리가 아파 올 정도로 많은 스트레스를 받았다. 그렇기에 당시 나를 비롯한 많은 학생들이 미술해부학 강의를 싫어했다. 하지만 해야만 하는 건 열심히 하는 성격을 가진 나였기에, 누구보다 열과 성을 다해 공부했던 기억이

난다. 어쩌면 조각가로서의 길을 걸어온 내겐 그때 들려주신, 조용한 듯하지만 열정적인 선생님의 강의와 어쩔 수 없지만 열의를 가지고 공부해야 했던 시간들이 무척이나 소중한 자산이 되지 않았나 싶다. 조각과 미술해부학은 서로가 떼려야 뗄 수 없는 필요충분조건의 관계이다. 인체의 아름다움을 표현하는 데 미술해부학을 모른다면 생생하고 현실적인 아름다움을 표현하기란 어려울 것이다. 그런 면에서 선생님의 강의는 학생인 나에게 많은 영향을 주었다. 당시 여자들에게는 다소 벅차고 힘들었던 조각가의 길을 내가 가게 된 기저에는, 그때 정성을 다해서 강의해 주신 선생님의 열정이 기반이 되지 않았나 싶다.

마지막으로, 선생님은 소박하셨지만 교수님들 중에서 현대적인 감각과 성품을 많이 지니셨던 것 같다. 당시 선생님은 출석을 부르지 않으셨다. 개중에는 그것을 악용(?)하는 학생들도 있었지만, 그런 학생들을 나무라거나 지적하지 않으셨다. 그래도 누가 결석했는지, 누가 열심히 하는지, 누가 재능이 있는지 다 알고 계셨던 것 같다. 다만 드러내서 표현하지 않으셨을 뿐···. 선생님의 강의는 다른 대부분의 교수님들과는 전혀 다른 스타일이었다. 정해진 틀에 학생들을 맞추려 하지 않으셨던 것이다. 예술가로서 창의적 기질을 발휘해야 하는 학생들에게 자유와 창작의 문을 열어 주셨다고 할 수 있겠다. 그런 면은 선생님의 강의뿐 아니라 작품 세계에도 잘 반영되어 있는 것 같다.

시대를 앞서가는 현대적인 감각으로 미술계에서도 많은 영향력을 남기신 선생님께서는, 내가 대학교 사학년 시절로 기억

되는 그때, 서울시문화상을 받으셨다. 나와 친구들은 문리대 대학본부 계단에 서서 선생님과 기념 촬영도 하고 기쁨을 함께하며 축하해 드린 기억이 난다. 그땐 그냥 나를 가르쳐 주시는 선생님께서 상을 타셨다는 기쁨으로만 생각했는데, 사실 그 이상의 의미가 아니었나 싶다. 몇 년 전 동창인 고 김봉구金鳳九 선생이 서울시문화상을 세종문화회관 소극장에서 받던 날, 축하하러 가면서 아주 오래전 선생님이 문화상을 받았던 그 시절을 회상했다. 선생님이 받았던 대단한 상을 동창이 받는다고 생각하니 선생님이 더욱 절절하게 생각났다. 문득 졸업 사은회 때 선생님께서 불러 주신 노래가 생각난다. "자전거가 나갑니다. 따르릉… 따르릉…" 계속 같은 가사만 반복하시던 선생님의 노래를 들으면서 모두가 환하게 웃던 그때가….

몇 년 전 「스승과 제자전」을 열었을 때 나 또한 작품을 출품하고 친구와 함께 관람을 했는데, 함께 갔던 친구가 작품을 돌아보고 하는 말이 "스승만 한 제자가 없다"라는 말을 하였다. 순간 그 말에 나도 전적으로 동감하였다. 내가 생각하고 있던 것을 그 친구가 말해 준 것이다. 학생 때는 볼 줄을 몰라 잘 몰랐지만, 선생님의 작품은 보면 볼수록 세계적이라고 느껴진다. '지금 선생님이 계신다면!' 하는 생각이 꼬리를 문다. 아마도 그랬다면, 세계가 주목하는, 세계 미술계를 리드하는 김종영 선생님이셨으리라.

세월은 갔어도 변하지 않는 것들이 있다. 부모와 자식이 그렇고, 임금과 신하가 그러하며, 스승과 제자가 그러하다. 세월은

흘러 나와 대부분의 친구들은 삶을 되돌아보는 나이에 서 있다. 어떤 친구들은 더 이상 만날 수 없는 곳에 있기도 하다. 돌아보면 아득하고 어렴풋한 기억으로 다가오기만 한다. 하지만 김종영미술관이 있어 오래전 기억과 현재를 이어 준다. 아마 우리가 볼 수 없는 미래도 계속해서 그 인연의 끈을 이어 줄 것이다. 이곳이 무척 훌륭하게 자리잡고 있기에, 마음은 한없이 뿌듯하고 감사하기만 하다.

지금의 나는 조각가로서 선생님만큼의 족적을 남기지도 못했고 유명하지도 않지만, 선생님의 제자로서 부끄럽지 않은 길을 걸어왔다고 생각한다. 예술가 이전에 한 남자의 아내로서 세 아이의 엄마로서 살다 보니, 때론 그때 그 기억들을 잊고 살아왔지만, 흙을 만지고 다시 손을 움직이는 순간, 학생 때 배우고 느낀 그 열정과 노력이 내게는 큰 힘이 되는 듯하다. 학생 때 더욱 열심히 못 하고 더욱 존경하지 못했던 후회와 아쉬움은 남지만, 이렇게 훌륭한 선생님 밑에서 제자로 배울 수 있었다는 것 자체가 자랑스럽고 또한 감사하다. 선생님의 작품과 예술혼, 선생님이 품으셨던 꿈이 대를 이어 가며 지속되고, 더욱 큰 열매로 맺히기를 소망해 본다.

# 자연으로의 회귀

이춘만李春滿

육이오 전쟁 후 경제적 가난 속에 미술에 대한 필요성을 느끼지 못하던 척박하고 억압된 시기에 대학 시절을 보냈다. 그 당시 여대생의 패션은 손으로 드는 책가방과 페티코트(볼륨이 강조되는 속치마)에 긴 치마, 블라우스 속에 가슴이 과장되게 보이는 미제 브래지어를 갖춘 투피스 차림으로 거의가 비슷했다. 일학년 여름, 당시 서울대 미대는 법대와 같은 정문을 사용했는데, 처음 보는 법대 여학생이 나에게 잠깐 같이 좀 가자고 했다. 두려운 마음에 세 번은 거절했지만, 나흘째는 따라갔다. 이층 여학생 휴게실로 들어선 순간, 나는 마치 법정에 불려 온 범죄자가 된 기분이었다. 십여 명이 나를 응시했고, 그 중에 리더로 보이는 이가 내게 "오시라 해서 미안하다. 브래지어를 안 하는 것이 보기에 이상해서 불렀다"고 하는 것이었다. 내가 "호흡 장애가 있어 주치의가 못 하게 한다"고 했더니, 진단서를 가져오라 했다. 그 즉시 주치의를 찾아가자 서울의대 출신인 그는 크게 웃으며, "사십 킬로그램의 몸무게에 악성 빈혈, 호흡 장애, 폐렴… 등을 치료해야 할 환자로, 쓰러지면 죽을 확률이 높으

며, 가슴의 압박을 주는 브래지어 착용 금지와 이에 대한 책임 운운" 하는 내용의 진단서를 써 주었다.

지금 생각해 보면 너무나 우스운 일이지만, 이 갑갑한 사건이 있은 후 캠퍼스의 낭만은 사라졌다. 법대를 지나 강의실로 오가는 길이 무서워지고, 누군가가 숨어서 면판인 내 가슴만 노려보는 것 같아 숨이 막혔다. 그때 나를 위로해 준 이가 같은 과의 조혜랑이란 친구였다. "뭐가 무서워? 그 무서움이 너를 지키고 순수케 하는 거야!"라고.

이학년, 김종영 선생님의 고미술 강의는 한문과 미학 차원의 어려운 문장을 저음의 일관된 톤으로 조용하게 말씀하셨기 때문에, 깨어 듣지 않으면 졸게 되는데, 어느 날 강의 중에 "며칠 안 씻은 발을 놋대야의 뜨거운 물에 담그고 때를 민다. 한없이 검은 때, 흰 때가 쌓인다"고 하셨다. 누군가 웃음을 못 참고 쿡 웃자, 키 크고 점잖은 선생님의 때 미는 모습을 상상하며 모두 마음껏 웃었다. 선생님의 사 년간 강의 중 처음이자 마지막으로 웃음이 터진 순간이었다. 이 웃음은 다음의 기와 이야기로 이어졌다.

"창덕궁昌德宮의 기와는 처마의 눈비가 흐르는 골이 되는 암키와와 그 골을 누르는 수키와, 기와 끝을 막는 암막새와 수막새, 이렇게 네 종류의 기와와 지붕 양 끝에 있는 치미기와와 망와기와로 이루어진다. 기와 같은 유물, 유적과 그 위에 새겨진 용, 새, 짐승 무늬 같은 샤머니즘적인 인간 천성天性의 상징도 언젠가 풍화되어 흙으로 돌아간다. 우리가 근육을 덮은 때를 벗김

으로써 이탈된 자유를 갖는 것처럼, 화석화되어 때처럼 쌓인 인간의 개념들도 필연적이라 할 수 있는 자연회귀적인 속성으로 자유롭게 해방되는 것은 모든 존재와 같은 이치이다."

지금도 외국 박물관이나 유적지, 서적 등을 통해 유물이나 유적을 볼 때마다 그때 들은 선생님의 말씀이 떠오르며, 모든 사물 안에서 모든 형상인 언어를 물리치는 것이 내재된 암시처럼 주술의 힘으로 다가온다. 모든 인체 형상 안에서 인위적인 마음을 비운다. 그래서 자연으로 간다. 선생님의 사상을 생각한다.

일상적인 단어나 교과서와는 다른 기인과 같은 인상과 특유의 문장으로 이루어진 선생님의 강의는, 나의 유일한 벗이었던 조혜랑과 니체F. W. Nietzsche, 카프카F. Kafka, 형이상학形而上學에 관한 토론을 할 때면 등장하는 단골 소재였다. 라흐마니노프 피아노 협주곡 2번과 베토벤 삼중주 협주곡에, 인간의 생과 사의 무대에서 장례곡으로 지정하고 "방대한 우주에 소유는 없다"의 패러디를 블랙홀에 던지듯 "생명의 부피에는 실존이 없다" 등 소피스트의 대화로 열정을 쏟았다. 그때 나는 세상을 몰랐다. 물론 세상의 이치로 내 존재는 무용지물 같았다.

삼학년, 사일구 시위 때 이따금 대화를 나누던 선배 고순자가 세종로에서 총상으로 죽었다. 그 부근에 나도 있었고, 정치에 관심도 없던 선배의 죽음에 이보다 더 큰 모순이 있을지 큰 충격을 받았다. 그로부터 사 개월 후 여름방학에, 일학년 때 브래지어 트라우마를 위로해 주던 내 친구 조혜랑이 자살했다. 첫번째 자살 시도 후 세브란스 응급실에서 살아난 지 열흘 만에 다

시 자살했다. 이 친구의 죽음에 대해 무책임과 죄의식, 같이 죽지 못한 나 자신에 대한 배신감으로 불면증과 우울증을 동반한 현실감 없는 정신이상 상태에서 김종영 선생님의 전신상全身像 실기가 시작되었다.

선생님의 전신상 실기는 모델을 엑스레이X-ray를 통해서 보듯, 두개골, 전신 골격, 세포, 근육, 혈맥의 연결을 통찰하는 데 인내심을 갖고 연구를 성실하게 하도록 했다. 선생님은 학생의 성실성과 예의범절이 어긋남에는 용서가 없었다. 수업 중 한 남학생이 여학생을 폭행한 일이 있었는데, 선생님은 그 남학생에게 엄격한 주의와 한 학기 휴학 처분을 내렸다. 인격은 작업에 스며들고 작품에서 배어 나온다는 것이었다. 로댕A. Rodin, 미켈란젤로Michelangelo, 자코메티A. Giacometti의 자료에서도 작가의 모든 관념을 어떻게 표현하든 작가의 내면이 그대로 재현되고, 작가의 독특한 아이디어와 영감의 심도도 작가의 순수성이 순환되는 자연현상 안에서 뛰어난 성숙을 갖게 된다는 것이었다.

사람은 쉽게 변하지 않는다. 실기보다 나는 선생님 뒷전을 좇으며 참을 수 없는 고통의 답을 찾기 시작했다. "인체의 질감에 모든 사실이 있으며, 인체 골격을 덮는 흙은 추상적 기하학적 양식이고, 자연주의적 양식으로 볼 수 있다"라는, 선생님께서 학생 개개인에게 주시는 가르침을 통해 나의 고통을 극기해 나갔다. 인체 실기란, 나에게는 그 언어의 상징을 담은 파스카Pascha의 징표이고, 언어는 우주의 고주파 능력 같았다. 지금도 선생님의 가르침이 인체 조형물 제작의 버팀목이 되고 있다. 나

에게 사 년간의 학창 시절은 죽음, 인체, 삶이 가진 압박의 몫에서 김종영 선생님께 받은 자연으로의 회귀에 대한 가르침인 노마드Nomad(방랑자), 노숙자, 노동자, 노 브래지어의 '사노4No'로 내 인생 전반에 걸쳐 귀결되고 있다.

# "앞만 보고도 옆과 뒤를 알아야"

강은엽 姜恩葉

그리운 선생님….

그때는 감히 선생님을 그렇게 부를 엄두도 못 냈는데, 왜 그 랬는지요. 근엄하신 어느 한 면만 보고 선생님을 그렇게 어려워 했던 제가 얼마나 어리석었는지요. 저는 항상 선생님께 떳떳하 지 못한 학생이고 제자였으니까 그랬던 것 같습니다. 제 발이 저려서였지요.

그런데 수십 년이 지나 이제 제가 선생님의 생전의 연배보다 더 나이 들어 선생님을 회상해 봅니다. 그토록 근엄하신 얼굴 뒤에 숨겨졌던 따뜻하고 인자하신 모습을 왜 진작에 못 읽었던 지요.

어느 날 선생님께서는 여느 때와 마찬가지로 뒷짐을 지시고 실기실로 들어오셨습니다. 우리들이 전신상을 작업하는 회전대 주위를 말없이 돌면서 뭔가 탐탁치 않으셨던 것 같습니다. "조 각가는 말이야, 앞만 보고도 옆이나 뒤가 어떻게 생겼는지를 알 아야 하지. 그런데 말이야, 정치가들이야말로 이걸 알아야 해. 지금의 문제들을 보고 먼 뒷날에 일어날 일들을 알 수 있어야

하거든."

아마 저희들의 작업도 마음에 안 드셨겠지만, 당시 정치적인 문제들이 몹시 마음에 안 드셨나 봅니다. 역사에 대한 깊은 혜안을 가지고 계셨지요. 그 이듬해에 사일구가 일어났고, 우리는 모두 실기실에서 바로 시청 앞 광장으로 달려 나갔던 기억이 엊그제 같습니다.

저는 그때 그 말씀이 무슨 뜻인지를 몰랐습니다. 그래서 근엄하신 한쪽 얼굴만 보고 선생님을 늘 두려운 존재라고만 생각했지요. 저는 항상 선생님께 실망스러운, 참 날라리 학생이었습니다. 선생님께 들키지 않으려고 불쑥 나타나서 후다닥 몰래 과제만 해치우고 달아나 버리는 그런 문제 학생이었으니까요.

그러니 학점이 제대로 나올 리가 없었지요. 저는 대학 졸업장이 왜 필요하냐며 졸업장 받기를 거부하고 휴학계를 내 버렸습니다. 선생님도 저희 부모님도 다 놀라셨습니다. 어쩌다 제가 선생님 댁까지 불려 갔는지는 몰라도, 저와 저희 어머니는 선생님 댁에서 면담을 하고 있었습니다. 처음으로 사적인 공간에서 선생님의 또 다른 모습을 뵐 수 있었던 잊을 수 없는 날이었습니다. 그날의 선생님은 정말 놀랍게도 전혀 다른 모습이었지요. 마치 인자한 아버지 모습 같았습니다.

"너는 게으르지만 재능이 있고, 마음만 먹으면 참 잘할 수 있을 텐데…. 이제 그만 좀 졸업해야지."

저는 그때 학교를 육 년째 다니고 있었거든요. 그때 선생님의 설득과 배려로 저는 마침내 그 다음 해에 칠 년 만에 졸업을 하

게 되었습니다. 저는 선생님의 작업실에서의 그 말씀을 평생 마음에 담고 살고 있습니다. 앞만 보고도 뒷모습까지 상상해낼 수 있는, 그리고 미래를 볼 수 있는 혜안을 갖게 되도록 노력하겠습니다. 그때의 선생님의 격려와 배려로 이렇게 훌륭한 동문들 틈에 낄 수 있게 되었습니다.

선생님은 그렇게 잠시 뒷짐 지시고 제자들을 둘러보다 사라지는 존재로만 알았는데, 그게 아니었습니다. 몇 안 되는 학생들이었지만, 그래도 학생들의 모든 면을 꿰뚫어 보고 계셨다는 걸 몰랐습니다. 자신이 부모가 되어 봐야 비로소 부모님의 심정을 이해하듯이, 이제 저희가 작가가 되고 교수가 되어서야 그때의 우리가 얼마나 한심하게 비쳤을지 부끄러워집니다.

저희보다도 더 험난한 시대에 조각가로서 외롭고 힘든 길에서 빛나는 작품을 해 오셨던 존경하는 선생님, 저는 그때 선생님을 왜 조각가로 보지 못하고, 단지 근엄한 교수님으로만 보았을까요. 그리고 왜 선생님의 훌륭한 작품을 보지 못했는지 참으로 부끄럽고 후회스럽습니다. 이제 저는 시대를 초월하는 선생님의 빛나는 작품들 앞에서 감히 제가 조각가라고 불리는 것이 부끄러울 따름입니다. 훌륭한 선생님께 배울 수 있었던 저희가 얼마나 행운아였는지 비로소 깨닫게 됩니다.

선생님! "인생은 짧고 예술은 영원하다"는 그 말이 선생님 작품 앞에서 더욱 새로이 다가옵니다.

# 단호함 속의 부드러움

원묘희元妙喜

봄볕 따사로운 양지쪽 툇마루에 앉아 가물가물 잊혀 가는 시절
로 돌아가 보았다. 오십 년도 더 지난, 대학에 다녔던 그때를 더
듬어 보니 여러 가지 생각이 난다. 고등학교를 졸업하고 미지의
세계인 대학에 입학을 했다. 입학식이 끝나고 신입생 모두 사진
을 찍었다. 장발張勃 학장님을 가운데 모시고 양쪽으로 선생님
들이 앉으셨고, 우리 신입생은 뒤에 둘러서서 어색한 표정으로
사진을 찍었다. 그때의 표정은 어색하고 촌스러웠지만, 그래도
하나밖에 없는 증명사진이다. 지금 꺼내 보았더니 거의 돌아가
시고, 우리도 머리가 하얗게 센 할머니, 할아버지가 되어 오래
전에 퇴직을 하고 추억을 더듬고 있다. 다들 어떻게 되었나 궁
금하다.

그때 난 조각에 대해서 아는 것이 없이 실기실에 들어갔는데,
누구 하나 설명이 없었다. 옆의 친구가 하는 대로 흙이 쌓인 곳
에서 잡석을 고르고 물로 반죽해서 준비를 하고 속대를 만들어
살을 붙였다. 선생님들은 누구도 설명을 안 해 주셔서 눈치껏
했다. 모델이 들어오면 열심히 크로키도 하고, 몸의 곡선을 눈

여겨보았다. 선생님들은 들어오시면 출석을 확인하고 한 바퀴 둘러보고 나가셨다. 내가 잘하고 있는지 못 하는지도 모르면서 그저 알아서 했다. 그러면서 조금씩 발전해 나아갔다.

그 당시엔 선생님 네 분이 들어오셨다. 김종영 선생님, 김세중 선생님, 송영수 선생님, 그리고 헨더슨M. C. Henderson 선생님. 김종영 선생님은 항상 말씀이 없고 엄숙한 표정이셨다. 웃는 모습을 뵌 적이 없다. 김세중 선생님은 늘 바쁘신 듯 들어오셨다가 금세 나가곤 하셨다. 송영수 선생님은 이것저것 지적을 하시고 빙 둘러보고 나가시고, 헨더슨 선생님은 좀 깐깐해서 몇 군데를 수정해 주셨다. 헨더슨 선생님은 부조를 지도하셨다.

하루는 말씀이 없으셨던 김종영 선생님이 내 작품 앞에 서서 물끄러미 보시더니, 이런 설명을 하셨다. 그 즈음 대학가의 가로수는 거의 플라타너스였다. 가을에 열매가 떨어지는데, 꼭 골프 공 크기에다 아주 딱딱하고 씨가 콕콕 박혀 있던 걸로 기억한다. 선생님께서는 그 열매를 예로 들며, "둥근 모양만 생각하고 씨앗은 보지 말라"고 하셨다. 전체적인 형태를 보라는 말씀이셨다. 당시 나는 인체를 제작하면서 얼굴의 방향, 팔과 다리의 모양, 거기에 손과 발의 세세한 부분 등에 온 신경을 집중했다. 그걸 보시고서 사물을 단순하게 보라고 하신 것이었다. 그 후로 노력은 했지만 쉽지는 않았다. 선생님의 작품은 선과 면이 단순하면서도 깊은 전달이 느껴지는데, 당시의 나로선 정말 도달하기 힘든 경지였다. 지금 와서도 달라지진 않았지만….

우리는 미술해부학을 김종영 선생님께 배웠다. 인체의 뼈와

근육을 정확히 알아야 했고, 더구나 조각을 전공하는 학생들에 겐 필수였다. 그때도 제1강의실에서 수업 중이었는데, 밖에서 아우성 소리가 났다. 법대생들이 모두 운동장에 나왔던 것이다. 그날이 4월 18일이었는데, 선생님이 책을 덮으시면서 "여러분도 나가서 합류하라"고 하셔서 모두 자리를 일어나 함께 경무대 앞까지 갔던 일이 생각난다. 그날의 김종영 선생님은 평소와 달리 단호하셨다. 경무대에서 총소리가 나고 광화문 쪽에선 불도 났다는데, 집에도 못 가게 되어 친구 하숙집을 찾아가 신세를 지고, 다음 날 집으로 갔던 기억이 난다.

그 후에 학내에서 복잡한 사건으로 두 패로 나뉘어 시끄러운 일도 있었다. 이후 오일육도 겪으면서 사학년이 되었고, 졸업을 하게 되었다. 졸업식을 끝내고 교정에 모여 단체 사진을 찍었다. 그때까지는 법대에 있는 건물에서 수업을 했지만, 졸업식은 새로 이전한 수의과대학 건물에서 했다. 사진을 보면 사람들은 익숙한데 건물이 낯설다. 사진 속에도 변화는 있다. 학장님도 바뀌었는데, 입학 때나 졸업 때나 표정은 똑같으셨다. 선생님들께서는 지금은 거의 세상을 뜨셨고, 아직까지 남아 계신 분은 몇 분 안 되시는 걸 보면 삶이 참 무상하다는 생각이 든다.

그 후 세월이 지나 결혼도 하고 아이도 낳았다. 내가 살던 곳은 삼선교 근처였는데, 하루는 장 보러 시장에 갔다가 우연히 김종영 선생님을 뵈었다. 그때가 졸업 후 처음이었다. 선생님은 사모님과 생선 가게에서 생선을 고르고 계셨는데, 난 뜻밖의 모습에 놀랐다. 어쩌면 선생님에게 저런 면도 있으셨나 하고. 그

순간 나는 고민을 했다. 나를 알아봐 주시려나? 인사를 했을 때 동네 아기 엄마인가 하고 생각하시면 너무 부끄러울 것 같아서 일단은 슬쩍 피했다. 잠시 뒤 그래도 마음이 편치 않아서 다시 돌아가 인사를 드렸다. 그런데 선생님은 반가워하시면서, 어디 사느냐, 결혼은 했느냐, 작품도 하느냐고 자세히 물으셨다. 아주 부드럽게. 선생님은 원래 저렇게 부드러우셨구나 하는 걸 그제야 깨달았다. 아직도 그때 드리지 못한 말이 생각난다. "선생님, 감사합니다. 제가 제자라는 걸 잊지 않아 주셔서."

비록 지금은 그 모습을 더 뵐 수 없지만, 늙어 가는 제자들의 마음속에는 김종영 선생님이 항상 그때 그 모습으로 기억에 남아 있다. 한 번 더 이 말씀을 드리고 싶다.

"선생님, 저희 모두 선생님을 존경합니다."

# "예술의 목표는 통찰이다"

류종민柳宗旻

우성又誠 김종영 선생님께서는 홀연히 타계하셨다. 선생님을 존경하고 흠모하는 많은 제자들과 사랑하는 가족, 그리고 아끼고 존중하던 예도藝道의 동호인들을 그냥 남겨 두시고 홀연히 가셨다. 조각계의 큰 별이시던 선생님께서는 영원한 사랑과 평화와 안식의 나라로 가셨다.

선생님은 여러 가지로 할 일이 많았던 이 땅의 조각계의 선구자로서, 초석礎石 같은 분이셨다. 유능한 후진을 양성하는 미술교육자로서도 보람있는 일생을 마치셨다. 선생님의 일대기는 너무나 잘 알려져 있는 사실이므로, 여기서는 한 제자로서 선생님의 면모에 대한 몇 가지 추모의 마음을 올리려고 한다.

그분은 과묵하셨고 소탈하셨으며, 간결하고 과장되지 않은 말씀으로 깊은 의미의 뜻을 깨우쳐 주신 선생님이셨다. 강직하고 엄격하시면서도 항상 여유와 따뜻함을 지니셨고, 유머를 잊지 않으셨다. 제자의 한 사람으로서 멀리서만 늘 존경하고 흠모해 오던 나의 이 글이, 혹시 그 고매하신 인품이나 고결한 세계에 만의 하나라도 티 되는 일이 있을까 송구스러울 뿐이다.

내가 대학에 입학했을 때는 사일구가 일어났고 다음 해에는 오일육이 있었던, 이 땅의 격동기였다. 당시 서울대학교 미술대학은 법과대학과 함께 동숭동에 있었는데, 사일구 때는 법과대학의 격앙되고 논리적인 성토에 미술대학생들의 민감한 감성이 고조된 반응을 보이던 시절이었다. 그때 선생님께서는 미술대학의 학생과장직을 맡고 계셨다. 학생들의 동요나 감정이 격렬하던 시기였기에 선생님께서 어려움이 많으셨으리라 생각된다. 그러나 이러한 시세의 와중에서도 선생님께서는 늘 꼿꼿하시면서도 담담하셨고, 세상의 어려움을 겪으시면서도 그것을 밖으로 드러내 보이는 일이 없으셨다. 학생 한 사람 한 사람을 사랑으로 초연히 대해 주신 인품은, 인위적인 수양보다 당신의 근원에서부터 우러나와 형성된 자연스러운 천품天稟이었다.

실기시간에 선생님께서는 말씀을 복잡하고 어렵게 하신 적이 별로 없었다. 늘 담담하셨고, 해학 어린 말씀으로 학생들을 스스럼없이 대해 주셨다. 권위라든가 위엄이라고는 전혀 차리지 않으시고, 가끔씩 강의실을 웃음바다로 만드셨으며, 표피적인 기교보다는 본질적인 깨우침을 스스로 일깨우게 했던 선생님이셨다. 당신이 아무리 우스운 말씀을 하셔도 거기에는 범접할 수 없는 순수함을 늘 품고 계셔서, 간결하고 단도직입적인 표현은 학생들의 인상 속에 오늘까지 살아 남아 있다.

선생님께서는 제자들의 주선으로 1975년에 회갑기념 작품전을 신세계미술관에서 가지셨고, 1980년에는 국립현대미술관에서 초대 회고전을 가지셨다. 이 기회에 그동안의 작품들을 총

정리한 작품집을 내셨다. 이 책이 선생님의 일대기와 함께 예술과 인생의 기록으로 남아 있다.

내가 선생님의 예술에 대해 논함은 분외分外의 일이지만, 전기前記한 선생님의 어록 속에 "예술의 목표는 통찰"이라고 하신 말씀이 있다. 이 말씀은 예술을 대하는 선생님의 자세이자 구체적 표현에 이르는 작품의 근간, 곧 당신의 조각관을 말씀하심이 아닌가 생각된다. 그것이 인생과 자연에 대한 것이든, 사물에 대한 것이든, 그 구조와 질서에 대한 것이든, 깊은 애정을 가지고 통찰하시고 그 통찰의 결과가 가장 간결하게 정제된 표현으로 나타났으며, 그렇기 때문에 이 말씀에서 농축된 밀도를 느끼게 된다.

통찰은 혜안에서 싹트고, 혜안은 영혼의 가장 근원적인 순수함에서 출발한다고 한다. 통찰은 통찰 자체를 초월하는 힘을 가지며, 밖으로는 쉽게 드러나지 않지만, 생生 자체를 빛나게 한다. 선생님의 통찰은 이미 선험적인 선생님의 체질에서부터 발효된 것이며, 그것은 당신의 삶이나 동양적인 전통의 한 근원에도 연루되는 것이 아닌가 생각해 본다. 또 이것이야말로 인류의 문화적 성격의 한 근원일 것이라고 생각한다.

선생님께서는 '각도인刻道人'이라는 말로 자신을 이름하셨다. 그래서 선생님이 제작하신 목조나 석조 작품은 바로 '각도인'이란 뜻의 외연外延일 것이라고 생각해 본다. 예술을 한다는 건 인내한다는 것일 테고, 학습과 수련을 쌓는다는 것이며, 자제력을 기른다는 현상으로부터 우선 제기된다고 생각된다. 가령, 한 조

각가가 조각을 한다는 건 돌이나 나무 혹은 철제 같은 물질을 다룬다는 뜻이며, 이 경우 물질적 지식이 조각을 제작하는 선행 조건이 된다. 그런데 이러한 개인의 인식이나 재능이 사회적인 관례로서의 어떤 계급의식에 의해서 부당하게 천대받았던 불행한 인습을 우리는 가지고 있다. 그림쟁이니 돌쟁이니 하는 직업들이 그것이다. 이것은 예술의 본질적인 성질이나 형식의 가치를 이야기한다기보다 사회적 계급이라든가 예술을 대하는 태도의 차이에서 야기되었던 현상이었다고 생각한다. 예술은 원래 도덕적이고 심미적인 세계관으로부터 동시에 생각할 수 있는 인간의 정신적 지식의 내용을 포괄하는 뜻이며, 사회적이고 정치적인 계급의식으로부터는 자유로운 것이었다.

선생님이 스스로를 '각도인'이라고 지칭하신 건 이러한 예술을 대하는 태도를 근원적으로 시사했던 것이라고 생각해 본다. 그것은 도덕적 감성이 점차 물질적 감성으로 하락되고, 예술을 정치적 관철의 도구 내지는 수단으로 차용하거나, 또는 사회적 표식標識으로서의 어떤 권위로 위장하려는 현세적인 속물 근성에 대한 당신 나름의 경고 같은 뜻으로도 받아들여진다. 즉 '각도인'의 '각刻'은 정신노동의 형식으로, '도道'는 정신질서의 회복으로, 이것을 종합 통일하려는 '인人'으로서의 자신을 뜻했던 것이 아닌가 생각해 본다. 그리고 이것이 바로 예술의 목표는 통찰이라고 하신 말씀이었던 것으로 본다.

나도 대학 시절 대리석 작품에 몰두한 적이 있었다. 당시 나는 내가 몰두하는 현상을 '도道'에 비겼고, 깊은 정신적 유열愉悅

을 느꼈는데, 여기에는 '각도인'으로서의 선생님의 영향이 은연중에 작용했던 것 같다. 내가 졸업할 무렵의 서울미대는 당시 수의과대학이 있던 연건동으로 이사한 때였다. 여기서 나는 대리석을 열심히 쪼았는데, 공교롭게도 그 장소가 선생님의 연구실 앞이어서 가끔 내다보시고는 때론 안으로 들어오라 하셔서 선생님의 시중을 들곤 했다. '각도인'이라는 아호는 그 무렵부터 불리게 되었고, 선생님은 지금의 삼선교로 집을 옮기셨던 시절이다.

나는 「각도인刻道人」이라는 다음과 같은 시를 쓰기도 했다.

세상에 나오신 뜻
형상을 좇아
돌 쪼는 도인 그 이름 각도인
그림자 드리운 길 석양에 짙다.

길을 가면서도
길을 알기 어려워
그곳에 가는 길은 멀기만 하고

초월할 수 없는
초월의 언덕에서
길은 아직 끝나지 않았는데

어디서 들려오는 정 소리
지난 시간을 쪼개고
드러나는 형상이 환하다.

　천주교 의식으로 거행된 선생님의 영결식에서 전 미대학장
이자 동료 교수였던 박갑성朴甲成 선생님의 추도문을 최만린崔滿
麟 선생님이 대독하셨다. 화가들의 '화백畵伯'이라는 칭호를 빗
대어 '각백刻伯'이라고도 하셨던 선생님을 마지막으로 보내는
자리에서 박갑성 선생님은 '刻伯'이라는 글자를 '覺伯'으로 바꿔
야 하겠다면서 고인의 넋을 불렀을 때, 나는 이루 형용할 수 없
는 감회를 느꼈다. 새김刻이 깨달음覺으로 이르는 도정이야말로
바로 선생님의 생애였고, 선생님의 생애는 바로 이것을 실천했
던 살아 있는 본本이었다고 나는 믿고 있다. 이러한 믿음은 선생
님 같은 본本에 의해서 확인되었다는 게 말의 순서일 것이다.
　선생님의 어록 가운데는 "역사적 자각으로서의 부단한 반성
과 함께 전통은 시간과 공간을 초월한다"는 구절이 있다. 이 말
씀을 나는 새로운 탄생과 인격의 형성을 뜻하는 것으로 해석하
고 있으며, 예술 창작은 초월적 행동이며, 그것은 피초월체被超
越體에 대한 깊은 이해와 통찰에 의해 이루어지며, 거기에는 성
실과 사랑의 노력이 수반되어야 한다는 것으로 받아들이고 있
다. 그리고 선생님의 뜻인 초월은 여러 가지 다양한 예술의 규
범을 초월하고 시대를 초월하여, 궁극에는 예술 그것을 초월한
다는 말씀이라고 생각해 본다. 그야말로 '각刻'의 시원이 여기에

열리는 게 아니겠는가라고…. 말 대신 눈으로 말씀하시기를 일상처럼 하시던 그 삶의 분위기가 새삼 되살아나는 듯만 싶다.

그리고 선생님은 궁행躬行을 이렇게 말씀하셨다. "예술가는 누구나 관중을 염두에 두게 되며, 예술가가 생각하는 관중은 시대와 지역을 초월해서 많고 넓을수록 좋다. 그러나 진정한 관중은 자기 자신이다. 왜냐하면 자신을 기만하면 관중을 속이는 셈이 될 것이고, 자신에게 정성을 다하면 그만큼 관중에게 성실하게 되기 때문이다." 예술가가 할 수 있는 말 가운데서 이 이상 성실하고 정직한 말이 또 있겠는가 나는 생각하며, 언필칭言必稱 예술가임을 자처하는 사람이면 누구나 공감할 말씀을 선생님은 남기셨다.

예술가란 한 개별의 현상이며, 창작이 개성적이라 함은 그것이 무엇으로도 분해될 수 없는 한 개인에 의해서 창작되는 것이기에 그럴 것이다. 그러나 이러한 개별이 마치 세습적인 권위인 양 특권의식으로서의 예술가상藝術家像으로 남용되는 경우를 우리는 자주 보게 된다. 그래서인지 생전의 선생님은 예술을 개인적 표식標識으로서의 신화로 받아들이는 것을 은연중에 기피하시는 것 같았다. 도대체 개성이니 유일성이니 하는 말을 입 밖으로 내신 적이 없었다. 그런데 이러한 선생님의 작품에서 어떤 개별의 양식(스타일)을 감지하게 되고, 한 완성자의 숨결을 느끼게 됨은 왜 그럴까. 생각되기를, 선생님의 작업은 외형적인 조류에 동요됨 없이 선생님께서 하고 싶은 일을 성실하게 이행하는 과정이었으며, 선생님 자신의 세계가 필연적으로 구현되

었기 때문일 것이다.

이런 선생님이, 세속적으로 혈안이 된 예술가들에 의해서 뜻밖에 곤욕을 당하셔야만 했던, 그야말로 전대미문의 어처구니없는 일이 있었다. 그것은, 선생님이 전 생애를 통해서 유일하게 제작하셨던 기념 조형물인 탑골공원 안의 〈삼일독립선언기념탑〉이 하룻밤 사이에 철거된 괴이한 사건이었다. 선생님의 이 작품은 국가에서 의뢰해, 국가적 규모로 제막식을 가졌던 뜻깊은 기념탑이기도 했다. 그런데 하룻밤 사이에 자취도 없이 사라져 버린 것이다. 도깨비 같은 일이 아닐 수 없으며, 인간의 상식을 벗어난 일이었다. 내가 학생이던 1960년대 초, 이 기념탑을 제작하시느라 작업에 몰두하시던 당시의 정경이 지금도 내 마음속에 살아 있다. 그렇게 애쓰시고 심혈을 기울이신 작품을….

학鶴의 천품天稟을 타고 나신 선생님에게는 큰 충격이 아닐 수 없었을 것이다. 충격은 내적으로 더 컸으리라고 생각된다. 어째서 이런 야만스러운 일이 있을 수 있는 건가. 당시의 인고忍苦가 얼마나 크셨을지 제자의 송구스러움이 지금도 마음을 짓눌러 온다. 울분을 못 참는 많은 제자와 공분의 사람들이 서울시에 진정하고 노력했지만 한동안 복원되지 못했다. 때로 이 사악邪惡 때문에 선생님 마음에 응어리가 맺히고, 그것이 남모르는 화가 되어 세상을 떠나 버리신 게 아닌가 하는 생각이 들기도 한다. 절로 치밀어 오르는 울분과 가책은, 인생의 징표로 내가 사는 날까지 작용할 것이다. 그것은 이성적이고 청명한 예술

환경을 이 나라에 구축해야 한다는 말씀으로도 들려온다.

1982년 12월 17일, 눈이 쌓인 용인 천주교당 공원묘지로 선생님을 운구하고 영별의 흙 한 삽을 뿌린 제자들이 사모님과 유족들을 다시 찾았을 때, 김세중金世中 선생님은 그 자리에서 인상 깊은 말씀을 남기셨다. "선생님은 아주 돌아가신 게 아닙니다. 선생님이 가르치신 수많은 제자들이 배운 바를 이행하고, 다시 후배들에게 전달하며 그렇게 전수되는 것이니, 선생님은 살아 계신 거나 다름없습니다." 선생님의 말씀대로 "인생은 한정된 시간에 무한의 가치를 생활하는 것"이며, "성실과 사랑의 노력이 수반되어야 이루어지는 초월의 세계"에서 영생하신다고 나는 믿고 있다.

〈삼일독립선언기념탑〉은 그 후 1991년 서대문 독립공원에 복원되었다. 헐린 지 십이 년 만이었다.

존경하는 선생님, 고이 잠드소서.

# 자연과 존재

엄태정嚴泰丁

1

김종영 선생님의 〈자각상自刻像 71-5〉 한 점을 본다. 이 작은 목
조 조각 속에는 조각가 김종영 선생님의 조각예술 모두가 담겨
있다. 선생님의 예술혼이 살아 있는 이 조각은 같은 일을 하고
있는 나에게, 지금도 늘 내 곁에서 나를 일깨워 주는 교훈을 주
며 숙연하게 선생님을 추억하게 한다. 이 작품은 아주 단순한
공간성에 유난히 두 눈을 부릅뜨고 있어, 그 앞에서는 똑바로
쳐다볼 수 없는 엄격한 광체가 조각 전체에 충만해 있다.

평소 조용하시고 온화하신 지성적 인품이셨던 선생님께서는
이 조각에 선생님만의 조각예술의 높은 정신세계를 단호하게
드러내셨다. 이 조각을 통해서, 선생님의 조각 일에는 언제나
조금의 양보도 없고, 주저하지 않는 치열한 예술적 의지와 사유
가 폭발적으로 일어나며, 명확성이 드러나고, 그 조각적인 강렬
한 예술적 외침은 보는 이로 하여금 묵상하게 함을 알 수 있다.
나는 이 〈자각상〉 생각만 해도 정신이 번쩍 들곤 한다.

어쩌면 이렇게 군더더기 없는 조각적 일필휘지로 단숨에 본

질이 드러나 보이는지, 이 조각 한 점만으로도 선생님의 형이상
形而上의 수준 높은 예술세계에 도달한 '자연 존재'의 외침이 들
리는 듯하다. 선생님은 조각가로서 예술적 본질을 사물을 통해
서 통찰하시고, 그 예리한 감각으로 더듬어 조각적 진수만을 오
롯이 드러내신다.

선생님의 초월적 정신은 이 작품을 통해서 드러난다. 선생님
은 삶 속에서 항상 자연의 존재를 대상으로 통찰하고 사유하시
며, 그 속에서 일어난 이미지는 높은 예술적 의지를 통해 자유
롭게 조각적 즐거움에 빠져 있는 동안 표현된다.

이 작은 조각상은 '자연'이다. 선생님은 "예술가는 그가 자연
인 데에서만 진실한 예술가다"라고 말씀하셨다. 선생님은 조각
가로서 일-작업을 그대로 실천하고 있어, 우리는 선생님의 조
각에서 자연적 진실이 분명하게 드러남을 본다.

다시 선생님의 〈자각상〉을 본다. 이 작품은 보잘것없이 버려
진 나무토막인데, 그 속에서 조각적 생명력을 발견하고는, 이
초라한 물체를 예리한 통찰과 사유를 통해 예술작품으로 탄생
케 했다.

나뭇결은 살아 있다. 나뭇결은 여실히 드러나, 살아 움직이는
혈관이 되어 작품 전체에 끊임없이 흘러 숨 쉰다. 목재의 원초
적 생경성은 그 속에 조각적 생명력vitality을 담고 있어, 작품은
심원한 공성空性과 무상無上의 심성心性을 통해 외부 자연의 원소
들까지 지배하고 있다.

이 조각은 선생님의 예술적이고도 내밀한 삶을 담고 있는 "우

주의 우주"이기 때문에 세계의 한구석 조각의 높은 예술성을 읽을 수 있다. 이와 같이 이 작은 목조 〈자각상〉에는 평소 선생님께서 말씀하신 '초월'의 정신이 담겨 있음이 분명하다. 또한 이 조각상에는 물성이 안 보인다. 물질을 초월하여 있고, 기법이 안 보이게, 작품에 용해되게 조각함으로써 조각 예술로 초월하여 있다. 탄소가 굳어서 다이아몬드가 되는 것처럼, 선생님의 조각 예술은 '초월을 향해' 있으며 우리 앞에 자연과 함께 길이길이 존재하고 있다.

2

나의 스승 김종영 선생님의 특별한 가르침이 있어 늘 스승의 은혜를 잊지 못한다. 내가 추상조각에 눈을 뜨고 시간과 공간의 세계에서 자유롭게 일할 수 있는 가르침을 주셨기 때문이다. 특히 1958년에 제작된 선생님의 철 조각품 석 점은 내가 평생을 금속 조각가로 작업하게 된 중요한 계기가 되었다. 부식된 철재 판재 스크랩으로, 철재가 지니고 있는 시간성과 사물성, 오묘한 철 조각의 공간성과 함께 '작품에 담겨 있는 숨겨진 진실이 무엇일까' 하는 질문에 많은 시간을 고민하며 작업했던 기억이 있다.

다른 조각들도 그렇지만 철조에도 구체적인 명제는 없다. 그저 작품번호만이 조각의 유일한 이름이다. 어쩌면 이는 당연한 일이다. 추상조각에 어떤 구체적인 이름이 있을 수 없다. 추상조각 안에 순수 예술작품으로서의 모든 것이 존재할 수 있음을

말해 주고 있다.

철은 산업사회의 상징적 재료다. 다른 금속 조각들이 대부분 조각 예술이 요구하는 공간성보다 물성의 지나친 특성으로 산업적 메커니즘에 빠져 작품이 모호함을 드러내곤 하는데, 이렇게 되면 예술적으로 미흡해지기 십상이다. 그러나 선생님의 철조는 이러한 금속의 특성에 지배되지 않고, 작가의 사물에 대한 투철하고 엄격한 조각적 통찰 속에서 제어되어, 그가 이르고자 하는 조각-일의 언어 속에서 예술로 승화되어 있다. 이러한 철조로서의 조형언어는 선생님의 '형체 표현'의 명확성에 대한 분명한 작가적 태도에서 비롯됨을 알 수 있게 한다.

"이념이나 표현을 명확하게 한다는 것은 모든 예술에 있어 가장 기본적인 요건이다. 동서고금을 통하여 위대한 예술치고 그 표현이 명확부동하지 않은 예는 없다. 신념이 굳고 기법에 장구한 수련을 쌓은 결과라고 볼 수 있겠다. (…) 조형예술에 있어 형체가 명확하게 되려면 첫째, 물체에 대한 관찰과 인식이 철저해야 하며, 형태에 덧살이 붙어 있는 한 결코 명료할 수 없다. 철두철미 덧살이 제거되기까지 추궁하는 집요한 노력이 필요하다. 말하자면 형체와 공간 사이에 불필요한 것이 없어야 된다."
—김종영,『초월과 창조를 향하여』중에서

선생님의 철조는 조각가로서의 자각과 통찰 그리고 확실한 신념과 꾸준한 일-작업을 통해 이루어진 예술작품이다. 선생님

의 작업에서는, 버려진 보잘것없는 물체가 작가에게는 예술적으로 대단히 소중한 공간성과 시간성의 내밀함을 보이고 그 물체로 하여금 사유하게 하며 '자연 존재'를 탐색하게 한다. 진지한 작가적 태도와 삶에서 선생님의 조각은 항상 우리에게 다가와 침묵 속에서 예술적 공간과 시간에 대해 꿈꾸게 한다. "한정된 공간에 무한의 질서를 설정"하고 "한정된 시간에 무한의 가치를 성찰하는 것"으로 우리 삶의 최고의 가치를 조각-일-작업에 침묵으로 담고 있는 선생님의 예술세계는 우리에게 영원히 머물러 있다.

마지막으로 선생님께서는 내가 재학시절, 독일 조각가 게오르크 콜베Georg Kolbe와 빌헬름 렘브루크Wilhelm Lehmbruck를 그들의 화집畵集을 통해 알려 주셨다. 이들은 당시 르네상스 조각의 뛰어난 전통을 부활시키며 새로운 인문주의를 드러낸 독일 작가들이다. 특히 콜베는 독일이 낳은 로댕이라고 말씀하신 기억이 있다. 후일 나는 조각가가 되어 게오르크 콜베 미술관에서 개인전을 하게 되었는데, 선생님의 가르침이 콜베와 인연을 맺게 해 준 것만 같아 신기할 따름이었다.

다시 한번 이러한 선생님의 가르침 속에서 작은 조각 〈자각상〉을 본다.

자연에 대한 절대적인 믿음, 그리고 열심히 작업하라는 선생님의 권고와 충고를 교훈 삼아 지금도 내 어두움을 밝히려 욕심이 일어나 일하고 있다. 선생님의 가르침으로 나는 깨달음에 도달할 수 있었고 이를 다음과 같이 표현해냈다.

형태는 깊게 보라
그래야 내밀해진다. 그리고 조각은 밀교密教다.
모든 생명은 내적인 분출이며
조각으로 공간성을 드러내며
너무 감각적이지 말며
채우지 말고 비워 두라
공간, 공간
시간, 시간을 사유하라

# 세월 따라 각인되는 말씀들

조재구趙在龜

한국 근대미술사에서 추상조각의 선구자이시며, 한학漢學을 겸비하신 선생께서 1982년에 선종하셨으니, 우리 곁을 떠나신 지 어언 삼십여 년이 되었다. 스승 김종영 선생에 대한 기억을 더듬어 글로 옮김은 두렵고 힘든 일이나, 스승이시며 한 세대의 예술가이신 선생을 추억하며, 추억 속에 잠긴 일화 몇 가지를 감히 들고자 한다.

평소 선생의 경지를 깨닫게 하는, 한학과 어울린 신기神技의 붓글씨, 깊이 소장하셨던 주옥 같은 작품들을 이곳 서울 평창동 계곡의 김종영미술관에서 감상할 수 있으니, 다행스럽게 생각하며 깊이 감사드린다.

선생의 일필휘지는 "선생의 붓글씨 예술은 당대에 가려 볼 만한 중요한 필적을 보였다"라는 말로 최종태崔鍾泰가 쓴 『한 예술가의 회상回想』에 일목요연하게 표현되고 있다. 정열과 끈기가 요구되는 추상작품들은 선생의 일상의 작품과 붓글씨가 어울려 탄생한 것이 아닌가 보고 있다.

엄동설한의 정월 초 어느 날, 낙우조각회駱友彫刻會 김봉구金鳳

九 회장을 비롯하여 신석필辛錫弼, 백현옥白顯鈺, 전준全晙 등의 회원들과 함께 삼선교 댁을 방문한 일이 있었다. 정원 작업장에는 대리석, 화강석과 같은 석재들과 목재 잔해들이 한결 아늑한 느낌을 주었는데, 추위도 잊으신 듯 한창 돌을 다듬고 계시던 선생은 뜻밖의 단체 손님에 작업복과 작업모의 돌먼지를 가볍게 터시며, "어서 와! 돌망치를 들면, 추위로 잊고 운동도 되고 입술이 촉촉해져. 건강에도 여간 좋지 않아…. 일거양득이지" 하셨다. 유머와 여유로운 미소로 맞이하시던 기억이 새롭다. 이곳 선생 댁 정원은 일상의 일터요, 보금자리요, 건강을 위한 장場이었다. 선생의 작품은 철, 대리석, 화강암, 나무 등 재료와 형태에 따라 계획하신 듯싶다. "단순한 형태에는 항시 재료 자체가 갖는 그대로의 숨결이 어눌한 느낌으로 살아 있다"는 평소 말씀은 자연 재료의 상태에 따라 작업이 결정된 듯싶으며, 화강석이나 대리석의 일부 작품에서도 감지할 수 있겠다.

"작품을 위한 구상에서 규모에 따라 재료를 선정하고 공간적인 효과와 아울러 작품이 완성될 때까지 조심성있게 다룬다. 작품의 구성, 부분과 전체와의 관계, 비례, 균형, 면의 방향, 선의 경사와 강약, 표면의 처리 등 모든 작업은 전체의 스케일 안에서 항상 제약을 받으면서 질서를 갖게 한다. 여기에는 별다르게 복잡하고 어려운 기술이 따르는 것이 아니다."

　　—김종영,『초월과 창조를 향하여』중에서

작가의 의도와 함께 재료에서 감지되는 느낌에 따라 작업이 진행된다는 것을 엿볼 수 있겠다. "스스로 자신이 수도사처럼 커 간다는 것은 예술가로서의 고독과 중요성을 말한 것이라 할 수 있다"라는 어느 철학자의 말처럼, 정중동靜中動 그대로 선생의 마음은 늘 무엇인가를 찾고 있음이 아니신지…. 마치 시대를 초월하신 듯, 작업에 몰두하시지 않았나 싶다.

"작가 이전에 교육자로서, 아버지로서, 한 치의 흐트러짐이 없으셨고, 청빈하고 단아한 생활 자세는 조각과 서예 작품에서도 나타난다. (…) 커다란 대리석과 화강암을 망치로 손수 깨고, 각종 끌로 다듬고, 그리고 줄칼로 가는 데에는 보통 몇 달씩 시간이 걸린다. (…) 아버님 작품 하나하나는 그야말로 피와 땀이 어린, 인고와 불굴의 정신의 결정체라고 할 수 있다." 셋째 아들인 김상태金尚泰 교수가 부친을 추모하는 글에서도 선생의 작업에 임하는 진지한 모습을 확연히 알 수 있다.

선생의 평소 말씀들 중에 "쓸데없는 일을 하는 사람이 중요하다." "예술의 목표는 통찰이다." "예술가는 누구나 관중을 염두에 두게 되며, 예술가가 생각하는 관중은 시대와 지역을 초월해서 많고 넓을수록 좋다. 그러나 진정한 관중은 자기 자신이다. 왜냐하면 자신을 기만하면 관중을 속이는 셈이 될 것이고, 자신에게 정성을 다하면 그만큼 관중에게 성실하게 되기 때문이다. 결국 작품은 자신을 위해서 제작한다고 말할 수 있겠다" 등 선생의 말씀은 이해하기보다 생각할 겨를도 없이 지나쳐 버리기가 일쑤지만, 시간이 흐름에 따라 감지되고 긍정하게 된다.

언젠가 선생께서 제자 장연탁 군의 주례를 맡아 주셨다. 주
례사 중에 "신랑 장연탁張然卓 군은 조재구 군과는 조소과 한 반
친구로, 조재구 군 누이동생 조재숙趙在淑 양과 백년가약을 했
으니, 이제부터 조재구 군과 신랑 장연탁 군은 처남매부 지간
이다"라 하신 말씀은, 평범한 내용이지만 언중유골言中有骨이었
기에 감동했던 기억이 새롭다. 어쩌면 선생을 주례로 모신 신
랑 신부 당사자들은 물론이요, 한 가족인 조재구도 영광임에 틀
림없다. 학창 시절 실기시간이나 미술해부학 시간 등 정규 시간
외에는 말씀을 아끼시는 듯 조용하셨다. 특히 대중들 앞에서의
연설은 멀리하시는 듯싶었는데, 제자 주례를 쾌히 승낙하신 것
은 대단한 배려와 제자 사랑이라 본다. 얼마 후, 장연탁, 조재숙
부부는 캐나다로 이민을 떠났는데, 그곳 캐나다 토론토에서 이
민 작가로 활동하고 있다.

　선생과 모 교수와의 일화 하나! 을지로 4가 모 재료 상사로
선생을 모셨는데, 선생께서 재료상 창고에 쌓여 있는 석고 덩이
를 보시고, 석고 포대당 가격이 평소 선생께서 짐작하신 가격에
못 미치는 염가라 놀라면서 감격해하시자, 동행한 모 교수가 잠
시나마 어리둥절했던 일이 있었다고 한다. 선생께서 자신의 마
음같이 세상사를 관조만 해 오신 것은 아닌지.

　선생의 미술해부학 강의나 실기 수업은 비교적 자유로운 분
위기였으며, 학생들에게 던지신 "삼삼하지"같은 싱거운 말씀
으로 피곤했던 분위기가 일순 싱그럽게 환기되면서 다시 활기
를 띠곤 했다. 한편, 학생 스스로 작업에 열심히 할 수 있도록 하

는 데는 지엄하셨다. "손가락 지문이 닳도록 계속해 봐!"라고
하신 말씀은 그대로 우리 학생들의 일상 작업 활동의 지침이요,
근본이 되었다. 한번은 수업 중에 선생께서 『조각과 예술』이라
는 책을 들어 보이시면서 자랑스러우신 듯, "우리 조소과 신석
필 군이 집필한 조각에 관한 책자야. 여간 반갑고 대단한 일이
아니야" 하시며 기뻐하셨다. 1960년대 당시, 예술 관련 책자 중
에도 조각에 관한 서적이 희귀했던 때라 더욱 반가워하셨던 것
같다.

　조소과 초년생 수업이 끝나고 방과 후였던가, 우연히 교수 연
구실 창 너머를 훔쳐보았는데, 선생께서 점토 초상을 만지고 계
셨다. 흘깃 보니 인상이 당시 서울 음대학장이었던 현제명玄濟明
박사와 너무나 흡사하여, 분명 그분이 현제명 박사라고 짐작하
고 홀로 탄복한 기억이 난다.

　선생께서 〈삼일독립선언기념탑〉을 제작하신 것도 잊을 수 없
다. 이 기념탑은 일층짜리 사다리를 사용해야만 작업이 가능한
데, 거대한 작품 덩치에 비해 작업장 실내는 천장과 공간이 너
무나 협소했다. 점토 원형이 거의 성형된 거대한 〈삼일독립선
언기념탑〉의 형상은, 초년생으로서 첫 경험이니 여간 흥미롭고
인상적인 것이 아니었다. 당시 열악한 환경을 극복하며 거대한
기념탑을 계획하고 수고하신 것은 감동적이요, 그 작품은 인고
의 결정체라 할 수 있겠다. 〈삼일독립선언기념탑〉 원형 작업 때
석고 작업에 최의순崔義淳 교수 지도로, 신석필, 전준 등과 함께
도와드렸는데, 점토 표면에 석고를 바르기 전에 분리 쪼갬쇠로

각받침 대신에 함석 쪼갬쇠를 이용했고, 석고 겉틀 내부 이탈재로 규산소다 또는 비눗물 대신, 석유를 칠한 기억이 난다.

〈삼일독립선언기념탑〉은 탑골공원에 세워졌는데, 몇 년 후 아무도 모르게 철거되어 삼청동 어느 산 계곡에 방치되었다가 십여 년 만에 우여곡절 끝에 제자들에 의해 복원되어, 탑골공원이 아닌 인왕산 아래 현 서대문 독립공원에 세워졌다. 이를 두고 '불행 중 다행'이라 해야 할까. 오히려 탑골공원보다 이곳 서대문 독립공원이 더 어울리는 장소가 아닐까 하는 망상에 잠겨 보기도 한다.

1963년 〈삼일독립선언기념탑〉은 삼일정신을 고양한다는 명분으로 전 국민적인 모금으로 이루어진 것인데, 그 후 탑골공원 정화사업을 한답시고 관계 공무원과 사이비 조각가들에 의해 어처구니없게 철거되었다. 이에 국가를 상대로 제자 최종태, 최의순, 최병상崔秉尙 교수 등 동문들의 진정서와 건의문, 신문 보도의 쉼 없는 탄원에 의해 십이 년 만에 서대문 독립공원에 세워진 것이다. 실로 〈삼일독립선언기념탑〉의 복원은 부활이요, 감개무량한 일이다.

지금 탑골공원 안에 세워져 있는 삼일 독립 선언 기념 조형물은 부당하게 만들어진 것이라는 점과 서대문 독립공원에 세워진 〈삼일독립선언기념탑〉이 원래 탑골공원에 있던 원형이란 것을 사람들이 잊지 말았으면 하는 바람이다.

작금 탑골공원 내에는 당시 사이비 정화사업의 흔적이 지난 일을 잊은 듯 그대로 세워져 있다. 〈삼일독립선언기념탑〉의 수

난! 역사 속에 묻혀 버릴 이 비통한 사실을 만천하에 일깨우는 외침이라 생각하니 무거운 마음이다. 그보다 더 큰 슬픔은, 김종영 선생을 죽음으로 몰아넣은 비극적인 사건으로 이어지고 말았다는 것이니, 참으로 안타깝고 어이없는 일이었다.

선생 추모사에서 박갑성朴甲成 교수는 "각백, 이제 편히 쉬소서. (…) 마지막 병상에서 초인적인 투병을 하면서 침묵 속에서 참으로 놀라운 작품을 완성했던 것이오. 그것은 목재나 석재나 점토로 만든 작품이 아니라 스스로의 육신과 영혼으로 창조된 작품이었소"라고 읽어 내려가며 선생을 깊이 추모하는 마음을 일깨워 주었다.

선생께서는 선종하시기 전 투병 중에 영세를 받으시고, 영세를 받으신 얼마 후 평화로운 미소로 운명하셨다고 한다. 참으로 경이로운 일이라 생각된다. 선생의 스승 장발張勃 선생을 비롯하여 서울미대 교수들 대부분이 가톨릭 신자였다고 한다. 평소 선생 홀로 외로운 침묵으로 일관하셨다는 점은 선생의 새로운 면을 감지케 한다. 일상의 침묵과 작업은 바로 주님과의 대화와 기도하는 순간이었으리라. "세상의 영화에 뜻이 없다." "예술은 인생의 최고 가치에 속한다"는 평범한 진리 말씀과 일맥상통하는 것은 아닌지! 선생께서 영세를 받으시기 전에도 신앙에 대한 남다른 소신으로 "모성으로서의 완성은 반드시 자식의 수에 있는 것이 아니며, 자식의 발전과 완성 그것이기 때문에 성모는 이러한 의미에서 또한 최대의 다산이었다"라는 말씀을 통해서도 짐작할 수 있겠다. 다만 선생께서 일찍이 영세를 받으셨다면

성미술聖美術에도 관심을 두지 않으셨을까 하는 생각에 잠길 때가 있다.

성물聖物 작품을 기초할 때마다 작품 완성도에 차이를 느끼는데, 평소 선생께서 "작품은 오랫동안 만진다고 걸작이 되는 것이 아니고, 언제 작품에서 손을 떼느냐가 중요하다." "흥미가 개별적인 특수성에 그치고 만다면, 그것은 예술가의 생활을 좁히는 결과가 되고 만다." "그림을 감상할 때, 이 그림 하나의 상태만 보지 말고, 이렇게 되기까지의 배경을 읽어야 한다"라고 하신 것은 작품 제작과정에서 작가의 자세를 일깨워 주시려 했던 듯하다.

평소 선생께서 주장하신 "조각이 되어야 한다"는 말씀은 조각의 우수성을 강조하신 동시에 입체 미술로서 공간에 현존시킬 수 있다는 의미라 생각한다. 그리고 선생께서 보여 주신 조형 세계는 독자적인, 자연을 토대로 한 깊은 관찰과 경험과 함께 정적인 것임을 다시금 새겨 본다.

# "조각은 힘으로 하지 않는다"

백현옥白顯鈺

우리 58학번은 암울한 격동기에 학창 시절을 보냈다. 그래서 선생님께서는 우리들이 결성한 조각회를 낙우조각회駱友彫刻會라 이름지어 주셨다. 조각가의 길은 험난한데, 서로 격려하며 의지해서 무리지어 잘 헤쳐 나가라는 뜻이라고 하셨다. 그러나 그 창립 회원들은 대부분 작고하고, 황택구黃澤九 회원은 캐나다로 이민을 갔는데 소식이 없다.

실기실은 졸업할 때까지 법대나 수의과대학 건물에 더부살이를 해야 했다. 1960년에는 사일구 때 시위에 참가했던 여학생이 총격으로 희생되어 법대 건물에 임시로 마련된 실기실 끝자락에 추모비로 남아 있었다. 나는 사일구가 있던 해 5월에 자원입대하여 학보병學保兵으로 일 년 육 개월 군생활을 마치고 1963년에 이학년으로 복학했다. 군대에 가 있는 동안인 1961년에는 오일육이 일어났고, 복학 후에는 정체성이나 비전, 그리고 학비 문제로 휴학을 하고 취직도 해 보았다.

동기생들은 군에 입대해서 없고 복학해 삼 년 후배들과 공부를 했는데, 운이 좋아 아주 열심히 하는 후배들을 만났다. 모든

것이 새로워 보였다. 전임강사로 최의순崔義淳 교수님이 이학년 실기를 담당하고 계셨는데, 열정이 아주 대단했다. 당신이 실제 제작한 모형 부조로 조형의 원리와 제작과정을 보여 주면서 우리를 이해시키기 위하여 혼신의 노력을 다했기 때문에, 낯설기만 했던 실기시간이 재미가 있어 방과 후에도 남아 밤늦도록 작업했던 기억이 새롭다.

특히나 「대한민국미술전람회」(이하 「국전國展」)가 임박하면 밤을 새우는 경우도 많았다. 재료가 석고나 시멘트였기 때문에, 건조를 위해서 바깥마당에 불을 피우고 작품들을 세워 놓았다. 밤이 되면 일렁이는 불빛에 작품들이 살아 움직이는 것 같았다. 선생님들께선 아예 참견조차 하지 않으셨다. 당시에는 심사위원들이 홍익대와 서울대 교수들이었기에, 공정한 심사를 위함이 아니었을까 싶다.

연건동 실기실 입구에 있던 김종영 선생님 연구실은 환하게 불이 밝혀져 있는 경우가 많았다. 사택이 인근이기도 했지만, 1959년에 장우성張遇聖 선생님과 중앙공보관에서 이인전二人展을 하신 후에도 계속 왕성하게 작품 제작을 하셨다. 선생님은 언제나 조수를 두지 않고 혼자서 돌과 나무를 다루셨다. 평상시에 사람들 눈에는 학자나 도인의 모습으로 비춰졌다. 망치나 톱을 갖고 작업하시는 모습도 역시 초연해 보였다.

우리들이 "선생님, 어디서 그런 힘이 나시나요?" 하고 여쭈면, 대답하시길 "조각은 힘으로 하지 않는다"고 말씀하셨다. 물성을 극복하면 힘이 들지 않는다는 현답이신 게다. 석공들이 하

루 종일 망치질을 할 수 있는 것은 돌의 결을 따라 반동, 즉 저항의 힘으로 재료를 다루며 극복했기 때문이라고 하셨다. 나무는 도끼로 찍으면 힘을 흡수하여 맥이 빠지는 탓에 인내와 끈기가 필요해서, 당신의 잘 참는 성격에도 맞는다고 하셨다. 또한 용접은 빠른 성취감이나 불꽃의 매력에 빠져 쉼 없이 계속하게 된다고도 하셨다.

선생님은 우리 주위를 머무시는 동안 재치있는 농담으로 긴장을 풀어 주시기도 하고, 재료를 다루는 방법을 작품으로 보여 주시거나 미술계의 흐름을 전시 작품으로도 보여 주셨다. 당시 오육십년대에는 정보가 없어 충무로 헌책방의 철 지난 미술잡지들에서 세계의 흐름을 감지할 따름이어서, 대외전對外展 출품작들이 모작模作이라 상을 취소하는 사태도 비일비재하던 시절이었다.

1960년대 초에 숭례문崇禮門 보수 공사가 있었다. 거기서 교체된 폐목들을 각 미대에 나누어 주던 시절이었다. 선생님은 이 목재들을 고학년들에게 한 토막씩 챙겨 주시고 목조각을 지도하셨다. 그때가 우리에겐 처음으로 끌과 나무망치를 구입하여 목조 두상을 만들어 본 계기가 되었다. 당시 목재로 받은 소나무는 귀한 춘양목春陽木이어서 속살이 붉은색을 띠고 있었다. 또 선생님께서는 철공소에서 도형을 재단하고 남은 철판을 구해 와 아상블라주assemblage 조각을 보여 주시기도 하여 철판 용접 붐을 일으키셨고, 그 영향 탓인지 재학 중「국전」에 용접 작품을 출품하여 특선을 하는 학생도 더러 있었던 것으로 기억된

다. 그 외에도 1960년대 초 〈삼일독립선언기념탑〉의 제작 당시에 학생들을 참여케 하여 공공 조각의 제작 공정을 직접 실습해 볼 기회도 열어 주셨다.

김종필金鍾泌 씨가 총리를 지내던 시절인가, 거리에 위인상 제작을 주도하여 숭례문에서 광화문 간의 중간 녹지대에 동상을 설치했는데, 나는 최익현崔益鉉 의병장을 만들게 되었다. 원형이 거의 완성되어 갈 즈음 선생님이 방문하셨을 때의 일이다. 가만히 보고 계시다가 "머리가 좀 작은 듯한데 야외 조각상은 크게 보이는 이점이 있다"고 말씀하시며 "최익현 선생님이 비록 고증에는 제비턱이라고 전해 오지만, 이왕이면 좀 잘생기게 만들어라" 하시며 조용히 웃으시던 미소가 기억난다.

재학 중 삽화 그리기 같은 일로 아르바이트를 할 때였나 보다. 선생님은 경기고등학교 최경한崔景漢 선생님과 같이 중고등학교 미술 교과서를 만들고 계시던 중이었다. 경기고등학교에 가서 편집과 조소 작품의 제작과정에 사용될 실습 도판을 도와 드렸다. 실제 느티나무 반 토막에서 시작하여 고부조高浮彫 형식으로 한쪽 면만 만들어 가는 목조각 제작과정을 보았는데, 당시의 작품을 지금의 김종영미술관에서 다시 만날 수 있어 감회가 더욱 새롭다.

1965년 학교를 졸업하고 인테리어 사무실을 운영하다가 연건동 디자인센터에서 석공예 연구원으로 취업했을 무렵, 선생님께 결혼식 주례를 부탁드렸다. 당시 경황도 없었고, 워낙 오래전 일이라 선생님께서 어떤 말씀을 해 주셨는지는 기억에 없

으나, 선생님께서 내려 주신 주례의 복으로 못난 제자의 아이들도 바르게 잘 자라서 감사하다는 말씀을 드린다. 1970년 김세중 선생님의 배려로 조교도 이 년 했다. 그런데 당시 김세중 선생님이 너무 바쁘시다 보니 정작 김종영 선생님께는 조교로서 제대로 도움을 드리지 못한 것 같아 죄송스러웠다는 말씀도 드려야 할 것 같다.

조교로 근무하는 동안 1970년 송영수宋榮洙 선생님이 작고하셨다. 세상을 떠나실 때 연세가 마흔한 살로 실로 믿겨지지 않는 나이였다. 김세중 선생님은 호적상의 나이로 따진다면 환갑도 되시기 전에 작고하셨고, 김종영 선생님도 고희를 넘기지 못하셨다. 우리 선생님들께서 만수는 누리시지 못했지만, 당신들의 후학을 위해서 그 누구보다 열심히 창작하시고 우리가 본받을 큰 업적들을 남기셨다고 믿는다. 지금도 감사할 따름이다. 그 중에서도 특히 제일 앞서 김종영 선생님이 계셨고, 또한 남겨 주신 개척 정신이 있었기에 지금의 우리가 있음을 선생님께 감사한다.

"선생님, 감사합니다."

# 세속에 물들지 않은 맑은 자리

심문섭沈文燮

작품에서 절대적인 요구는 독창성일 것이다. 그러나 그 독창성
이라는 것은, 어딘가에서 근거하여 계승 발전시켜 나가는 것이
라는 생각이 든다. 하늘 아래 오로지 '이것이 내 것이오'라고 내
놓기는 여간 어려운 일이 아니다. 나는 '당신은 어떤 작가와 작
품으로부터 영향을 받았는가'라는 질문을 받는다면 스스럼없
이 바로 "김종영 선생님!"이라고 대답할 것이다.

그것은 조각이라는 큰 틀을 놓고 해부해낸 문제의식과, 맑고
투명하며 치열한 삶을 살아가신 작가적 태도 때문일 것이다. 이
를테면, 노다지 광맥을 찾아 놓고 어떻게 채굴할까 하는 방법론
에 몰두한 선생님의 일생은 철저하게 작품을 위한 작가적 태도
를 보여 준다. 이러한 이유로 그를 동시대의 작가들과 비교할
때면 한국 현대조각의 선각자, 추상조각의 선구자를 넘어서서,
세계적인 작가들의 반열에 위치해야 하지 않을까 하는 생각이
들곤 한다.

조형예술의 논리는 서양에서 발현된 것이었기에, 김종영 선
생님은 그것과 다른 자신만의 논리를 만들기 위해 끝없는 열정

으로 조형의 원리에 대한 분석과 검증을 계속했다. 그러니까 그에게 작품이란 어떤 종결 없이 계속해서 내던지는 질문의 연속이었고, 한곳에 머무르지 않는 여러 유형의 작품을 쏟아낸 것이다. 그 주된 명제는 현대조각에서 매스와 공간과의 관계, 또는 그것과의 내밀한 대화와 연구, 그리고 실험의 연속이었다.

내가 살아온 사회적 시기를 되돌아볼 때 몇 세기 동안에 일어날 수 있는 격변의 시절을 살아왔다는 생각이 든다. 내가 느낄 수 없었던 해방, 국민학교 이학년 때의 육이오 전쟁, 고등학교 삼학년 때의 사일구, 대학 사학년 때의 육삼 한일 굴욕외교 반대 데모, 군 생활 이후 학내 민주화 운동의 소용돌이 속에서 보냈으니, 선생님이 겪으셨을 시절은 미루어 짐작을 하고도 남는다. '예술이란 무엇인가' '조각이란 무엇인가'라는 문제는 현실과 제법 유리된 명제였을 것임에 분명하다. 그러나 선생님은 현실에 기대지 않는 삶의 방법, 이를테면 세속에 물들지 않는 맑은 자리를 유지하는 지순한 삶을 영위하셨다.

나는 운 좋게 서울미대에 입학했다. 통영이라는 외딴 곳에서 미술의 기초를 제대로 수학하지도 못한 채 말이다. 지금 같은 경쟁 속에서는 어림없는 이야기일 것이다. 그곳에서 정말 행운으로 김종영 선생님을 만나게 되었다. 선생님께서는 조소과 학장으로 계셨는데, 나는 부모님의 힘을 덜어 드려야겠다는 생각으로, 또 선생님의 고향이 창원이라는 사실 하나만으로 연구실을 찾아가 장학금을 받아야겠다고 말씀드렸다. 선생님께서는 "알았다"고 하시면서 "자네, 표준말을 써야겠네. 서울말을 하라

는 것이 아니라 그 사투리를 고쳐야 할 걸세. 그것이 교양이야"
라고 하셨다. 참으로 짧은 시간의 가르침이셨다. 물론 선생님께
선 누구나 알아들을 수 있는 표준어로 말씀하셨다.

대학 삼학년 때 우리는 이화동에 위치한 서울 법대와 함께 쓰
던 캠퍼스에서 길 건너 연건동 수의과대학 자리로 이사를 했다.
이때부터 실기실이 넓어졌는데, 본관은 회화과와 응용미술과
차지했고, 운동장에서 여러 개로 나뉘어 있던 마구간 같은 곳이
우리 실기실이 되었다. 이때 교수님들의 연구실이 비로소 마련
되었는데, 김종영 선생님의 연구실은 입구의 첫 방이었고, 우리
실기실은 그곳을 지나 깊숙한 넓은 곳에 있었다.

그곳은 아마도 선생님이 평생 처음으로 가져 보신 당신만의
작업 공간이자 연구실이었을 것이다. 생각해 보라. 얼마나 오
랜 시간 만에 마련한, 혼자 생각하며 작업을 진행할 수 있는 자
유로운 창작의 공간인가. 이때가 선생님께서 지천명知天命에 들
어셨을 무렵으로, 가장 왕성한 창작 활동의 시기였다. 그곳에서
는 항상 일정한 속도로 망치 소리가 났다. 나는 작품 하는 것 외
에는 별 다른 할 일이 없었으므로, 실기실에 박혀 늦게까지 혼
자 있는 시간이 많았다. 다른 친구들이 실기실을 떠나고, 피곤
한 몸을 이끌면서, 그래도 오늘은 보람된 날이었다며 기뻐할 때
쯤이면 주로 통금이 다 된 막차 시간이었다.

어느 날인가, 선생님 연구실에선 아직도 망치 소리가 나고 있
었다. 그때 나도 모르게 집으로 돌아가려던 발길을 돌려 실기실
로 되돌아갔던 생각이 난다. 이렇듯 선생님께선 행동으로 몸소

우리에게 작가의 태도를 실천하고 계셨다. 작품 하라고, 말씀으로의 독려가 아닌 행동으로 실천하고 본本이 되셨는데, 이 일은 지금까지 내 창작 생활의 지표가 되고 있다.

선생님께선 정년퇴임을 하셨고, 나는 대학에 있던 어느 날이었다. 불현듯 선생님이 보고 싶어졌다. 정직하게 말하면, 지금은 어떤 작품에 몰두하고 계신지 그것이 궁금했던 것이다. 그래서 삼선교 산마루턱에 있는 댁으로 찾아갔다. 내외분이 함께 반갑게 맞아 주셨고, 선생님께서는 다락에서 정리되지 않은 에스키스esquisse를 꺼내 보여 주셨다. 선생님은 많은 에스키스, 드로잉을 하셨는데, 그 종류가 참으로 다양했다. 이것은 선생님의 예술에 대한 넓은 사고의 폭으로 받아들여졌으며, 항상 작품과 함께 대결하고 있다는 하나의 증거로 보였다.

이 드로잉들은 조각작품으로 가기 전에 몸 고르기, 갈증 담아내기, 생각 정리하기, 비우기, 여백 만들기, 꼬투리 찾기 등 조각을 부르고 있는 시간들이었으며, 잠시도 쉬지 않고 작품에 몰입하는 끝없는 탐구 자세로 이해되었다.

그날은 참으로 소중한 시간이었고, 지금도 그때가 생생하게 떠오른다. 나는 선생님께 "이제 더 자유로운 작품 제작을 하십사" 말씀드렸고, 서울 근교의 넓은 공간에서 대작 중심의 작품을 뵙기를 소망했다. 사모님께서 옆집을 매입해 이제 큰 아틀리에를 마련할 것이라는 말씀을 해 주셨다. 선생님을 모시고 경기도 덕소德沼에 마련한 나의 아틀리에를 들러 북한강 강변에서 함께 점심을 나눈 이후로 선생님을 더 이상 뵐 수 없었다.

생각해 보면 그땐 화랑도 전시실도 별로 없었으니, 작품 발표할 기회가 일 년에 몇 번 없었다. 설령 발표할 장소와 기회가 있었다손 치더라도 선생님 스스로 아무렇게나 쉽게 작품을 내보이는 분이 아니셨다. 그러니 김종영 선생의 작품을 익히 본 사람들은 주위의 몇 사람에 불과했다.

한번은 일본 제일의 화상畵商인 도쿄화랑 사장이 선생님의 작품을 보고 싶다고 하여 선생님께 말씀 드렸더니 "그러마!" 하시고는 그 다음 날 어렵다는 말씀을 주셨다. 무슨 일인지 나는 지금도 영문을 모르고 있다. 도쿄화랑은 선생님께서 공부하신 일본에 반듯한 작품전을 구상하고 있었다. 그런데 선생님의 작품이 바깥세상 나들이를 할 수 있는 길이 이루어지지 못하고 말았다. 참으로 안타깝다는 생각을 아직까지 지울 수 없다.

나는 십여 년 전 브랑쿠시C. Brancusi 탄생 백 주년 기념행사의 초대를 받아 루마니아 여행을 했다. 공산주의 체제가 붕괴된 바로 직후였고, 행사는 그의 고향인 트르구 지우Târgu Jiu에서 있었다. 책에서 보던 〈무한주無限柱〉와 〈침묵의 테이블〉은 천 미터 정도 거리를 두고 마주 보고 서 있었다. 그의 수직적 사고와 수평적 사고를 동시에 보고 서 있었는데, 참으로 큰 사고의 진폭으로 아무나 할 수 없는 극치의 현장이었고, 아울러 김종영 선생의 작품이 더욱 크게 느껴지는 순간이었다.

지금 우리 지자체들이 경쟁적으로 문화운동을 하고 있지 않은가. 창원이라는 때묻지 않은 도시에서 지금 무엇을 해야 하는지 숙고할 시점이라는 생각이 든다. 다행히도 선생님의 생가가

고택 그대로 있지 않은가. 더불어 유족의 힘으로 서울에 김종영미술관이 자리해 있다는 사실에 참으로 다행이라는 생각이 든다.

창원의 전원적인 환경과 조각은 서로 잘 어울릴 거라는 점에서 이제 창원시에서 선생님의 작품을 볼 수 있는 공간을 만드는 것은 김종영을 탄생시킨 땅다운 일이며, 더 나아가 세계적인 조각의 성지를 만드는 일이라 생각하면서 그 실현을 진심으로 기대해 마지않는다.

# 만 년 동안 향기로울 선생님

안성복安聖福

오십이 년 묵은 공책을 펴 본다.

쌀쌀한 봄, 4월에 학기가 시작되던 옛날이다. 낙산駱山 자락의 법대 뒤에 붙어 있던 미술대학의 침침한 강의실이었다. 냉기에 웅크린 학생들의 미래를 향한 무한 동경으로 예술에 대한 막연한 의욕과 열정만 출렁이던, 황무지 같던 이학년 일학기, 미술 해부학 시간이었다. 교재를 한두 장 들추어 넘기며 읽기도 하고 건너뛰기도 하면서 교단을 좌우로 조용하게, 아주 천천히 움직이시던 선생님의 모습이 생각난다.

다시 인체의 조형적 관찰에 대한 말씀을 듣고 있는 듯 그 순간에 멈춘다. 구조적 형태와 기능의 다양한 변화를 예술적인 표현으로 연구해야 한다고 하셨다. 미술해부학을 통한 조형론이었다. 쉬운 우리말 단어로 핵심을 깊게 설명해 주셔서 느긋하게 이해할 수 있었다.

시간표에는 소조, 목조, 석조, 철조 등등이 있었으나 실제는 흙 작업뿐이었다. 삼학년 초 수의과대학 자리로 미술대학이 옮겨졌다. 그때 숭례문崇禮門 보수 공사로 목재가 교체되면서 빼낸

헌 목재들이 학교로 실려 왔다. 벌레 구멍에 뭉그러진 푸석한 습도의 흔적, 희미한 단청 속을 자르고 깎을수록 속심은 단단했다. 비록 도구들은 열악했지만, 처음 다루는 재료이기에 끈질긴 호기심으로 다들 열정을 쏟았다. 선생님 연구실에서도 늘 목조 작업에 열중하시는 망치 소리가 좁고 어두운 복도를 조용히 울렸다. 어떤 사색의 음률처럼 매일 들렸다. 어떤 형태의 작업인지는 전혀 몰랐다. 궁금했지만, 계속되는 망치 소리는 '예술은 이런 거야. 조용히 전념해야 해. 자신을 키우는 일, 터득하는 길이 되어야 한다'고 들렸다.

1964년 12월 7일, 사은회謝恩會 때 작은 스케치북을 돌렸는데 선생님께서는 자화상을 그려 넣어 주셨다. 나는 친구와 이인전을 했고 작은 그룹전도 했다. 산이 좋아 산으로 돌아다녔다. 어느 날 도봉산 망월사望月寺 쪽 아무도 없는 숲길을 선생님 홀로 내려오셔서 인사만 꾸벅 드리고 서둘러 올라갔다.

1974년 대학원을 공릉동으로 다녔다. 실기실 앞뒤로 너른 잡초 벌판을 보면서 정질, 끌질, 흙장난에 느긋한 공상을 덧칠하다 보니 금방 논문 학기가 되었다. 무작정 경주로 떠났다. 실제로 보고 감상할 수 있는 대상을 찾아보려고 구석구석 헤매고 다니다 「김유신 묘의 십이지상十二支像에 대한 조형적 연구」로 결정했다. 대충 틀을 잡고 기본적인 것을 썼다. 지도 교수이신 선생님께 드리자 쭉 훑어보시더니 "잘했다"고 하셨다.

졸업식 이튿날 선생님 댁으로 갔다. "졸업했군. 학교에 조교 자리가 비었다"라고 말씀하셨다. 말씀에 용기를 내어 조교를 하

겠다고 하니, 곧 연락이 왔다. 신림동으로 옮기고 나서는, 학과에서 조교와 여직원이 함께 일을 했다.

선생님께서 나오시면 커피 한잔 드시면서 항상 새롭고 멋진 말씀을 해 주셨다. 어느 날 커피를 드시면서 "작업을 하니 팔 운동은 되는데 다리 운동이 부족해" 하시기에, "선생님, 제가 산에 모시고 갈게요" 하고는 끝내 시간을 못 냈다.

그리스로 유학을 가게 되었다. 출국 수속에, 사무 정리에 무척 바빴다. 선생님께서 학과장실로 부르셨다. 미화 백 달러를 주셨다. 처음 만져 보는 외화로 그때는 가치가 컸다. 며칠 후 출국했다. 어설픈 외국어로 박물관, 미술관, 많은 유적지를 바쁘게 돌아보았다. 고국에 대한 향수를 짙게 껴안고 편지를 뭉텅이로 쓰기도 했다. 선생님께도, 내용은 다 기억하지 못하지만, 장학금이 연장될 수 있다는 소식을 드렸었던 것 같다. 말씀을 편지로 보내 주신 적도 있다.

1981년 여름 잠시 귀국했다. 선생님께서는 집 신축 공사로 아파트에 계셨는데 고층 공간이 많이 불편하신 모습이었다. 삼선동 댁이었다면 탁 트인 마당에서 돌 작업 하시고 툭툭 털면 되셨는데…. 선생님께서는 건너편 언덕의 다닥다닥 삶의 공간들, 일상으로 보이는 주제를 가지고 먹과 물감 작업을 많이 하셨다.

동양의 길고 부드러운 붓, 수분에 따르는 먹물의 섬세한 농담으로 동과 서의 특징을 즐겨 표현하신 필력의 멋, 그대로 먹그림들이다. 뜻글자가 품고 있는 형태와 의미, 자연과 삶에 대한

노장사상老莊思想은 물론, 옛 학인學人들의 담담한 정신을 만나는 일필휘지의 필서筆書 작업으로 유희삼매遊戲三昧를 즐기셨던 것 같다. 추상과 구상의 성질이 뒤엉켜 있는 서체의 특징을 살펴보면 갑골문자甲骨文字나 예서隷書는 목조나 석조의 형태를 띠고, 행서行書의 자유로운 속도는 인물이나 풍경 등으로 표현된 작품들과 연관시켜 보게 된다. 어느 박물관 돌 도장 속에 새겨진 '진체내충眞體內充(진실한 본체는 안으로 충만하네)'이라는 문구가 생각난다.

1982년 2월 말 귀국했다. 신축된 댁으로 갔다. 선생님께서 "내가 몸이 안 좋아. 병원에 갔다 올 동안 기다리고 있어"라고 하셨다. 돌아오셔서 잠시 뵙고 왔다. 그것이 마지막이었다.

1990년쯤 창원에 있는 선생님 고택을 찾았다. 뒤쪽으로 산비탈 둘레둘레 아파트 단지가 시작되는 것을 보면서 마음 아팠다. 전통적인 자연의 이치와 조화보다 현실에 급급한 삶의 방식이 너무 난잡해 보였다.

서울 서대문 독립공원 쪽으로 가면 선생님의 말씀이 푸른 하늘 속에서 들리듯 〈삼일독립선언기념탑〉이 우뚝 보인다. 이학년 실기실 옆 공간에서 제작하셨다. 전에는 종로 탑골공원에서 볼 수 있었다. 선생님께서 내색은 안 하셨지만, 당시 〈삼일독립선언기념탑〉이 철거된 일로 많이 힘드셨으리라 생각된다.

기억력에 자신이 있다는 착각이, 엊그제까지도 나의 머릿속 유에스비USB에 선생님 말씀이 차곡차곡 읽혔는데, 세월이 흐르는 사이 거의 다 지워졌다는 사실만 남았다. 모든 것은 빛바랜

사진 같지만, 말씀을 드문드문 되새기면서 훈훈한 마음으로 화향천리행 인덕만년훈花香千里行 人德萬年薫(꽃향기는 천리길까지 가고 사람의 덕은 만 년 동안 향기롭다)을 떠올려 본다.

덧붙이고 싶은 말씀.

항상 북한산 자락을 휘젓고 다니던 터라 굽이굽이 등성이 길과 계곡을 휩싸 안듯이 돌아다녔다. 그곳에 선생님 미술관이 있어 늘 들를 수 있고, 작품을 볼 수 있다. 선생님 복 많으시다. 정말 부럽다.

자신의 작품 관리에 은근히 걱정이 되셨는지 가끔 농담 삼아 "글쎄, 모르겠어. 나중에 한강에 갖다 던지든지…"라고 말씀하신 적이 있다. 작품들을 소중하게 관리하고 항상 전시를 볼 수 있도록 미술관을 운영할 수 있게 음으로 양으로 마음을 쓰시는 분들에게 고마움을 전하고 싶다.

# "작품을 함부로 내보이지 마라"

권달술權達述

우리 62학번은 일학년 때는 법대에 더부살이를 했고, 이학년 초부터 길 건너 수의과대학이 있었던 자리로 이사하면서 이른바 '연건동 캠퍼스 시대'를 보냈다.

우리가 교수님을 공식적으로 처음 뵌 때는 이학년 초, 연건동 본관 건물 이층 강의실에서였는데, 바로 미술해부학 강의 시간을 통해서였다. 첫 시간. 교수님은 칠판에 '미술해부학美術解剖學'이라고 크게 쓰신 후, 허공을 응시하듯 조용히, 그리고 천천히 미술학도들에게 미술해부학 공부의 중요성을 잠깐 언급하시고는 "인체 형태의 이해는 골격으로부터"라는 지론과 함께 칠판에 한 학기 내내 인체 골격을 직접 그리시고, 잔잔한 음성으로 설명을 하시곤 했다. 첫 시간에 그리신 안면부 두개골의 그림이 바로 교수님의 얼굴과 기막히게 닮은 모습이었기 때문에, 모두들 실소를 감출 수 없었던 것도 추억으로 다가온다.

교수님은 말씀이 별로 없으셨던 분이다. 교수님은 주로 삼사학년 학생들을 대상으로 소조와 목조 실기를 담당하셨는데, 우리들은 실기시간이 되어도 교수님 얼굴 뵙기가 힘들었던 것이

사실이었고, 혹간 오셔도 그저 한 바퀴 휘 둘러보시고는 그냥 나가시는 분이셨다. 간혹 출석을 부르신 때도 있었던 것 같고, 한 두어 마디 알듯 모를 듯한 선문답禪問答 같은 이야기를 던지실 때도 있었다.

그래도 학생들은 교수님 시간이면 대개가 빠지지 않고 출석했던 것 같다. 으레 학생들은 자기가 현재 하고 있는 '작품 짓거리'에 대한 교수님의 칭찬이나 조언을 기대하게 마련인데, 교수님의 경우에는 한 바퀴 둘러보시는 도중 한마디 듣고 싶어하는 눈치가 보이면, 초연한 표정으로 "계속해 봐!"가 고작이셨다.

그런데도 학생들에게 교수님은 경외와 존경의 대상이 될 수밖에 없었다. 교수님은 고고한 선비 같은 이미지와 아무나 쉽게 근접할 수 없는 기품을 지니고 계셨기 때문이기도 했지만, 당시 대학 내 김세중, 송영수 교수님을 비롯한 모든 교수님들의 스승으로 알려져 있었기 때문이라고도 생각된다.

교수님의 복도 끝 연구실에서는 거의 매일 망치 소리가 들렸다. 마치 작가 정신을 쉼 없는 망치 소리로 가르치시려는 듯이⋯. 삼사학년 때, 나는 당시 방값이 싸다는 이유로 미아리 넘어 하월곡동에서 자취를 하고 있었지만, 밀린 방세와 없는 버스 요금 때문에 거의 학교에서 생활하다시피 해서, 자연히 대부분의 시간을 교수님의 연구실과 같이하고 있는 소조 실기실에서 보낼 수밖에 없었다. 가끔 교수님께서 담배 한 개비를 손가락에 끼고 오셔서 작업하고 있는 모습을 잠시 조용히 지켜보시다가 대개는 아무 말씀 없이 돌아가곤 하셨지만, 내게는 아주 큰 격

려와 위안의 힘이 되었음을 부인하지 않는다.

실로 교수님은 유·무언으로 순수하고 숭고한 작가 정신을 가르쳐 주신 큰 스승이셨다. "작품은 자기의 혼이고 분신이어서, 작품의 전시는 자기의 모든 것을 내보이는 것이니 함부로 생각하면 안 된다." 요즈음의 가치관으로 보면 다소 아쉬운 면이 있는 것도 같지만, 대개의 서울미대 출신 조각가들은 타 대학 출신 작가들보다 전시회, 특히 개인전을 갖는 것에 신중한 편인데, 이런 특성 역시 교수님의 가르침의 영향이 결정적이었다고 나는 생각한다.

세월이 바뀌면서, 수많은 도전 앞에서도 고결한 서울미대 정신은 그 기품을 잃지 않고 빛을 발하고 있다. 교수님의 숭고한 가르침이 그 가운데를 도도히 흐르고 있어서가 아닐까.

# 파베르와 사피엔스, 용과 뱀의 동시적 상생

김해성金海成

## 장면 하나

여닫이문도 없이 출입구조차 하나뿐인 허름한 임시 건물의 강의실 안. 이동식 칠판에는 명화名畵로 보이는 복사판 그림 한 장이 압침에 꽂혀 동그마니 붙어 있고, 목로주점을 연상케 하는 몇 줄로 늘어선 긴 탁자와 긴 의자에는 몇몇 수강생만 자리한채 앉아서 칠판을 쳐다보고 있다. 교단조차 없어 수강생보다 먼저 와 맨 앞자리에 자리한 교수 또한 출석 점호할 생각도 없이 우두커니 자기가 준비한 칠판의 복사 그림만을 지켜보고 있다. 강의가 시작된 지 한참이 지났는데도 침묵만이 지속되자 참다 못한 수강생 중 한 명이 앉은 채로 무심결에 "교수님, 강의 시작안 합니꺼?"라고 한마디 던졌다. 못 들은 척하기가 계면쩍은 듯 그때서야 수강생을 향해 고개를 돌리며 잔잔한 미소로 역시 앉은 채로 "미술 감상 시간이야, 칠판의 그림이나 봐"라고 답했다.

1948년, 전국에서 처음으로 미술대학 문을 연 지 이 년도 못된 1950년 뜻밖에 일어난 육이오 전쟁으로 서울 중심의 대부분

116

의 대학은 서울을 벗어나 피란민의 집결지인 임시 수도 부산을 거점으로 하여 떠돌이식 분산 수업을 하게 되었다.

'장면 하나'는 지금은 여든 살을 웃도는, 오십년대 학번 수강생의 증언을 토대로 구성해 본 피란 시절 미술 수업의 한 장면이다. 여기에 등장하는 교수는 나이가 지긋한 노교수가 아닌, 갓 서른을 넘긴 서울미대 최초의 전임교수 김종영 선생, 이 일화를 증언한 수강생은 나의 선배이자 동료 교수였던 김수석金守錫 선생이다. 미술 감상에는 "보는 것이 우선이지 말이 필요 없다"는 김종영 선생의 유머러스한 역설은, 허름한 피란 시절의 강의실이지만 배움의 터가 있다는 사실만으로 만족해야 하는 자위적인 역설의 의미도 엿보인다.

그래선지 이후 김수석 선생이 남긴 에피소드 또한 김종영 선생의 일화와 무관하지 않다. 미술대학 졸업 직후 부산의 K 중학교에 부임한 김수석 선생은 산 중턱에 자리한 가교사에서 학생들을 산 중턱의 풀밭으로 모이게 하여 야외 수업의 일환으로 모든 학생들을 풀밭에 눕게 한 다음, 팔베개를 한 채 시선을 허공인 하늘을 쳐다보게 했다. 영문도 모른 채 하늘만을 멍(?)하니 쳐다보는 학생들을 향해 김수석 선생이 한마디 했다.

"하늘을 지켜봐라. 다음 미술 시간에는 하늘을 그릴 거다."

당시 김수석 교수 역시 갓 서른도 채 되지 않은 총각 선생이었다.

하나를 보면 열 가지를 알게 되는 경우가 있는가 하면, 열 가지를 보면 통괄해서 하나의 의미를 깨닫게 되는 경우도 있다.

피란 시절, 실제 실기 지도(특히 조각)가 어려워 전공 분야의 이론 과목인 미술해부학은 물론 '장면 하나'에서 보듯 미술 감상까지 떠맡았던 김종영 선생의 이론 강의에서도 하나에서 열까지, 열에서 하나를 알게 되는 양면성이 은근히 돋보인다.

'장면 하나'의 미술 감상에서 하나부터 열을 보는 이른바 "안광眼光이 지배紙背를 철하는" 일면이 돋보이는가 하면, 뼈와 근육의 명칭이 난무하는 미술해부학 강의에서는 명칭을 지식으로 삼기보다 석수石手, 목수木手이기도 한 조각가는 인체의 유기적 조직을 그가 다루게 되는 재료인 돌과 나무의 조직과 동일시해서 열에 속하는 갖가지 조직에서 유기적 생명력을 감지하여 그것을 최소한의 형태로 환원시켜 끝내는, '열' 아닌 큰 의미의 '하나'를 터득하는 일면이 돋보인다. 이런 점에서 조각 전공의 미술해부학 강의는 인문학에 자연스럽게 포괄된다. 도구를 다루는 '장이'로서 동물과 차별되는 공작인工作人 호모 파베르 Homo Faber이기도 하지만, 도구로 재료를 다루는 과정에서 재료 자체가 지닌 생동적인 리듬을 탐색하는 것은 인문학의 영역으로, 이 순간만은 철학자와 다를 바 없는 지혜로운 지성인知性人 호모 사피엔스Homo Sapiens가 되기도 한다.

김종영 선생의 과묵하고 어눌한 강의에서도 그러했듯이, 그가 보여 준 작품 제작 됨됨이에서도 이러한 양면성은 두드러지게 돋보인다. 그의 작업은 도구가 또 다른 도구를 만들어내는 기능적 외적 목적을 넘어, 망치와 정, 끌이나 그 밖의 도구 다루기는 재료에 잠재한 유기적 리듬과의 공감을 지향해서, 결과적

으로 작품으로 일궈낸 단순한 형체에는 항시 재료 자체가 갖는 그대로의 숨결이 어눌한 느낌으로 살아 있다. 그것은 외적 목적을 넘어선 내적 목적으로, 달리 말해 파베르와 사피엔스의 동시적 상생이라 말할 수 있다.

김종영 선생과의 개인적 첫 대면은, 내가 대학생이었던 육십년대 초로, 당시 나는 '학보' 창간 편집위원의 한 사람으로 원고청탁을 하기 위해 찾아간 것이 시작이었다. 창간 특집 주제를 '한국 현대미술의 당면 과제'로 정해서 조각 분야의 필진으로 김종영 선생을 떠올린 것이다. 선생님을 개인적으로 직접 찾아뵙고 원고 청탁의 주제를 말씀드리는 순간, 무언의 완강한 손사래로 거절당해 첫번째 만남은 그대로 돌아서야만 했다. 며칠이 지나 재차 찾아뵙고 간청을 드리자, 말문을 열고 나를 향해 "뭐, 그리 주제가 거창해?"라고 한마디 하셨다.

거절도 응낙도 아닌 이 한마디에 용기를 내어 내심 감추어 왔던 나의 소견(?)을 외람되게 말해 버렸다.

"선생님, 원고를 직접 쓰지 않으셔도 됩니다. 제게 이야기하듯 말씀만 하시면 제가 받아 적어 원고의 검열을 받도록 하겠습니다. 그리고 원고 말미에 분명히 '문책文責 편집위원'이라 명기하겠습니다."

이렇게 해서 선생님의 말씀을 원고로 받아쓸 수 있었던 나는 차후 완성된 원고를 들고 검열을 받기 위해 선생님 앞에서 원고를 읽어 나갔다. 말없이 끝까지 듣고 계시던 선생님이 중얼거리던 말투로 "용두사미龍頭蛇尾로군…. 할 수 없지. 이를테면 내가

119

한 말이잖아? 그대로 넘겨!"라고 하셨다.

따지고 보면, 해방 이전 우리나라의 미술에 '현대'란 용어가 없었을 뿐만 아니라 조각이란 용어조차 없이 석조石彫 아니면 불상佛像으로 명명되어 왔지 아니한가. 그래선지 지금에 이르러 내가 받아쓴 글을 다시 보니 서두는 해방 이후 현대라는 이름이 붙기까지의 잡다한 조각 분야의 현실을 나열한 '열'에 속하고, 확고한 작가란 말이 되풀이되어 강조되는 원고의 말미는 잡다한 현실을 조각의 본질, 작가의 인생관 등 큼직한 '하나'의 문제로 묶어 이를 작가관으로 수립하는 성찰의 계기로 삼아야 한다는 것이 핵심이 되고 있다. 그야말로 '열' 마디 넘는 많은 분량의 원고 서두가 뱀의 꼬리蛇尾가 되고, 작가관이란 '한' 마디로 귀결된 원고 말미는 용의 머리龍頭가 되어 있었다.

## 장면 둘

고흐의 〈울타리 있는 대지〉 사진이 전면을 차지한 『고흐미술전집』의 표지가 놓여 있고, 표지 모서리에 자화상 조각이 실린 「우성 김종영 삼십 주기 특별전」의 팸플릿이 자리하고, 그 앞에는 난데없이 한 권의 책을 움켜진 손의 형상을 한 기념패가 놓여 있다.

이는 내가 거실에서 늘 자리하는 소파 정면에 마주한 서가에 피할 수 없이 놓여진 실제 풍경의 단면이다. 소파에 앉아 서울에서 온 김종영 선생에 대한 원고 청탁 전화를 받으면서 마주할 수밖에 없었던 '장면 둘'의 풍경이 불현듯 의미있는 (나의 무의

120

식적인 자리매김이기도 했지만) 또 다른 하나의 작품일 수 있다는 생각이 들어 근접 촬영한 것이다. 『고호미술전집』 표지 전면을 차지한 작품은 고호가 자제하기 힘든 정신착란으로 고통스러워하다 자진해서 찾아간 생레미 병원에서 생을 마감하기 직전 병원에서 바라본 밀밭 풍경이다. 이 작품에서 "습작은 파종이고 그림은 수확"이라고 한 고호의 중얼거림이 새삼스레 상기된다. 밀 또한 사람과 다름없이 씨를 뿌리고 거두는 데 의미가 있다고 하지 않았던가. 병적으로 이따금씩 자신도 모르게 감성 쏠림에 휩싸이는 고호의 풍경 작품과 대조되게 놓인 김종영의 자화상은 이성을 통해 본질을 응시하는 모습으로, ─얼핏 보면 단순함과 단단한 조형으로의 환원을 지향하는 듯하지만, 실상은 목재의 재질을 한껏 수용해서 단단함을 넘어선 선생 특유의 어눌한 숨결이 엿보인다─ 그것은 서화일체書畵一體에서 감지되기도 하는 지식 아닌 지혜로움에서 연유한 이성과 감성의 확연한 구분조차 사라진 교착점의 영역이다.

실은 김종영 선생에게는 서예 또한 조각 못지않은 또 다른 그의 숨겨진 반려자가 아니던가. 이 점은 그의 화집에서 보이는 데생의 선들에서 이미 감지할 수 있는 것이다. 그런 점에서 책을 움켜진 기념패는 모두 예술을 통한 통찰로 수렴될 수 있다는 상징물로 보인다. 그것이야말로 김종영 선생이 지향한 확고한 작가관의 또 다른 이름이 아니던가.

아무튼, 머리와 꼬리가 맞물리는 용두사미에서 용과 뱀이 상생하고 있는 것이 아닐까. 그것이야말로 이성과 감성 어느 한쪽

의 쏠림 현상을 경계함에 지혜로움이 있다는, 선비의 고집에 가까운, 김종영 선생이 평소에 지닌 확고한 작가관이 함축되어 있는 것으로 생각된다.

이 모두가 서가에 우연히 만들어진 내 나름대로의 김종영 선생에 대한 단상이다.

# 두 개의 자장면 그릇

김효숙金孝淑

그때 우리는 선생님을 "김종영 선생님 히프 있으나 마나"라는 다소 긴 별명을 지어 불렀다. 이학년 때인가, 우리는 선생님께 미술해부학 강의를 들었다. 책이 귀했던 시절이라, 책도 없이 선생님께서 직접 칠판에 그림을 그리시고 인체 부위의 명칭과 기능에 대해 설명해 주셨다. 선생님께서는 책을 보시지도 않고 골격들을 그대로 척척 그리셨는데, 골반에 대해 배운 이후부터가 아니었을까 싶다. 골반의 형태와 실감 나는 설명에 비해 선생님의 헐렁한 바지통 속의 골반은 형태가 잡혀 보이지 않았기 때문이었다. 당시 신사복 바지가 폭이 넓은 탓도 있었겠지만, 선생님께서 키가 훌쩍 크신 데다 마른 체형이셨기에 정장 윗도리에 가려진 선생님의 골반 해부도가 그려지지 않는다는 짓궂은 악동들의 강의 뒤풀이가 있었다.

선생님께서는 이론 수업인 미술해부학은 빠짐없이 열심히 강의해 주신 데 비해, 실기시간에는 단 한 번밖에는 뵌 기억이 없다. 사학년 학기 초에 실기실에 들어오셨는데, 우리들은 겨우 뼈대를 묶고 흙을 조금씩 붙인 상태였다. 선생님께서는 휙 둘러

보시더니, 한 친구의 작업대 앞에서 나이프를 잡으시고 이제 겨우 철사와 노끈이 가릴 만큼밖에 붙어 있지 않은 흙덩이를 잘라내기 시작하셨다. 뼈대가 다시 앙상하게 드러나게 되었고, 미처 떨어지지 않은 흙덩이가 덜렁덜렁거리며 간신히 붙어 있기도 했다. 몇 번의 손놀림이었는데, 작품의 분위기는 확 달라지고 모던해 보였다. 흡족한 표정으로 나이프를 작업대에 내려놓으시고는, 그 친구를 향해 "이제 정리해 (석고를) 뜨지" 하시고는 그냥 나가 버리셨다.

참 암담한 일이었다. '저 친구가 저것을 어떻게 끝낼까. 나라면 어떻게 할까?' 하고 친구가 걱정이 되었다. 잠시 망설이며 쳐다보고 있던 친구는 아무 일도 없었다는 듯 다시 흙을 붙이기 시작했다. 그렇게 그 친구에 대한 걱정은 끝이 났지만, '그게 무엇이었을까?' 하는 나의 물음은 오래도록 남아 있었다.

육십년대, 미술대학이 법대 더부살이를 끝내고 수의과대학이 쓰던 건물로 이전을 해 목조건물을 작업실로 쓰고 있었는데, 사학년 실기실 들어가는 입구 오른쪽에 선생님들의 연구실이 있었다. 첫번째가 김종영 선생님 방이었는데, 어느 날 여학생 몇이 선생님 연구실 청소를 하게 되었다. 방은 좁았고, 작업대 위에 미완성인 핑크색 돌 작품이 놓여 있었고, 바닥에는 돌과 나무 들이 있었던 것 같다. 그런데 인상적이었던 것은 자장면 그릇 두 개가 겹쳐져 놓여 있는 것이었다. 선생님께서는 "돌 일을 하면 배가 많이 고파진다"고 조금은 쑥스러우신 듯 특유의 눈웃음을 지으시며 말씀하시던 생각이 난다.

지금 이 글을 쓰며 다시 선생님을 생각하게 된다. 교수로서의 선생님과 작가로서의 선생님을 다시 만나며, 새삼 선생님께 감사한 마음이 가득해진다. 선생님께서는 인체 작업을 할 때 이론의 기초를 단단히 해 주려 애써 주셨고, 그 토대 위에 모델을 베끼는 맹목성에서 벗어나 자유로운 자기표현을 하도록 유도해 주셨다. 이에 더해, 조각 작업은 순박한 작가의 노동의 결과임을 나에게 다시 일깨워 주신다.

# 나는 아직도 선생님의 수업 중입니다

심정수沈貞秀

"따악! 따악! 따악!"

오늘도 우리들의 실기실로 들어가려면 현관 입구 첫번째 방에서 들려오는 돌 깨는 소리를 들어야만 한다. 벌써 선생님은 시작하신 것이다. 수업 시간 종이 울리면 정확하게 선생님이 들어오신다. 커다랗고 시커먼 출석부를 옆에 끼고 엉거주춤한 걸음걸이로. 열 명 남짓한 우리들, 모델 대 옆으로 오신 선생님은 천천히 우리들의 이름을 하나하나 호명하신다.

오늘은 어떤 말씀을 해 주실까. 선생님은 아주 작은 목소리로, 거의 혼잣말처럼, 천천히, 그리고 떠듬떠듬 말씀하신다.

"그래, 우리는 우주의 질서를 찾아야 돼."

"조각가는 물질의 본질, 생명의 본질을 찾아가는 여정이야."

이 한마디 하시고는 그대로 선 채로 교실을 한번 휙 둘러보시고 나가신다. 아무런 설명도 없이….

또다시 우리들의 교실까지 들려오는 "따악! 따악! 따악" 돌 깨는 소리. 그 소리가 선생님이 우리들에게 가르쳐 주시는 수업이다.

지금도 수업은 진행 중이다. 오십 년이 지난 지금도 귀에 생생한 망치 소리와 선생님이 던지신 화두인 질서와 본질과 통찰의 과제를 풀려고….

복학생들이 다 그러하듯이, 나도 군 제대 후 더 열심히 공부했다. 수업이 끝나면, 나는 선생님 연구실 맞은편에 있는 별도의 실기실에 혼자 남아 수업시간용 작품이 아닌 나만의 작품에 열중했다. 선생님은 거의 매일 저녁 여덟시 이후까지 연구실에서 망치질을 하시거나 책을 보시곤 하셨다. 사학년 조소과 실기실 건물엔 선생님과 나만이 매일 늦게까지 남아서 작품에 골똘했다. 그리곤 얼마 후 여덟시쯤 선생님께서 퇴근하실 때면 내가 있는 방에 들르시곤 하셨다. 바로 그때, 말하자면 개인 레슨(?)을 받았다. 개인적으로 만났을 때에도 말씀은 짤막하셨지만 그때의 몇 마디가 아직도 귀에 생생하다.

"심 군, 적당히 해. 한 번에 너무 많은 것을 표현하면 작품이 산으로 가."

"소조(흙)는 안에서 바깥으로 붙여 나가는 것이고, 돌은 밖에서 안으로 들어가는 것이야."

극히 평범하고 당연한 말씀 같지만, 씹을수록 맛이 난다. 흙이나 돌에 생명 또는 꽉 찬 느낌이 들게 하려면, 흙 한 점, 돌 한 조각을 쉽게 생각하면 안 된다는 것. 조각가(예술가)는 자연이나 사물을 대할 때 그만큼 경건하고 신중해야 한다는 것. 또 많은 것을 이야기하려면 아무래도 군더더기가 붙게 마련이다.

언제부터인가 우리는 삼선동 선생님 댁으로 매년 신년 세배

를 다녔다. 그러면 떡국도 주시고, 양주도 내주시면서, 정년퇴직하고 동네 복덕방에도 가 봤지만 재미가 없더라는 등 삶에 대한 이야기도 하셨는데, 어느 해엔 뜬금없이 죽음에 대해 말씀하시는 것이었다.

"나는 죽음에 대해선 하나도 두렵지 않아. 단지 죽을까 봐 두려워."

이 말씀을 당시에는 전혀 이해하지 못했지만, 이제 나도 칠십이 넘고 선생님보다 더 오래 살아 생각해 보니 이해가 조금 갈 것 같기도 하다. 앞으로 죽는다는 죽음보다 지금까지 살아온 것에 대한 삶의 두려움.

선생님은 일생 동안 속된 것들에 타협하시지 않고, 이 시대의 고결한 동양적 선비 정신과 서양적 인본주의 정신(예술 정신)이 합해진 높은 경지의, 아주 맑고 깨끗한 무아의 경지, 스스로 각도인刻道人, 불각도인不刻道人이라 칭하신 것도 스스로 깨달았다고 하신 것이 아니라, 끝까지 학인學人으로서의 예술가적 자세를 우리 제자들에게 수업 중이시다.

# 표현은 단순하게, 내용은 풍부하게

박충흠 朴忠欽

선생님, 오늘 선생님을 그리며 지나간 시간들을 떠올려 보니 조
각에 매달려 온 저의 삶을 되돌아보는 소중한 계기가 되었습니
다.

그림 그리는 것이 무작정 좋았던 어린 시절, 화가가 되겠다는
꿈을 안고 예술고등학교에 입학했습니다. 학교에서 부전공으로
선택한 조소彫塑에 매료되어 결국은 미대 조소과를 선택했으니,
그로부터 따져 보면 조각을 시작한 지 오십 년이 넘었고, 선생
님께서 타계하실 때와 같은 육십팔 세가 되었습니다.

미술관에 진열되어 있는, 선생님의 체취가 묻어 있는 작품들,
수많은 데생과 명철한 생각을 담아 놓으신 글, 그리고 스스로를
닦으시며 쓰신 서예 작품들을 대하다 보면, 새삼 더욱 큰 산으
로 다가오는 참 스승님이 느껴집니다.

반면, 저의 오십 년 조각 인생은 아직도 뿌연 안갯속에서 길
을 찾아 헤매고 있는 느낌입니다. 손재간만 믿고 기고만장했던
철모르던 시절, 예술이란 무언지, 창조란 가능한 것인지 고민하
던 청년 시절, 무엇을 어떻게 만들어야 하는지 좌절과 고통에

빠져든 시간들, 먹구름 사이로 밝은 햇살이 비추듯이 성취감과 기쁨을 느끼던 순간들, 그리고 다시 반복되는 좌절감 속에서 진정 마음의 평화를 찾는 길은 무엇일까 고민해 왔지만, 이제 조금은 알 것 같습니다.

작업에 대한 고민, 인생살이의 고비 고비에서 선생님은 항상 제 뒤에 서 계셨습니다. 마치 실기시간에 작업하는 저희들 뒤에서 묵묵히 지켜보시다 빙그레 웃으시기도 하고, 간간이 지적도 해 주시곤 하셨듯이 말입니다.

"침묵은 금이다"라는 속담을 가끔 인용하시며 천진하게 웃으시던 선생님은 참 과묵하셨지요. 그러나 모델이 쉬는 동안 농담처럼 "예술의 본질은 유희"라고 하시거나 "예술가의 삶은 농부를 닮아야 한다"는 말씀을 하셨지만, 졸업 후 하루빨리 조각가로서의 입신양명立身揚名을 꿈꾸고 있는 젊은이들의 귀에는 들리지 않는 얘기였습니다.

언젠가 방학이 끝나고 난 첫 수업 시간에 그간의 얘기들을 나누던 중 "선생님께서는 어떻게 지내셨습니까" 하고 여쭈었을 때 "하루 종일 하늘 쳐다보고, 나무도 구경하고, 풀도 보다가 할 일 없으면 잠을 잤는데, 지루하면 쉬었다가 또 잤다"라는 말씀에 저희들은 박장대소하며 즐거워했지만, 그 말씀의 숨은 뜻을 이제는 알 것 같습니다.

그러나 무엇보다 중요한 것은, 그 어떤 말씀보다도, 스스로 행동으로 보여 주셨던 작업 모습과 망치 소리가 아니었을까요. 선생님 연구실에서 들려오던 소리는 강하거나 빠르게, 또는 연

속적으로 두드리는 소리가 아니고 "땅! 땅!" 규칙적으로 몇 번 울리고, 또 한참 지난 후에 "땅! 땅!" 울리곤 하였지요.

1975년 신세계미술관에서 회갑기념 작품전을 준비하실 때 조소과 조교였던 저는 선생님 연구실을 드나들며 전시 준비를 도우면서 처음으로 선생님의 작품들을 마주 대할 수 있었지요. 그때 저의 감동은 무어라 표현할 수가 없는 것이었습니다. 그저 한마디로 '아, 이런 것이구나. 이렇게 해서 걸작이 탄생되는구나' 하는 생각이 들었습니다.

선생님, 기억나시는지요. 1977년, 제가 프랑스 유학을 앞두고 선화랑에서 첫 개인전을 가졌을 때, 선생님께서 카탈로그에 과분한 칭찬이 담긴 서문을 써 주셨지요. 그 당시 저는 '나도 파리에 가서 국제적인 조각가가 되어 보자'라는 야심에 찬 신출내기 조각가였지요. 그러나 몇 년간의 파리 생활은 한국에서 해 왔던 일들을 검증하는 시간들이었고, 모든 것을 다시 시작해야 한다는 좌절과 고뇌의 시간들이었습니다. 생활고까지 겹쳐 파리를 떠나 시골의 폐가나 다름없는 농가에서 사계절을 지내면서 버려진 땅에 밭을 일구어 야채를 심고, 붕어를 낚아 끼니를 때웠지요. 처음 해 보는 농사는 무척 힘들었지만, 씨를 뿌리고 일주일쯤 지났을 때 파릇파릇 돋아난 녹색의 떡잎을 보는 순간, 그것은 하나의 '경이' 그 자체였습니다. 어느 조각가가 저 생명력을 표현할 수 있을까요. 어느 예술가, 어느 인간이 풀 한 포기를 자라게 할 수 있을까요. 그때 저는 비로소 자연을 만났습니다. 바람에 흔들리는 나뭇잎 하나, 길섶의 작은 들꽃들, 어느 것

하나 경이롭지 않은 것이 없었습니다. 알지 못할 눈물이 흘렀고, 급기야는 어린아이처럼 엉엉 소리 내어 울었습니다. 한동안의 울음 후에 온 세상은 고요해졌고, 모든 것이 새롭게 보였습니다. 살아 있는 것 자체가 감사하고 기쁨이었습니다.

그날의 '사건'은 저의 생각을 백팔십도로 바꿔 놓았고, 그동안 저를 짓누르고 있던 작업에 대한 고뇌, 무언가 빨리 성취해야 한다는 압박감, 불투명한 미래에 대한 걱정으로부터 해방시켜 주었습니다. 그때서야 비로소 대학 시절 선생님께서 해 주셨던 말씀들의 진정한 의미를 깨달았습니다. 다시 선생님이 남기신 글들을 읽어 봅니다.

"나는 작품을 창작한다는 것 ―아름다운 예술품을 만드는 것― 이런 따위의 생각은 갖고 싶지 않다. 기술과 작품의 형식은 예술을 위해서 사용되는 방법이기 때문에 가능한 단순한 것이 좋다.

표현은 단순하게―

내용은 풍부하게―"

―김종영, 『초월과 창조를 향하여』 중에서

어느덧 저의 생각이 선생님의 생각과 맞닿아 있음을 느낍니다. 선생님이 계셨기에 감사하고 행복합니다.

# 헤아릴 수 없는 '불각不刻의 경지'

윤석원尹晳遠

1965년 봄, 연건동 미대 캠퍼스는 라일락 향기로 가득했다. 바로 옆으로 올려다 보이는 낙산駱山은 봄빛에 물들었고, 동숭동 가로수 옆으로 '세느 강'이라고 부르는 개천에는 아직 풀리지 않은 얼음덩이가 남아 있었다. 교문 옆 별나라 화방에는 벌써 미술 재료가 진열장 앞 노변에까지 쌓이기 시작했고, 관록을 보이는 선배님들은 낙산다방이나 학림다방을 들락거렸다.

교문을 들어서면 기와지붕 위로 큼직한 굴뚝이 솟아 있는 대여섯 동의 회색 건물이 눈에 들어오는데, 모두 미술대학 학생들의 실기실로 사용되었고, 마치 샤갈M. Chagall의 그림 배경에 등장하는 그런 건물들처럼 보였다. 중앙의 통로는 질퍽하게 물이 고인 흙길이었고, 쭉 따라 들어가면 하늘에 닿을 듯 높은 계단이 나오고, 그 위에 사층짜리 미대 본부 건물이 자리잡고 있었다. 이 계단은 원로 교수님들의 출근길에 마지막 난코스로 정평이 나 있었다. 이곳에서 우성又誠 선생님은 철부지인 우리를 맞이해 주셨다.

우성 선생님과의 첫 대면은 미술해부학 시간에서였는데, 익

히 듣던 대로 선비적 고고함과 조용한 풍모, 그리고 나지막한 음성으로 깊은 의미를 말씀하시는 기품에 강한 인상을 받았다. 그리고 제멋대로 성장해 온 나의 심성에 잔잔한 파문을 일으키며 무언가 나 자신을 가다듬어야겠다는 자각을 던져 주셨다. 선생님과의 대면은 무언의 충격과 자기 성찰로 시작되었다.

다년간 지도해 주신 조각 예술의 정신과 조형 작업의 원리는 나의 예술관을 형성하는 데 많은 자양분을 제공해 주었다. 선생님께서는 언제나 조용히 지켜보시다가, 짧은 한마디로 함축적 지도의 말씀을 주시는 경우가 많았다. 한번은 열심히 작업하고 있는데 선생님께서 "야심작이군!" 하고 한마디 하셨다. 열심히 한다고 칭찬해 주신 건지, 작품에 욕심이 앞선다고 질책하신 건지 알지 못해 마음이 답답했다. 또 한번은 작품이 다 된 것 같아 보여드렸더니 "손 뗄 시간을 놓쳐 작품이 상했군" 하고 말씀하셨다. 작품에 임하는 마음가짐과 작업 과정 중의 완급 조절의 지혜를 말씀하신 것이 아닌가 추측된다.

대학원 과정에서 선생님께서는 석사학위 논문의 지도 교수로서 「한국 불상조각의 조형성」을 쓰는 데 많은 지도를 해 주셨다. 1971년 11월경 논문 발표회가 있었는데, 내가 발표하는 과정에서 난해한 용어가 나오면 청중을 위해 손수 칠판에 달필達筆로 한자를 써 주시고 부연 설명도 해 주셨다. 선생님께서 논문에 대해 긍정적인 평가를 해 주셔서 안도와 보람을 느꼈다. 졸업을 앞두고 있을 무렵 선생님께서는 "큰 나무 밑에서는 풀도 자라지 않는다"고 하시면서, 로댕A. Rodin의 조수를 거절한 브랑

쿠시C. Brancusi의 결단을 인용하시고 미지未知의 장으로 나아가 용기있게 미래를 개척할 것을 주문하셨다.

만년에 우성 선생님께서는 많이 쇠약해지셨는데, 어느 겨울 날 문안을 가 뵈었더니 여전한 미소로 "겨울밤이 하도 길어 중간에 한 번 (숨을) 쉬었다가 다시 쉰다"고 하시며 특유의 유머를 보여 주시어 가슴을 아프게 했다. 그리고 서설瑞雪이 내리던 어느 초겨울에 우리 곁을 떠나셨다.

선생님께서 소요逍遙하시던 '불각不刻의 경지'는 헤아리기조차 불가하지만, 선생님의 예술 정신과 사랑, 그리고 남겨 주신 명작들은 이 땅의 소중한 문화유산으로 계승될 것이다.

# 자퇴서를 강요하시던 선생님의 속마음

최명룡崔明龍

1

어제는 초여름 날씨처럼 더웠는데, 오늘은 늦봄의 비가 꽤 많이 내리고 있다. 지나간 일을 생각하며 물끄러미 창밖을 보니 줄기차게 내리는 비가 나의 가슴속까지 시원하게 뿌리는 것 같아 마음이 차분히 가라앉는다. 창밖 너머 흔들리는 나뭇가지를 초점 없이 한참을 바라보다 문득 떠오르는 생각이 피사체에 포커스를 맞추듯 초점이 맞아 가는 것 같다.

세월이 어수선하던 1950년 중반 초등학교 시절, 어린 마음에 가장 설레던 날은 소풍 가는 날이다. 그 당시에는 물자가 귀하고 먹거리도 변변치 않던 시절이어서 일 년에 두 번 가는 봄 소풍과 가을 소풍은 특별식을 먹고 노는, 아이들의 세상이었다.

나뿐만 아니라 많은 아이들이 소풍 가는 날을 기다렸던 것은 김밥과 사이다, 약간의 과자와 사탕을 먹을 수 있기 때문이다. 그림 그리기를 좋아했던 나는 부모님께 사이다와 과자보다 돈으로 달라고 부탁드리곤 했다. 그리고 집에 올 때면 문방구로 달려가서 크레용을 사거나 밀가루에 물감을 탄 것 같은 수채화

136

물감을 사서 조잡하기 짝이 없는 병뚜껑에 그림을 그리곤 했다. 그림을 그릴 때면 즐겁고, 사이다나 과자보다 훨씬 좋았다.

중학교 시절 어느 이른 아침, 학교를 가는 길이었다. 안개가 자욱이 낀 조용한 아침, 저 멀리 안개 속에 사람 그림자가 보였다. 그 사람은 자리에서 움직이지 않는 것처럼 보였고, 내가 다가가는 것도 알아차리지 못하는 것 같았다. 대학생인 것 같았는데, 이젤에 캔버스를 얹어 놓고 그림을 그리고 있었다. 그림을 그리는 모습을 한참이나 보고 있으니, 그 아저씨가 말을 걸었다.

"너 몇 학년이냐?"

머뭇거리다 중학교 이학년이라고 대답하니 "그림 잘 그리냐?"고 다시 물었다. 아무 대답도 못 하고 얼굴이 빨개졌다. 나는 내가 그리던 그림과 많이 달라서 "이것은 무슨 그림이에요?"라고 물어 보았다. 그는 '기름으로 그리는 유화油畵라는 그림'이라고 일러 주었다. 나는 생전 처음 보는 그림이었고, 무척 신기하여 그 사람이 유명한 화가같이 느껴졌다. 그를 뒤로하고 학교로 가면서 '나도 화가가 되어야지' 하고 마음속으로 결심을 했고, 그때부터 나의 진로는 확정되었던 것이다. 그 후 서울예술고등학교를 거쳐 서울대학교 미술대학 조소과에 입학했다.

2

어렸을 때부터 바라 왔던 것이라, 원하는 학교에 입학했을 때 모든 것을 가진 것처럼 벅차올랐다. 입학을 하고 5월쯤인가, 대

학 생활에 어느 정도 적응할 무렵 사건이 하나 터졌다.

선배들은 "일학년이 들어오면 학기 초 단체로 소풍 가는 것이 전통"이라며 우리들을 부추겼다. 그래서 우리들은 하루 날을 잡아 교외로 여행을 떠나기로 결정했는데, 그날은 모 여교수님의 구성構成 시간이었다.

광화문, 지금의 세종문화회관 옆에 위치한 서울교통관광회사의 버스를 전세 내어 막 떠나려는데 한 여학생이 살 것이 있다며 가게로 간 사이, 갑자기 시커먼 지프차가 우리 버스 앞에 섰다. 당시 관용차는 거의 지프차였는데, 그 지프차에서 내린 사람은 다름 아닌 김세중 선생님이었다. 선생님께서 버스 운전사에게 근엄하게 따라오라고 말씀하시고는 학교로 차를 돌렸다. 우리는 꼼짝없이 학교로 끌려갔다. 얼마나 지났을까. 우리 과 학생들이 김종영 선생님께서 나를 찾으신다고 야단법석을 떨었다. "내가 왜 김종영 선생님께 가야 되느냐?"고 물으니 조소과 학년 대표가 나라는 것이었다.

나도 모르게 내가 과 대표가 된 것이었다. 할 수 없이 김종영 선생님 연구실로 무거운 발걸음을 옮겼다. 사실 그때만 하더라도 김종영 선생님을 잘 알지 못했다. 우리들은 김종영 선생님을 '할아버지 선생님'이라고 불렀는데, 선생님의 연세가 많아서 할아버지 선생님이 아니라 '선생님의 선생님'이란 뜻에서 그렇게 부르곤 했다. 선생님 연구실 앞에 서서 한참 동안 망설이다 용기를 내어 "똑똑!" 노크를 했다. 안에서 낮으면서도 묵직한 "들어와!" 하는 목소리가 들려 왔다.

사십칠 년이 지난 지금도 생생하게 기억이 난다. 그 순간 얼마나 긴장을 했는지, 선생님 연구실에 무엇이 있었는지 아무것도 보이질 않았다. 대학 생활이 두 달밖에 되지 않았지만, 선생님은 우리 옆에 계신 분이 아니라 멀리서나 뵙던 때였기 때문에 어렵기 그지없었다. 뻣뻣이 긴장하고 서 있으니까, 한참을 쳐다보시더니 "자네 인상을 보니 그렇게 막돼먹은 학생 같지는 않은데 왜 그런 짓을 했는가?"라고 말씀하셨다. 그 순간 머릿속이 백지장처럼 하얗게 되어 아무 생각도 나지 않았다.

선생님께서 책상 서랍에서 갱지와 연필을 꺼내시더니, "자네, 여기 와 앉아 봐!" 하시고는 연필을 주시며 말씀하셨다. "나는 자네 같은 학생을 가르치고 싶지 않으니까 여기에다 자퇴서를 쓰고 나가게" 하시는 것이 아닌가. 가슴이 철렁 내려앉았다. 내가 어떻게 이 학교에 들어왔는데 입학한 지 이 개월 만에 학교를 그만둔단 말인가. 그리고 따지고 보면 개인적으로 내가 책임져야 할 입장도 아닌데 '왜 내가 혼자 책임을 지고 자퇴서까지 써야만 하는가'라는 생각이 들었다. 한참이나 책상에 앉아 꼼짝도 안 하고 버텼다.

선생님께서 "빨리 써!"라고 하시면서 말씀하셨다.

"지금 이 나라가 어떤 시절인데 자네 같은 젊은 사람들이 정신을 똑바로 차리지 못하고 있는가? 국가를 위해 열심히 공부해도 이 나라를 바로 세우는 데 죽을힘을 다해야 하는데, 왜 규칙을 위반하고 교수들의 뜻을 거역하는 행동을 하는가? 절대 용서 못 하네. 나라의 운명이 자네 같은 젊은 사람의 어깨에 달

려 있다는 사명감을 가지고 대학 생활을 해야 마땅한 것을" 하고 역정을 내시면서 전혀 용서를 해 주시지 않을 것같이 단호하셨다. (그 시절은 오일육 군사 쿠데타가 일어나고 얼마 되지 않은 군사정부 시절이라 혼란한 시국이었다.)

억울하기 짝이 없었다. 그래도 나는 장손으로 태어나 아직까지 부모님에게 못된 짓 한 번 안 하고 지내 온 지극히 평범한 학생이었는데, 대학에 들어오자마자 선생님께 첫인상을 불량 학생으로 낙인찍히는 것이 참으로 억울했다. 한참 침묵이 흐르자 선생님께서는 "나도 더 이상 기다리지 못하겠으니 빨리 자퇴서를 쓰고 나가!"라고 하셨다. 할 수 없이 나는 선생님께 청을 드렸다. "저는 쓸 수가 없습니다. 대신 앞으로 학교생활에서 선생님께 또 불미스런 사건을 저지르면 그때 자퇴서를 쓰겠습니다. 열심히 공부하는 학생이 될 테니 용서해 주십시오" 하고 청을 올렸다.

평소 말수가 적은 선생님께서 던지신 한마디 한마디가 망치같이 나를 쳤다. 한동안 침묵이 흐르고 "나가 봐!"라고 말씀하셨다. 나는 잘못 들은 줄 알고 다시 물었더니 선생님께서 다시 "나가 봐!"라고 말씀하셨다. 선생님의 그 한마디가 지금도 기억에 새롭다.

연구실 밖으로 나왔다. 운동장이 조용하다. 다른 과 대표는 학과장 선생님에게 불려 가 이십 분 정도 있다가 나왔단다. 나는 선생님 앞에서 세 시간이나 훈육을 당했다. 그러나 그것은 욕을 당한 것이 아니고, 성인이 된 대학생으로 당시 국가관을

강조하시고 우리들을 반듯한 국민으로 만들고 싶으신 것이었으리라. 우리들을 사랑하셨으므로 꾸짖으셨고, 누구보다 아끼셨으므로 매를 드신 것이었다.

최종태崔鍾泰 선생님의 저서 『회상·나의 스승 김종영』을 보면 김종영 선생님께서는 "자기한테 관대한 사람은 남한테는 가혹하고 자기한테 가혹한 사람은 남한테 관대하다"라고 말씀하셨단다. 선생님은 우리들을 자기 관리가 철저한 사람으로 키우고 싶으셨던 것이다. 또한 타인에게는 너그럽고 관대한 인격체로 키우고자 하셨을 것이다.

선생님께서는 미술해부학 강의를 하셨는데, 대학에 갓 입학한 일학년 때라 미술해부학에 기대와 호기심을 가지고 강의실에 들어갔다. 선생님께서 칠판에 백묵으로 인체의 뼈와 근육을 그리기 시작했는데, 선생님의 머릿속에 미술해부학이 전부 입력되어 있는 것만 같았다. 뼈와 근육의 명칭을 써 나가면서 하신 말씀을 아직도 기억하고 있다.

"외울 생각하지 말고 이해하고 반복해 그려 보아라. 그러면 절대 잊어버리지 않을 것이다."

내가 처음 대학에서 미술해부학 강의를 하게 되었을 때 다시 한번 선생님께서 하신 말씀이 생각이 났다.

"외울 생각하지 마라. 그리고 써 보고 그려 보아라."

나는 학생들에게 강의를 하면서 은사인 선생님의 말씀을 전해 주곤 했다.

## 3

사학년 때였나, 선생님의 연구실은 사학년 실기실로 들어가는 초입에 있었다. 하루는 문이 삐쭉 열린 틈으로 선생님께서 작업하고 계시는 모습이 보였다. 용기를 내서 노크하고 "들어가도 되겠습니까?" 하니 선생님께서 반갑게 "어서 들어오라"고 하셨다.

선생님께서는 여전히 나에게 어려운 선생님이었다. 한참 동안을 앉아 작품들을 보고 있는데 "자네는 어느 때가 가장 즐겁고 행복한가?"라고 물으셨다. 느닷없는 질문에 갑자기 생각이 나질 않아 머뭇거리고 있는데 "작품 할 때가 가장 즐겁고 행복하지 않은가?"라고 다시 물으셨다. 얼떨결에 "네!"하고 대답했더니, 선생님께서 "왜냐하면 작품에 몰입할 때에 자유를 느끼거든. 그 자유는 소중한 자산"이라고 말씀하셨다. "예술가들의 소중한 가치이고 생명이지." 그때는 말씀의 참뜻도 모른 채 "네!"라고 대답했다.

이제 선생님께서 돌아가신 연세가 내 나이와 같다 보니, 정말로 그때 말씀이 진리라는 생각이 든다. 나는 용기를 내어 "선생님의 작품을 보면, 잘은 모르겠지만, 아름답다거나 일부러 형태를 꾸민 것보다 자연스럽게, 자연스럽다 못해 덜 완성된 것 같다"고 말씀을 드렸더니, 허허 웃으시면서 "자네도 이제는 조각을 조금 아는 것 같구먼" 하시는 것이 아닌가. "작품은 오랫동안 만진다고 걸작이 되는 것이 아니고 언제 작품에서 손을 떼느냐가 중요하거든. 과일을 오랫동안 조물락거리면 싱싱한 생명감

이 죽고 만다"고 하시면서 "작품도 시작할 때보다 끝날 때가 중요하다"고 말씀하셨던 것으로 지금도 기억한다. 그리고 "완벽한 작품이 있을 수 없고, 좋은 작품은 작가나 감상자에게 상상력을 남겨 줘야 한다"라고 하신 말씀은 내가 지금까지 대학에서 강의하고 작품을 할 때 중요한 정신으로 자리잡고 있다.

돌이켜 보면, 선생님께서는 대학 사 년 동안 많은 말씀을 하지는 않으셨지만 예술가들이 지켜야 할 정신에 대해서만큼은 제대로 말씀해 주셨다. 연구실에서 흘러나오는 망치 소리와 정소리를 들을 때마다 행동으로 보여 주신 무언의 말씀이 더욱 크고 무겁게 다가온다. 선생님은 세상의 영화를 쫓지 않으셨고, 자기를 드러내어 세상에 내놓은 적도 없으셨다.

지금은 돌아가셔 세상에 계시지 않지만, 그 말씀과 보여 주신 정신은 지금도 우리들을 가르치고 계시는 것 같다. 정년을 하고 명예교수가 된 내가 선생님의 반만큼이라도 학생에게 보여 준 것이 있는가. 뒤돌아보면서 상념에 잠긴다.

# 언교言敎보다 신교身敎

최인수崔仁壽

우성又誠 선생님에 대한 회상은 감사와 행복감을 동반한다. 1960년대 후반 내가 학교를 다니던 연건동 시절, 지천명知天命 이셨던 선생님께서는 학장을 맡고 계셨다. 교수 연구실 앞은 좁고 시퍼런 계곡처럼 느껴져 감히 문을 두드리고 뵐 엄두가 나지 않았지만, 몇몇 동기들은 복도에서 '선생님과 우연히 마주친 것처럼 인사라도 드려야지' 하고 기다린 적도 있었다.

1967년 일학기 미술해부학 강의에서 선생님은 칠판에 곱슬머리와 직모 두상을 약식으로 그리시더니 "자네가 직모이군" 하시며 스포츠 머리였던 나를 일으켜 세우셨다. 또 양복바지를 느닷없이 걷어 올리시더니 "나같이 마른 사람은 슬개골이 잘 보여"라고 말씀하시면서 슬개골에 대해 설명하셨는데, 이때 우리들은 선생님이 어려우면서도 내심 웃고 있었다. 졸업전卒業展 준비가 막바지였던 1969년, 동기들은 실기실 앞쪽 운동장 한편에 석고로 뜬 인체 작업 또는 추상 작업을 늘어놓고, 볕에 건조시키거나 채색을 하거나 광택을 내고 있었다. 시멘트로 떠낸 추상 작업의 표면 정리를 하고 있던 내 옆에는 이정란이 인체 작업에

144

여러 번 채색을 하고 있었다.

우성 선생님께서는 당시 강사였던 엄태정嚴泰丁 선생을 대동하고 한 바퀴 돌아보시는 중이었는데, 내 뒤쪽을 지나가시면서 "괜찮아" 하고 말씀하시는 것 같았다. 내 작업이 괜찮다는 것인지, 정란이의 작업이 그렇다는 것인지, 왜 괜찮은 건지, 그게 무슨 뜻인지는 조금도 알 수 없었다. 그런데 뭔가 기분이 좋고, 힘이 생기는 것 같았다. 지금도 귓전에 선생님의 "괜찮아" 하는 말씀이 들리는 것 같다. 정란이는 졸업과 함께 문리대 미학과로 학사 편입을 하고 외국으로 갔다는데, 졸업 후 지금껏 만난 적이 없다.

사학년생의 작품을 놓고 이놈이 무슨 생각을 하고 있는지, 가슴속에 불꽃을 붙여 놓고 있기는 한지 궁금하셨을 텐데도, 우리들의 마음을 이리저리 휘저어 자극하는 일이 없었다. 선생께서 인생과 예술에 대해 구체적이고 명쾌하게 말씀하시는 것을 들어 본 적이 없다. 너무 선명하게 세상일을 분별하지 않으시는 모습, 어눌한 말투, 혼자 말씀을 하시는 듯한 분위기 때문에 나에게 선생님은 마치 무슨 웅덩이처럼 느껴지기만 했다.

1969년 5월 말쯤, 동기 열한 명이 의기투합하여 가능성을 뜻하는 「'가' 그룹전」을 미국문화원 전시장에서 열기로 하고, 당시 학장이셨던 우성 선생님께 말씀을 드렸더니 의외로 강경하게 "안 된다. 보여 주고 싶은 게 인간의 욕망이긴 한데 졸업 후에 전시하면 축하해 주러 가겠다"라고 하셨다. 그해 12월 「'가' 그룹전」을 여는 만용을 발휘했는데, 학장님은 안 오시고 다른 선

생님들만 오셔서 축하해 주시고 기념 촬영도 한 적이 있다.

졸업을 앞둔 12월 어느 날, 당시에는 제법 격조가 있어 보였던 종로 2가 와이엠시에이YMCA 건물의 한 양식당에서 은사님들을 모시고 조촐하게 사은회를 하게 되었다. 우성 선생님께 우선 한 말씀을 부탁드리자 아주 어눌하게 "사진을 찍으면 초점이 안 맞을 때도 있고, 맞을 때도 있지. 대학 생활도 초점이 안 맞을 경우도 있긴 한데…"라며 알 듯 모를 듯 비유를 던지셨다. 그 말씀의 진의를 다 알아차리지는 못했지만, 어디서도 느낄 수 없는 따뜻한 분위기로 가슴이 채워지고 있었다.

나는 학부를 졸업한 후 군 복무 삼 년을 포함, 오 년째 되는 해에 뒤늦게 대학원에 진학했다. 중학교 교사로 근무하면서 대학원을 다녔는데, 마음과 달리 온전히 작업에 매진할 수 없었던 아주 부실하고 부끄러운 시기였다. 은사님들의 배려가 없었다면, 졸업도, 그 후에 작업을 지속하는 일도 쉽지 않았을 것이다. 석사 이차 졸업논문 발표 말미에 아무 말씀도 안 하고 계시던 우성 선생님께서 "소감이 어떠냐?" 하고 물으셨는데, 이때까지 이렇게 심오하고 난해한 질문을 받아 본 적이 없는 것 같았다. 너무도 엄청난 이 질문에 "작업을 다시 시작하겠습니다"라고 얼떨결에 말씀드렸더니, 가만히 고개를 끄떡이시던 모습이 뇌리에 흑백사진처럼 또렷이 남아 있다. '소감이 어떠하냐?'는 지금도 나 자신에게 가끔 던지는 가장 힘든 질문이 되었다. 새로운 정보나 시류를 정리하고 가르쳐 주는 언교言敎보다 학생들이 알아차릴 때까지 기다려 주고, 그래서 오히려 큰 가르침이 되는

146

신교身敎가 고격高格이라는 것을 선생님을 통해서 알게 되었다.

우성 선생님이 조용히 웃으시는 모습은 가끔 목격되곤 했다. 그래서 동기들끼리 '저 웃음의 진정한 의미는 무엇일까' 하며 제법 진지하게 이야기를 나눈 적도 있다. 우리들이 추측한 바로는, 선생님의 웃음은 자신에게로 향하는 듯하다는 점이었다. 때때로 던지시는 진실한 말씀과 현실이 충돌할 때도 선생님은 조용히 웃으셨던 것 같다. 어느 해에 봄 소풍을 우이동 계곡으로 갔다. 점심 후 큰 바위에 둘러앉아 오락시간이랍시고 선생님께 한 곡을 부탁드렸더니 한참 뜸을 들이시다가 "노래를 잘하면 작품이 나빠져"라고 슬며시 웃으시며 손사래를 치셨다. 선생님의 은근한 유머는 복잡한 상황도 슬그머니 푸시는 마술 같은 데가 있었다.

미술대학에는 선배부터 후배에 이르기까지 전공을 불문하고 우성 선생님을 존경하고 은사님으로 모시게 된 것을 자랑스럽게 여기는 분위기가 이어져 왔다. 그래서 학과 출신에 관계없이 결혼식 주례를 보시게 되는 경우가 종종 있었다. 동기였던 동양화가 황창배黃昌培도, 조각가 최남진崔南鎭도 선생님의 주례로 결혼식을 올렸다. 최남진의 경우 인사동의 견지화랑에서 소박한 결혼식을 올리게 되었는데, 선생님께서 예의 어눌한 어조로 주례사를 하셨다. 경청을 하기는 했는데 "부부가 되어 서로 존댓말을 하세요"라는 말씀만 기억에 남는다.

대학원 재학 시절 동기들과 세배를 가면, 그제야 우리가 선생님의 말귀를 좀 알아들을 만하다고 판단하셨는지, 추사秋史 김

정희金正喜와 세잔P. Cézanne에 대해 언급하셨던 적이 있다. 만년에 엑상 프로방스Aix-en-Provence의 생 빅토아르 산Mont Saint-Victoire을 반복적으로 그리며 망막의 회화에서 사유의 예술로 제이의 자연, 그 리얼리티를 구현해낸 세잔. 그보다 삼십여 년 먼저 태어난 추사 김정희는 세상의 온갖 신산고초辛酸苦楚를 겪으면서도 현실에 매몰되지 않고 당시 국제적 환경이라 할 명明·청淸의 회화와 금석학金石學 연구를 병행하며 정통 문인화文人畵 세계를 이루어냈다.

나는 나이가 한참 들어서야 왜 추사와 세잔을 언급하셨는지 조금은 이해하게 되었다. 그리곤 유한한 구상 세계와 무한한 추상 세계를 아우르는 우성 선생님의 통찰과 예술에 감복하지 않을 수 없게 되었다.

작업이란 경험의 반복을 요구한다. 그런데 경험에만 의존하게 되면 사고가 굳어지고, 그 경험을 통해 얻어지는 양식이나 개념에 오히려 갇히게 되는 경우가 허다하다. 우성 선생님은 수많은 드로잉과 조각, 서예를 해 오시며 예술가로서 학문적 기반과 고매한 인품을 갈고 닦아 온 자유로운 영혼이셨다. 그래서 그의 예술은 보는 이를 사로잡지만 묶어 두지 않고 영혼을 맑게 해 주는 듯하다. 참된 것의 추구는 외관을 넘어선다고 한다. 최고의 안목이셨던 선생님은 아름다움을 추구하지는 않으셨다. 그런데도 작품들은 아름답다.

삼선교 산마루 아래에 있던 검박하기 이를 데 없는 집, 번듯한 아틀리에도 없는 집, 자그마한 담장 아래 여기저기 놓여 있

던 석조 작업들, 그 옆 의자에 앉아 허허로이 휴식을 취하시던 만년의 모습을 사진으로 본다. 연건동 시절, 우성 선생님의 연구실은 사학년 조소실로 들어가는 복도 초입에 있었다. 연구실에서는 목조 작업을 하시는 소리가 간간이 새어 나오곤 했다. 지금도 귓전에 그 소리가 들리는 듯하다.

질주의 시대. 요란한 시각이 두드러지는 시뮬라크르simulacre (가짜)가 넘치는 세상. 이런 시장의 시대정신 따위에 흔들리지 않는 사람들에게 현시顯示할 수 없는 것을 현시하는 우성 선생님의 예술 세계는 진정으로 마법의 향기를 전하고 있다.

# 선생님의 존재감은 드높기만 합니다

강희덕姜熙惠

2012년 최고 히트작이었던 영화 〈광해〉에는 두 명의 왕이 등장한다. 밤낮 없는 권력 찬탈의 두려움에 사로잡혀 폭정을 하던 광해군光海君은 위험에 빠지게 되자 자신을 빼닮은 가짜를 자신의 자리에 앉혀 놓고 왕 노릇을 대신하게 한다. 가짜 왕은 처음에는 각본대로 연기만 하다가, 자신의 힘으로 누군가를 도울 수 있다는 사실에 기쁨을 느끼고 나서는 자기의 목소리를 내기 시작하면서 진정 백성이 원하는 왕의 모습을 보여 주게 된다는 내용이리라. 가짜 왕은, 정치공학적으로는 형편없었지만, 진정 백성이 원하는 왕이었을 것이다.

김종영 선생님이야말로 학생과 함께 있고, 학생의 편에서 오직 학생의 장래만 생각하는 참 스승이셨다. 이타적이고 편 가르지 않는 관용과 포용력이 뛰어나셨으며, 모든 것을 통찰하시면서도 말씀을 아끼시는 분이셨다. 사십 년도 훨씬 지난 대학 삼학년 때, 당시 선생님께서는 학장직을 수행하고 계셨고, 그때가 나에게는 선생님과의 첫 만남이었다. 교실에서의 선생님은 사려 깊은 선비의 기품을 지니고 계셨다고 생각한다. "작가가 되

려는 사람은 현실을 초월해야 한다"는 말씀과 함께 학생의 자세와 작가로서의 격㤗에 대한 언급으로 "현실을 초월해야 한다"는 정신을 부지불식간에 우리의 뇌리에 심어 주셨다.

그러던 어느 날, 이학년으로 편입한 선배(?)와 함께 어울린 후배 몇이 한밤중에 아무도 없던 실기실에서 선배들의 작품을 심히 우롱하는 행태를 부려 매우 소란스러웠던 일이 있었다. 당연히 그들은 중징계를 받을 게 명확했는데도, 선생님께서는 "작품 하는 사람들이 그럴 수 있는 거고, 또한 거기에서 얻을 것도 있다"는, 당시에는 이해할 수 없는 말씀으로 그 사건을 마무리하셨다. 그들에게는 아마 보이지 않는 따끔한 충고가 있었겠지만…. 상황을 내 편 네 편이 아닌 모두의 입장에서 함께하시는 모습에서 중용과 관용의 덕목이 배어 나오고 있었다. 그 덕분인지 그때의 W 형과 K, H 등은 훌륭한 작가로서 우리를 앞서 내달리고 있다.

대학원 논문 지도를 받을 때였다. "사람은 표리가 일치해야 하는데…. 정치인은 정치인답고, 종교인은 종교인답고, 선생은 선생답고, 학생은 학생답고, 예술가는 예술가답고, 장사꾼은 장사꾼답고, 도둑은 도둑답게 사는 세상, 이게 유토피아 아닌가?"라고 하셨다. 그렇다. 표리가 일치하는 사람이야말로 기본을 다하는 사람이고, 기본만이라도 제대로 하는 사람이 이 시대에는 훌륭한 사람일 것이다.

세월이 지나다 보니 선생님의 가르침이 갈수록 빛이 난다. 나는 그 빛 때문에 아직도 내 정체성을 발견 못 하는 고뇌에 빠져

있기도 하다. 또한 선생님의 말씀을 벌써 수십 년째 무단 도용하여 학생들에게 사용하고 있음을 고백하지 않을 수 없다. 호불호好不好를 내색하지 않으시고, 편 가름이 없으시고, 당신 자신에게는 엄격하시고 타인에게는 한없는 관용과 용서를 몸소 실천하신 분. 그러한 유전자를 많은 제자들에게 물려주신 선생님이 계셨기에 교직에 몸담고 있는 나로서도 여간 자랑스럽지 않다. 이젠 정년퇴임을 했지만 꼭 해 드리고 싶은 말이 있다.

"선생님, 선생님은 돌아가시고서 그 존재감이 더 드높습니다."

# 소박하고 진솔한 아버지의 모습

김영대金榮大

1970년대 초반, 창원 소답리召畓里에 위치한 보병 39사단에서 군 생활을 시작했다. 면회소에 근무하며 직책상 외부 출입이 잦았던바, 사단 정문 앞에 논으로 둘러싸인 넓은 평야 가운데 아름드리 정자나무와 솟을대문을 가진 큰 규모의 고풍스런 한옥이 유난히 눈에 띄어 오가며 자주 들여다볼 기회가 있었다. 항상 많은 아이들이 마당에서 놀고 있고, 어른들은 마당과 마루에서 농작물을 말리는 등 분주한 모습이 여느 대갓집의 고즈넉한 분위기와는 다르게 어수선한 느낌을 주고 있었다.

나중에 알고 보니, 그 집이 김종영 선생님의 생가生家였다. 살고 있는 이들은 소작인이었는데 아무런 대가 없이 도지賭地를 사용하고 있다고 했다. 선생님의 세속에 대한 관심과 물질에 대한 초연함을 보여 주는 대목이다.

학교생활 중에 뵙는 선생님은 늘 조용조용 말씀하셨기 때문에 귀담아듣지 않으면 그냥 흘려듣게 되는데, 그 중에는 두고두고 마음에 되새김질되는 귀한 가르침이 살아 있곤 했다.

"다름이 아니라 같은 작품을 하지 마라." 소조 작업실에서 유

난히 볼륨을 강조한 서양 조각가의 화풍을 따라하는 학생 옆에서 하시는 말씀.

"요즈음에 외국에 있는 어느 졸업생에게 편지가 왔는데 말이야, 삼라만상森羅萬象의 계절에 건강은 어떠신지, 작품 생활은 어떠신지, 학교는 별일 없는지 하며 장황한 인사를 늘어놓더니만 끝에 가서는, '다름이 아니오라, 졸업증명서가 한 통 필요한데…'라고 씌어 있더라고."

부연 설명 없이 선문답禪問答하듯 쓰윽 던지신 말씀이 울림이되어, 작품을 제작할 때마다 자문하게 만든다. 선생님은 제자들에게 직언을 하는 대신, 조용하게 유머처럼 에둘러 말씀하시며 스스로 깨우치도록 하시곤 했다. 소조의 마무리 작업 시간에 얼굴만 열심히 만지고 있는 학생 옆으로 오시더니, "O군! 이젠 장갑도 좀 벗기지. 양말도 벗기고"라고 하셨다. 교육 현장에서 학생들의 잘못을 지적하거나 꾸짖을 때면 옛 생각이 떠올라 가끔 선생님 흉내를 내 보기도 한다.

서울미대가 공릉동孔陵洞에 있던 시절, 캠퍼스 밖에는 유명한 배 밭들이 즐비했었다. 야외에서 수업을 하자는 학생들의 성화에 못 이겨 배 밭에 가셔서는 주머니에서 꾸깃꾸깃한 만 원짜리 두 장을 내놓으시며, "가진 것 전부인데, 집에 갈 차비만 남겨줘"라고 하셨다.

그날만큼은 조각가도 선생님도 아닌, 소박하고 진솔한 아버지의 모습이었다.

# 삼 년 만의 칭찬

원승덕元承德

1969년 3월 나는 종로 5가 시외버스 정류장에서 연건동 캠퍼스의 개천 쪽으로 걸어가고 있었다. 손에는 서울 공대 건축과 편입학 서류가 들려 있었다. 며칠을 두고 서류를 준비했는데 토요일 오후라 접수할 수 없다고 하여, 다시 한번 문리대에 접수 연장을 부탁하려고 힘없이 걸어가고 있었다. 그때였다. 길 왼쪽에 서울미대 연건동 교문이 눈에 들어왔다. 순간 '번쩍임'이 나의 뇌리를 스쳤다. 아! 바로 여기가 내가 편입해야 할 대학이 아닌가. 그동안 육 년이나 조각을 하고 싶어 방법을 찾던 내가 아니던가. 나는 주저하지 않고 교무과에 들러 "혹시 여기 편입생을 뽑지 않느냐"고 물었다. 월요일까지 제출하라는 답변에 흥분해서는 그 자리에서 원서를 고쳐 썼다. 우여곡절 끝에 실기시험을 치렀고 드디어 최종 면접 날이었다. 그때 김종영 학장님께서 다른 두 명의 지원자에게 양보하라는 말씀을 하셨다. 즉 내 나이가 많고 이미 작가 생활을 시작했으니 젊은이들에게 양보하라는 것이었다. 나는 가슴이 철렁 내려앉았고, 데생을 가리키며 "제가 적격자 아닙니까?"라고 용감히 항변했다. 그때 문학진文

學部 선생이 박장대소를 했는데, 그 웃음이 어떤 의미였는지 모르지만 입학이 허가되어 편입학을 하게 되었다.

이학년 편입이었다. 그때 나는 스물아홉 살로 의욕이 넘쳤고, 실기실부터 깨끗이 치우겠다는 생각에 상급학년이 미처 치우지 못한 작품들을 정리하며 한쪽에 쌓아 놓기 시작했다. 치우다가 장난기가 동하여 다 겹쳐서 쌓아 놓고는 보기 흉한 상태로 방치했다. 다음 날 학교는 온통 난리가 났다. 상급생들은 노하여 나를 내보내지 않으면 수업거부를 하겠다는 것이었다. 작품 손상은 물론 작품 모독, 자존심을 망가뜨린 나쁜 짓을 한 것이다. 나는 어떻게든 변명을 했고, 학장님께 불려 가 호된 꾸지람을 들어야 했다. 나는 변명의 입을 닫고 나의 큰 잘못을 반성했다. 전체 교수회의가 세 번 열리고 근신 일 개월의 처분이 내려졌고 반성문을 보름 동안 썼다.

잘못을 만회하기 위해 더욱 열심히 했고 작업 양을 많이 늘렸다. 철조실에서는 밤늦게까지 나 혼자 작업을 했다. 밤 아홉시를 넘기거나 코피를 쏟기도 했다. 졸업작품을 만들 때였다. 백현옥白顯鈺 조교가 학장님을 모시고 갑자기 철조실에 들어오셨다. 완성된 나의 작품을 한참 보시더니 "이건 슈퍼마켓 같네" "그건 삼삼하네"라고 말씀하셨다. 학장님이 즐겨 사용하시는 해학적 표현이었다. 나는 얼굴이 빨개지도록 기뻤다. 삼 년 만에 들어 본 최고의 칭찬이었다. 그동안 얼마나 나의 잘못에 고개를 숙이고 학장님을 무서워했던가. 그날 이후로 선생님에 대한 두려움, 서러움이 한꺼번에 사라졌다.

졸업 사은회 때 조소과 교수님들이 전부 참석했는데 김종영 학장님은 흐뭇한 표정으로 줄곧 계시다가 집으로 돌아갈 때쯤 나는 자연스럽게 학장님의 윗저고리를 입혀 드렸다. 그때 학장님께서 하신 말씀은 "졸업하니 삼삼하지!"였다. 그 말뜻은 '어려운 삼 년을 열심히 해서 졸업하니 감개무량하지 않은가'라는 뜻이었다. 나는 들떠 있었고 술을 아무리 마셔도 취하지 않았다. 다른 두 편입생은 중간에 그만둬서 나만 졸업했다. 그 다음부터는 편입생을 뽑지 않았다. 나는 행운아였던 것이다. 이후 「국전」에서 좋은 결과를 얻어 지금에 이르렀다. 지금도 내 작품을 분석해 보면 김종영 학장님의 가르침이 배어 나오는 듯하다. 단순미라든가 절제미, 이런 것들이 어디서 나왔을까.

나는 자주 김종영미술관을 찾아간다. 최종태 선생을 만나기 위해서다. 우선 미술관 위쪽으로 올라가 계단을 내려가면서 김종영 선생 작품의 단순미를 감상한다. 왜 화려한 구축미나 문제작, 소위 이름난 역작을 마다하고 조그만 돌 조각을 욕심 없이 만들었을까. 고귀할 수밖에 없었던 선생님의 환경, 본질 등을 생각해 본다.

돌은 무아지경에서 주위를 의식하지 않은 상태로 장시간 도전해야 한다. 선비의 때 묻지 않은 정신, 말이 없는 단순함, 군더더기를 떼어 버리는 과감성, 이런 것들이 머리를 스친다. 옆에는 다른 느낌의 회화작품이라 할 만한 에스키스esquisse가 있다. 대충 그리지 않은, 철저히 계산된 에스키스다. 선생님의 천재성이 보인다. 연필로 그린 자화상! 꼼짝 못 하고 한동안 뚫어져

라 선생님의 자화상을 보았다. 내가 흉내낼 수 있을까 견주어도 보았다. 그것은 환상이었다. 선생님은 자신만의 천부적 재능으로 미술을 시작한 것 같았다. 그리고, 엉뚱하게도 서예를 하셨다. 그냥 서예가가 쓴 글씨가 아니다. 내 안목으로는 추사秋史나 구양순歐陽詢, 안진경顏眞卿 등 모든 것을 독파한 후 붓을 들어 쓴 글씨다. 개성이 있고, 객기가 없다. 누가 이런 글씨를 쓰겠는가. 감상을 마치고 주위를 둘러본다. 북한산의 커다란 바위와 소나무가 어우러져 평창동을 흘러내린다.

최종태 선생은 언제부터인가, 〈삼일독립선언기념탑〉이 철거된 황당한 경위에 흥분했고, 그것을 되돌리려고 자신의 모든 것을 버리고 제자리 찾기에 매달렸다. 오랜 고난 끝에 영천동 서대문 독립공원에 자리잡았고 그 일이 끝난 후 김종영미술관을 위해 애쓰셨다. 미술관을 위한 것이 아니라 김종영 선생님의 예술성을 알리기 위해 자기를 바친 사랑이었다.

미술관에 가려면 택시를 타고 어둡고 긴 북악터널을 통과해야 한다. 긴 터널을 지나면 평창동의 기막힌 풍경이 보인다. 최종태 선생의 스승, 우성 김종영 선생님에 대한 사랑의 햇빛은 썩어 없어질 모든 것에 생명을 주어 다시 태어난다. 태어난 빛은 평창동 골짜기에 서기瑞氣가 어려 계곡을 흘러내린다.

# 선생님과의 네 차례 만남

유형택劉亨澤

첫 만남은 1969년 숨을 쉬면 코가 쩍 달라붙게 추운 1월의 어느
날이었다. 지금도 생생히 기억난다. 그 조용한 눈. 크고 서글서
글한 눈은 아니었으나, 적당히 그렇하게 젖은, 마치 소실점 너
머를 응시하시는 듯한, 세상이 무너져도 아무 일 아니라는 듯한
그 조용한 눈….

그날은 입시 실기시험을 치르는 날이었으나 미숙한 나는 삼
십여 분을 지각했다. 대여섯 명이 같은 처지로 시험장 입실이
거부되는 황당함 속에서, 항의, 사정, 애원의 소동이 일고 있었
다. 그때 미대 학장님이셨던 선생님께서 평온히 나타나셨다. 우
리는 긴장했고, 선생님께서는 긴 시간을 말없이 조용한 눈으로
허공을 응시하시다가, "평생 할 건데 뭘 그러나. 내년에 다시 오
게"라는 딱 한 말씀이셨다. 그 순간, 스무 살 전후의 청소년들이
어찌 그 말을 납득할 수 있었겠는가. 그러나 신기하게도 우리들
은 일상의 모든 무게가 사라진 듯, 혹은 길들여진 듯 조용히 하
나 둘 자리를 떴다.

살면서 조급한 성격을 다스리며 그 조용함의 위력을 배우려

했고, 삶을 그렇게 살려고 애도 쓰면서, 아직 끝나지는 않았지만 평생이라는 시간과 일관성이라는 말을 늘 염두에 두게 된 것은 바로 이런 선생님의 가르침 때문이었다.

두번째 만남은 삼학년 실기 수업 때였다. 수업은 조교 중심으로 진행되었고, 선생님께서는 가끔씩 오셔서 실기실을 한 바퀴 둘러보실 뿐, 별 말씀이 없으셨다. 솔직히 직접적인 지도를 받은 기억은 거의 없다. 그러다 선생님께서 오시면 실기실은 마치 성당 같은 분위가 되었다. 모두가 경건히(?) 작업대 옆에 서고, 선생님께서는 마치 전시장에라도 오신 듯 조용히 천천히 한 바퀴 둘러보셨다. 그러던 어느 날, 한 친구 작업 앞에 서시더니 한 말씀 하셨다. "손이 어째 말단 비대증 걸린 것 같군." 잠시 침묵이 흐른 후에야 우리 모두가 소리내어 웃었다.

선생님께서는 그렇게 가르치셨다. 조형이 어떠니, 비례가 어떠니…. 그런 난삽한 말씀은 없었다. 오히려 농담 같은 그 한마디가 많은 생각을 하게 했다. 세상의 모든 것은 상대적이며 전체와 부분을 함께 봐야 한다는 가르침을 깨닫게 된 것은 물론 한참 후의 일이었다.

세번째는 사적인 만남이었다. 졸업 후 아르오티시ROTC로 군복무 중이던 1975년 어느 날, 삼선교 선생님 자택을 방문하게 되었다. 나를 기억이나 하실까 하는 의구심 속에서도 다급한 마음에 불쑥 찾아뵙고 주례를 부탁드렸다. 군복 입은 나를 조용히 물끄러미 바라보시더니 승낙해 주셨다. 소박한 한옥 기와집에 아담한 대청을 사이에 두고 안방과 건넌방, 그리고 요 같은 보

료 위에 한복을 입으신, 예술가, 교수가 아닌 여느 집 어버이 같은 선생님의 모습에서 꾸미지 않은 검소한 삶이 그대로 드러나 보였다.

솔직히 주례사는 기억이 나지 않았다. 다행히 당시 녹음 테이프가 있어서 다시 들어 보았다. 예식장 분위기와는 전혀 어울리지 않는 조용한 목소리, 끊어질 듯 더듬는 듯 느린 어투…. 그러나 선생님께서는 하시고 싶은 말씀은 다 하셨다. 결혼의 인류사적 의미로부터 행복론까지. 결혼은 행복을 추구하는 것이며, 행복은 고통과 고난을 거친 후에 오는 것이다. 중요한 것은 행복을 맞거든 꼭 주위와 나누라는 말씀이었다. 종파를 떠난 큰 종교 지도자의 말씀처럼 다가왔다. 더불어 나누라는 말씀이 오늘날에도 더욱 새삼스럽게 들린다.

그리고 진정 크게 선생님을 만난 것은 팔십년대 중반 이탈리아 유학중이었다. 선생님을 잊고 있다가 우연히 1980년, 「김종영 조각 작품 초대전」도록을 접했다. 물론 오만하고 게으른 성격 탓에 전시는 관람하지 못했다. 도록 말미에 실린 자서自書에는 선생님의 가르침을 육성으로 듣는 듯, 바로 머리와 가슴을 헤집는 말씀이 씌어 있었다.

"나는 복잡하고 정교한 기법을 싫어하는데 그 이유는 숙달된 특유의 기법이 나의 예술활동에 꼭 필요하다고 생각하지 않기 때문이다. 가능한 한 표현과 기법은 단순하기를 바란다."
"아름다운 것이 무엇인지 나는 알고 있지 못하다."

"예술의 목표는 통찰이다."

특히 위의 세 말씀은 내 작업의 태도뿐만 아니라 일상적 삶의 태도에도 중심 뼈대가 되었다.

본다는 것, 관찰을 통해 관심을 갖게 되고, 이해를 하고 그 후에 사랑하게 되며, 그리고 무심히 사랑 너머에 있는 보편에 이르는 것, 또 나를 통해 보다가 나를 넘어서야 한다는 것, 부분과 전체가 하나로 있다는 것, 검소와 절제와 성실을 말하지 않고 보여 주어야 한다는 것….

선생님, 당신은 나의 스승이시며, 그것이 자랑스러우며, 그립습니다.

# 체로금풍 體露金風

김병화金炳和

"우성又誠 김종영金鍾瑛은 조각을 결코 치부의 수단으로 삼지 않고 오직 목적으로 삼아 예술의 정도에서 이탈함이 없었다. 그리고 또 추상조각에서 그의 모든 역량이 발휘되어 당시 외래 사조 모방에 급급하고 관학적 아카데미의 인습주의에 젖어 그 방향 감각이 지극히 혼미했던 조각예술계에 과연 조각예술의 진수가 무엇인가를 직접 작품으로 보여 준 탁월한 조각가이다. 훌륭한 작가일수록 역사가 그에게 모이고 또 거기서 출발하듯이, 한국 현대조각사의 근원은 아무래도 우성 김종영에게서 찾고, 또 거기서 출발할 수밖에 없을 정도로 그는 과연 '조각가 됨being'에서나 '조각가 함doing'에서나 한 치의 빈틈이 없었다."

—김병화, 『봄 그리고 봄』 중에서

우성 김종영 선생님은 어둠이 짙어질수록 별이 더 빛나듯, 상업주의와 금권만능주의로 세상이 점점 혼탁해질수록 단연 돋보이는 존재이시다. 물론 학생 때에도 선생님은 존경스러운 분이셨지만, 성인이 된 지금까지도 변함없이 선생님의 삶과 작품

세계는 깊은 존경의 대상이다.

"슬퍼서 우느냐? 울어서 슬프냐? 지금은 고인이 되신 우성 김
종영 선생이 물으셨다. 우리는 이 갑작스러운 질문에 묵묵부답,
아무 말도 못 하고 서로 얼굴만 쳐다보고 있었다. 선생님은 곧
그 표정을 읽으셨던지 뜻풀이를 해 주셨다. 울어서 슬프다는 것
이다. 물론 슬퍼서 우는 것이 정상이지만, 지금 질문의 요지는
그런 정상적인 자연현상을 묻는 것이 아니라 의미상의 물음이
라는 것이다. 처음에는 억지 울음 같지만, 계속 초상집 곡쟁이
처럼 꺼이꺼이 울다 보면 그동안 슬펐던 기억들이 하나 둘씩 되
살아나서 급기야는 정말 슬퍼서 울게 되는데, 그것처럼 작품도
영감이 떠오를 때까지 기다리지 말고 무작정 덤벼들어 하다 보
면 자기도 모르게 솜씨도 늘고 영감도 떠올라 좋은 작품을 창작
할 수 있다는 것이다."
　　—김병화,『봄 그리고 봄』 중에서

　선생님은 여느 선생님과 같이 과제를 내주고 의례적인 말씀
만 하지 않으셨다. 이렇게 한 번쯤 생각해야 할 이야기를 해 주
시며 작업을 독려하셨는데, 비단 이 이야기는 작업에 관한 말씀
뿐만 아니라 인생 전반에도 적용될 수 있는 말씀이어서, 졸업
후에도 나의 삶과 작업에 소중한 지침이 되었다. 그리고 선생님
은 조용하시면서도 유머스러운 면이 있으셔서 언어유희言語遊戲
같은 농담도 하셨다. 일례로, 여자들이 눈 화장을 할 때 사용하

는 아이새도를 아이스크림eyescream이라고 하시는가 하면, 또 어떤 때는 느닷없이 "조소과 여학생은 시집살이를 잘할 것"이라고 하여, 과연 그 뜻이 무엇인가를 여쭈어 보면, "조소과는 회화과와 다르게 한 면만 보는 것이 아니라 입체적으로 보는, 즉 나만 생각하는 것이 아니라 남의 입장까지 헤아려 보기 때문"이라고 답하셨다. 지금 생각해도 빙그레 미소가 지어지는 말씀을 수업시간 중에 가끔씩 툭툭 뱉으시곤 했다.

그러나 무엇보다 선생님이 기억되는 것은, 학창 시절 그런 금쪽 같은 말씀뿐만 아니라 학鶴과 같은 고결한 인품에서 우러나오는 순도 높은 작품, 즉 '그 사람에 그 그림其人其畵'이라고 할 수 있는, 삶과 작품의 일체성 때문이다. 그래서 선생님을 생각하면 가을날 눈부신 은행나무가 떠오른다.

왜냐하면 벌레도 먹지 않고 올곧은 나무줄기와 금풍金風 꽃 같은 은행잎이 선생님의 이미지와 닮아 있기 때문이다. 그처럼 선생님은 조각을 명리의 수단으로 삼지 않고 오직 예술의 대도大道를 이루겠다는 선비 정신으로 평생을 사셨다. 삶과 작가 정신은 과연 체로금풍體露金風처럼 세월의 바람이 불면 불수록 세상에 드러나고, 작품들은 금풍을 이루어 시공간을 초월해서 세상 많은 사람들에게 예술적 희열을 만끽하게끔 하는 것이다.

하루는 한 스님이 운문雲門 스님에게 찾아와 "나뭇잎이 시들어 떨어지면 어떻게 됩니까"라고 물었다. 그러자 운문 스님이 "나무는 앙상한 모습을 드러내고 천지에 가을바람만 가득하겠지"라고 답했다는 데에서 '체로금풍體露金風'이라는 말이 비롯되

었다. 즉 체로금풍이란 나무가 그대로 드러난 채 가을바람을 맞고 있는 것, 즉 가식 없는 참 모습을 드러내고 있는 것을 말한다. (『벽암록碧巖錄』 제27칙의 말씀이다)

# 불각不刻의 미, 그리고 통찰

김주호金周鎬

서울대 미대 조소과에 들어갔다. 호랑이 담배 피우던 시절이다. 합격했다고 통보를 받고 광화문 우체국으로 갔다. 고향에 소식을 전하기 위해 시외전화를 신청하고 몇 번 부스에 들어가라고 해서 그제야 통화가 됐다. 그때는 대학 들어가기가 지금처럼 쉽지 않았다. 지금은 조소과가 여러 대학에 있지만, 그때는 홍익대와 서울대에만 있었다. 나는 향린학원을 다녔다. 당시에 사학년 졸업반인 진송자陳松子 선생님한테 배웠다.

학원 바로 옆에 탑골공원이 있어서 그곳에 있는 〈삼일독립선언기념탑〉을 여러 번 보았다. 그때는 "와! 대단하구나!" 하는 짧은 감탄사 정도였다. 공원 안에는 둘레둘레 모여 열심히 시국 토론을 하는 사람들과 중국 야사野史를 구수하게 들려주는 재담꾼이 있었는데, 나는 이 재담꾼 얘기에 더 흥미가 있었다. 나중에야 작품 도록에서 선생님 작품이라는 걸 알고, 새삼 웅장함에 감탄한 적이 있다. 그곳에 당당하게 자리잡은 선생님의 〈삼일독립선언기념탑〉이 이제는 기억 속에만 남게 되어 안타깝다. 서대문 독립공원에 다시 세워 놓았으니 다행이긴 하지만.

167

하여튼 운이 좋았는지 조소과에 들어갔다. 지금은 '조소과'라는 명칭이 익숙해져 이상하지 않지만, 그때는 누가 물으면 조소과가 뭔지 모르는 사람이 많아 설명이 필요했다. "깎고 붙인다고 해서 '조소彫塑'라 하는데, 조각과랑 같은 말이다." 이렇게 길게 설명을 해야 했다. 그러다 "남을 조롱하는 것을 전공으로 하는 과다"라는 말까지 나와야 얘기가 끝났다. 말이 씨가 된다고, 그때 내가 농으로 얘기한 조롱이 요새 슬그머니 작품으로 나오기도 한다. 환경부가 환경을 망치는 데 앞장서고, 노동부가 노동자를 잡는 데 앞장서고, 통일부가 남북 분열을 조장하고, 사대강을 살린다고 멀쩡한 강을 몸살 나게 하는, 이런 소도 웃을 일이 벌어지고 있어 소가 웃는 장면을 나무로 깎게 되었다. 2012년 모란미술관에서 열린 「서울조각회전」에 출품했다. 속이 후련했다. 내가 소띠니 내가 웃는 셈이다.

다시 선생님 얘기로 돌아가면, 복학하고 몇 학년 때였는가는 기억나지 않지만, 선생님의 작품을 품에 안은 적이 있다. 아주 조심스럽게 전시장소인 신세계미술관까지 여러 점 날랐다. 회갑기념 전시였다. 여러 명이 함께하니 신나게 날랐다. 그때는 작품을 포장하느라 볼 수 없었지만, 도록을 통해 선생님의 작품을 봤다. '불각不刻의 미美'라니 그 역설에 고개를 끄덕였지만, 그래도 깎기는 깎고서, 차원이 높으시기만 했다. 신세계미술관에서 작품 전시하고 몇 년 안 되어 덕수궁에 있는 국립현대미술관에서 회고전을 크게 하셨다. 규모와 다양함에 놀랐다. 더 차원이 높으신 말씀이 있다. "예술의 목표는 통찰이다." '통찰'이라

고 하면 도 닦는 도사들이나 할 법한 어려운 말로, 나에겐 소화하기 힘든 말씀이었다.

졸업하고 나서 새해가 되면 졸업 동기들과 새해 인사 차 삼선교 선생님 댁에 들르곤 했다. 방 안은 선비 같은 분위기였다. 물고기가 노니는 병풍 그림이 지금도 눈에 선하다. 문방사우文房四友와 선생님이 직접 쓰신 서예 작품을 볼 수 있었다. 지금은 김종영미술관 한편에서 그때의 분위기를 엿볼 수 있어 숙연해진다. 선생님 모습이 담긴 사진을 보면, 다시 옛날을 되돌아보게 된다. 언젠가 봄 소풍 때 잔디에 둘러앉아 선생님의 말씀을 듣다 화들짝 놀라 일어난 적이 있다. 선생님께서 앉은 자리 바로 옆 잔디가 타고 있는 것이었다. 선생님이 피우시던 담뱃불이 붙은 것이다. 웃을 일이 아닐 텐데, 선생님의 무어라 하시는 말씀에 웃음꽃이 피었다. 화끈한 봄 소풍이었다.

삼학년 때 선생님 수업 시간이었다. 전신 작업을 하는 과정이었는데 선생님께서 어느 친구의 작품을 보고 발에 양말이 두툼하다고 벗기라고 하셨다. 우리는 선생님이 실기실을 나가시고 나서야 소리내어 웃었다. 선생님의 따스한 말씀과 유머는 힘들었던 그 시절을 이겨내는 힘이 되어 주었다.

김종영미술관에 가면 선생님의 작품을 다시 볼 수 있어 반갑다. '불각의 미'를 조금씩 알 것 같기도 하다. 다음 전시가 기다려진다. 그런데 통찰의 의미는 아직도 안갯속 수수께끼로 남아 있다. 그래서인가, 선생님 작품이 언제나 새롭게 보이는지도 모르겠다.

# "작가는 프로가 아닌
아마추어가 되어야 하네"

홍순모洪淳模

미대 학창 시절, 미대생이면 누구나 그러했겠지만, 나는 유독 창작에 대한 고민이 많아서 방황을 많이 했다. 무슨 작품을 해야 할지, 왜 해야 하는지, 또 어떻게 해야 할지도 몰랐고, 당시에는 그림에 대한 자료와 정보가 귀했던 때인지라 작품 연구도 쉽지 않았기 때문에 더욱 힘이 들었다. 정말 답답하고 막막했던 시기였다.

나는 학교 수업에서 해법을 찾으려고 했다. 그러나 학교가 모든 것을 해결해 주는 곳은 아니라는 것과, 창작은 자기 스스로가 준비되어 있지 않으면 아무것도 이룰 수 없음을 깨닫게 되면서, 숙고 끝에 휴학을 하고 군에 입대했다.

복학한 후에 처음으로 김종영 선생의 수업을 듣게 되었다. 역시나 과묵하신 선생은 실기실에 들어오셔서 학생들이 만든 작품을 쭉 돌아보신 후 아무 말씀도 안 하고 나가셨다.

어느 날 선생이 오랜만에 나에게 다가오셔서 말씀을 하셨다. "홍 군, 작가는 프로가 아니고 아마추어가 되어야 하네." 나는 선생의 뜬금없는 이 말씀을 어떻게 받아들여야 할지 몰라 매우

곤혹스러웠다. 그러나 선생의 이 한마디 말씀은 나의 창작 생활에 소중한 화두가 됐다.

많은 시간이 흘렀다. 나는 대학에서 학생들을 가르치면서 선생이 나에게 주신 말씀의 참뜻을 깨닫게 되었다. 창작의 정신과 자세에 대하여 말씀하셨다는 것을….

피카소P. Picasso가 대가가 된 후에 "나는 어린아이가 되기 위하여 오십 년이 걸렸다"고 말했듯이, 선생은 어린 제자들이 세속적인 것에 쉽게 물들지 않고 먼저 창작의 순수한 정신을 간직하도록 창작 태도의 올바른 방향을 제시하신 것이었다. 이는 선생의 오랜 창작의 경험과 올곧은 작가 정신에서 나온 말씀이라고 느꼈다.

이후 나는 창작의 왕도는 바른 정신과 자세를 견지하면서, 오직 많이 생각하고, 많이 보고, 많이 만드는 것만이 최선의 방법이라 생각하여, 조급한 마음을 비우고 작품의 결과보다 과정에 더 신경을 쓰게 됐다, 완성된 작품도, 혹시 부족하고 잘못된 점은 없는지, 바른 형태는 무엇인지, 오래 생각하며 좋은 형태를 찾으려고 애를 썼다. 이런 행동들은 선생의 말씀을 들은 이후에 생각의 변화에서 나온 것이었다.

나는 언젠가 선생의 화집畵集을 만들기 위해 작품 촬영을 하고 있는 곳으로 가서 선생의 많은 작품을 볼 기회가 있었다. 그때는 안목이 부족하여 선생의 작품을 다 이해하지는 못했지만, 상당한 작품량과 선생의 내공을 직접 목격하고 충격을 받았다. 이러한 일이 있은 후에 선생의 작품을 보면서 예술의 본질과 의

미에 대하여 많은 생각을 하게 되었다.

나는 선생의 작품에 두 가지 핵심 가치가 내재되어 있음을 발견한다. 그것은 창작의 안목과 조형이었다. 선생은 "서화 감상에는 금강안金剛眼이어야 하고, 잔혹한 형리刑吏의 손길처럼 무자비해야 한다"는 추사秋史의 말을 이야기하셨다. 이는 예술작품을 대하는 작가의 안목과 자아 검증을 언급하신 것인데, 실제 선생의 작품 속에는 이러한 태도들이 배어 있음을 알 수 있다.

미술사가 안휘준安輝濬 교수는 미술사 강의를 하면서 "미술이론을 배우면 식견은 높아지지만, 안목도 높아지는 것은 아니다"라고 했다. 이는 안목의 중요성을 의미한다. 식견은 아는 것만큼 볼 수 있지만, 안목은 보이는 것만큼 안다. 그러기에, 작가의 안목은 보이는 것만큼 그릴 수 있고, 그릴 수 있는 만큼 알 수 있다. 궁극적으로 작가의 좋은 안목은 좋은 창작으로 이어진다.

이렇게 만들어진 선생의 작품에서 내용과 형식은 조형으로 드러난다. 그래서 파울 클레Paul Klee의 "형태를 만들기보다 조형을 만들어야 한다"라는 말은, 작품 면면히 흐르는 선생의 조형관과 일치한다.

그렇다면 조형은 무엇인가. 조형은 조형 요소와 조형 원리를 배열, 조합하는 메커니즘으로, 형체와 사물에서 무한 변신의 이미지를 창출하는 레시피이다. 선생이 다양한 재료로 조각, 회화, 서예, 드로잉의 장르들을 자유롭게 넘나들면서 창작의 지평을 자연스럽게 열 수 있었던 것은, 바로 선생이 지니고 있는 이러한 조형의 동력 때문이다.

나는 최근에 김종영미술관에 소장되어 있는 선생의 작품과
글을 접하면서 '스승이 부재하는 이 시대에 참된 스승의 표상은
무엇인가' 생각해 본다. "홍수 속에 기갈飢渴은 더 심하다"고 하
는데, 수많은 작품들이 홍수처럼 쏟아져 나오는 이 시대에 진정
정신적 기갈을 해소해 주는 생수 같은 작품들은 과연 얼마나 되
는지, 의문을 품으면서 깊은 상념에 잠긴다.

사진으로 보는 김종영과 그의 시대

# 우성又誠 김종영金鍾瑛

1915년 6월 26일 경상남도 창원군 소답리김촬里 111번지에서 부친 김기호
金其鎬와 모친 이정실李井實의 사이에서 오남매 중 장남으로 태어났다. 그
는 1930년 서울 휘문고등보통학교에 입학하여 훗날 서울대 미술대학 초
대학장을 지내게 되는 장발張勃을 은사로 만났고, 이쾌대李快大, 윤승욱尹承
旭 등과 함께 수학했다. 십팔 세인 1932년 동아일보사에서 주최한 '전
국학생서예실기대회'에서 안진경체顏眞卿體로 일등상을 수상하면서 일찍
이 뛰어난 예술적 품성을 드러냈다.

1936년 일본 도쿄미술학교에 진학하여 조각을 전공하였으며 콜베, 자
킨, 부르델, 마욜, 브랑쿠시 등의 작품에 큰 영향을 받았다. 1943년 고국으
로 돌아온 그는 오 년간 고향 창원에 묻혀 은둔생활을 하다가, 1948년 당
시 서울대학교 미술대학장이었던 장발의 요청으로 김용준金瑢俊, 장우성張
遇聖, 김환기金煥基 등 당대의 뛰어난 미술가들과 함께 서울대학교 미술대
학 교수가 되었다. 1953년 봄, 김종영은 영국 런던의 테이트 갤러리에서
주최한 '무명정치수를 위한 기념비' 국제조각대회에 출품하여 입상하면
서 비로소 조각가로 이름을 알리기 시작했다. 한편, 경북 포항에 세운 〈전
몰학생기념탑〉(1957), 서울대 음악대학에 세운 〈현제명 선생상〉(1960),
서울 탑골공원에 세운 〈삼일독립선언기념탑〉(1963) 등 기념비적인 조형
물들도 많이 남겼으며, 서울대 미술대학장, 「국전」 심사위원 및 운영위원
을 역임하면서 한국 조각계 발전에 헌신했다.

그는 수많은 작품을 제작했지만 스스로에게 엄격하고 절제하여, 단 두
차례의 개인전과 선별된 그룹전을 통해서만 작품을 발표했다. 또한 조각
작품뿐 아니라 삼천여 점의 소묘작품과 팔백여 점의 서예작품을 남겼다.
한국현대미술의 발전과 후학 양성에 기여한 공로를 인정받아 1974년 '국
민훈장 동백장'을 수훈했으며, 1978년에는 '대한민국예술원상'을 수상했
다. 그는 일 년간 병마와 싸우던 끝에 1982년 12월 15일 육십팔 세를 일기
로 타계했다.

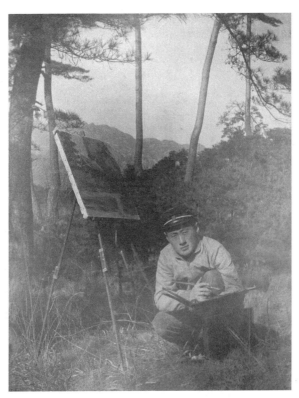

휘문고보徽文高普 재학시절
창원 소답리 생가 뒷산에서.
1931-1936년경.(위)

휘문고보 졸업앨범에서.
1936년.(아래)

177

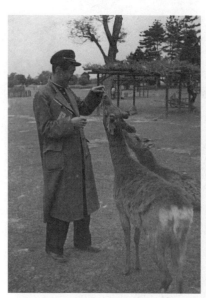

일본 도쿄 유학 시절 우에노 공원에서.
1936-1941년경.

도쿄 유학 시절. 1936-1941년경.

도쿄 유학 시절.
1936-1941년경.

도쿄미술학교 조각과 동문들의 「소인회塑人會 제1회 조각전」이 열린 기노쿠니야
갤러리에서. 뒷줄 왼쪽에서 세번째가 김종영. 1940. 5.(위)

도쿄미술학교 조각과 동문들과 함께. 앞줄 왼쪽부터 한상익, 정관철, 윤승욱, 서진달,
김경승, 김종영, 뒷줄 왼쪽부터 김재선, 조규봉, 정보영, 김하건, 윤효중, 이순종.
1936-1941년경.(아래)

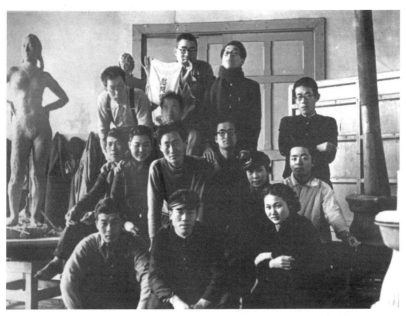

도쿄미술학교 조각과 실기실에서 급우들과 함께. 둘째 줄 왼쪽에서 세번째가 김종영.
1936-1941년경.

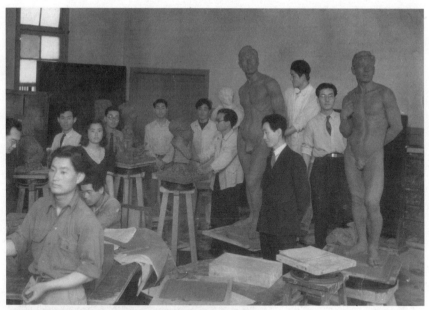

서울대 조소과 실기실에서. 뒷줄
왼쪽부터 윤승욱, 유한원, 한 사람
건너 김영학, 성낙인, 장기은,
김교홍, 김세중, 백문기, 그 앞이
김종영, 맨 앞줄 왼쪽은 박철준.
1948. 5. 21.(위)

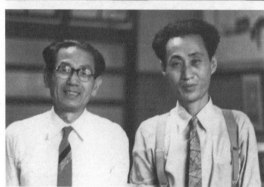

서울대 미술대학장 장발과 함께.
그는 휘문고보 시절의 은사이기도
하다. 1949.(아래)

182

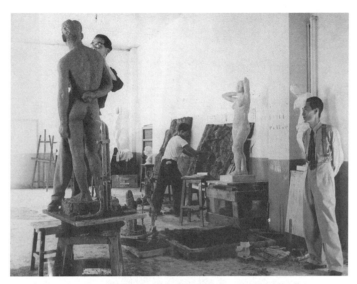

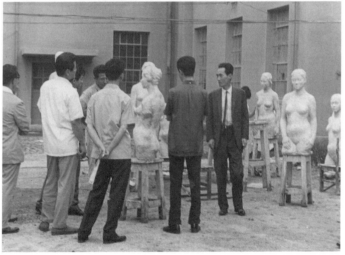

서울대 조소과 실기실에서 학생들의 작업을 지켜보며. 맨 오른쪽이 김종영.
1950년대.(위)

서울대 조소과 교내전 심사 모습. 왼쪽부터 박세원, 김세중, 한 사람 건너 송영수,
박노수, 정창섭, 김종영. 1950년대 후반.(아래)

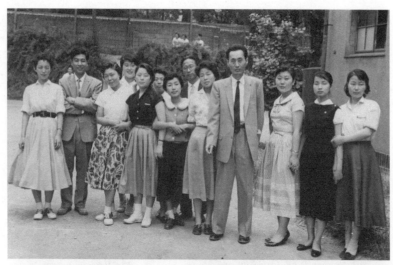

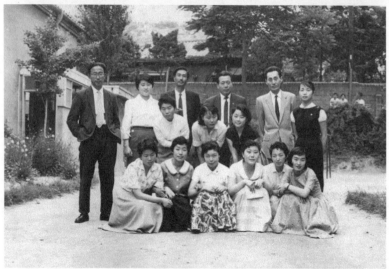

서울대 미술대학 여학생회 학생들과 함께. 왼쪽에서 두번째가 성낙인, 네번째가 회화과
김재임, 오른쪽에서 세번째부터 조소과 정경자, 김종영, 한 사람 건너 박세원. 1950년대 중반.(위)

서울대 미술대학 여학생들과 함께. 앞줄 오른쪽에서 세번째가 조소과 정경자,
뒷줄 왼쪽부터 박세원, 회화과 김재임, 장욱진, 이순석, 김종영. 1950년대 중반.(아래)

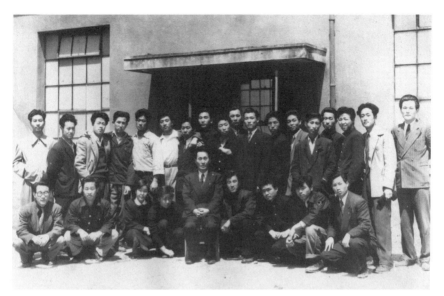

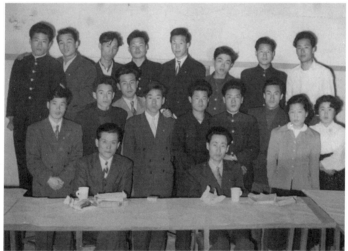

이화동의 서울대 조소과 실기실 앞에서. 앞줄 왼쪽부터 강홍도, 두 사람 건너 홍정희,
김종영, 백병기, 전화석, 최의순, 뒷줄 왼쪽부터 성낙인, 심봉섭, 한 사람 건너 송영수,
강태성, 최만린, 남상교, 한 사람 건너 오종욱, 이기조, 두 사람 건너 김치환, 최종태,
한 사람 건너 박학선, 한 사람 건너 김세중. 1954.(위)

서울대 조소과 신입생 환영회에서. 앞줄 앉아 있는 사람 왼쪽부터 김세중, 김종영,
가운뎃줄 왼쪽부터 송원영, 김동희, 송영수, 남상교, 이정갑, 한 사람 건너 백병기,
유경복, 홍정희, 뒷줄 왼쪽부터 김창희, 김치환, 최종태, 한 사람 건너 박학선, 최의순.
1955.(아래)

부산 피란 시절 박갑성과 함께. 그는 김종영의 휘문고보
동창이자, 도쿄에서 함께 하숙생활을 하고 서울대
미술대학에서 같이 근무한 가까운 벗이다. 1950년대 초.

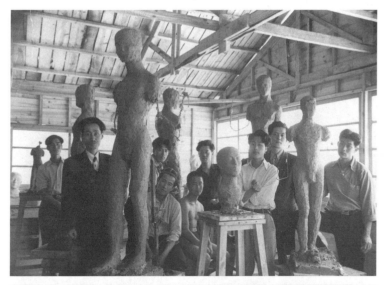

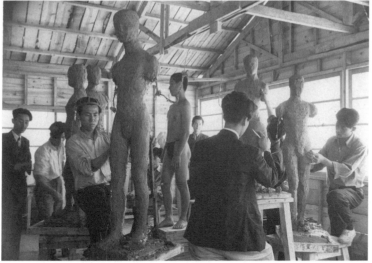

부산 송도松島에 마련된 서울대 가교사假校舍에서의 실기수업 모습. 1953.
위 사진 왼쪽부터 박수룡, 김종영, 소조상 오른쪽에 서 있는 이가 홍성문, 그 앞이 송영수,
그 오른쪽이 남자 모델, 그 뒤가 심봉섭, 작업대 위의 소조상 오른쪽으로 한 사람 건너
김세중, 맨 오른쪽이 강태성. 아래 사진 왼쪽부터 김종영, 박수룡, 송영수, 소조상과 모델
사이로 보이는 이가 홍성문, 남자 모델, 김세중, 맨 앞의 뒷모습이 심봉섭, 맨 오른쪽은
강태성.

제2회「국전國展」개장開場 기념. 맨 앞줄 가운데 앉아 있는 이가 이승만 대통령, 둘째 줄 왼쪽에서
네번째부터 노수현, 장발, 고희동, 한 사람 건너 윤효중, 그 뒤 왼쪽이 김환기, 셋째 줄 두번째부터
김종영, 장우성, 장발 뒤 오른쪽이 이순석, 고희동 뒤 오른쪽이 박세원. 1953. 12. 25.(위)

송영수 교수의 결혼식에서. 앞줄 왼쪽부터 송병돈, 김종영, 박갑성, 권순형, 송영수, 사공정숙, 뒷줄
왼쪽부터 이순석, 장발, 김세중. 1957.(아래)

서울대 미술대학 교수들과
함께 동숭동 교사에서. 앞줄
왼쪽부터 송병돈, 이순석,
장발, 노수현, 장우성, 뒷줄
왼쪽부터 김종영, 박갑성,
김흥수, 김성한, 백태원,
박세원, 김병기, 김세중.
1956.(위)

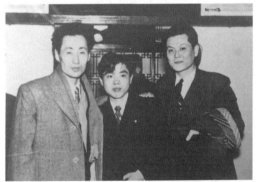

서울대 조소과 졸업
사은회에서. 왼쪽부터 김종영,
최의순, 김세중. 1957.(가운데)

서울 중앙공보관에서 열린
「김종영·장우성 이인전」에서
장우성과 함께.
1959. 11.(아래)

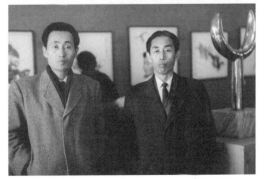

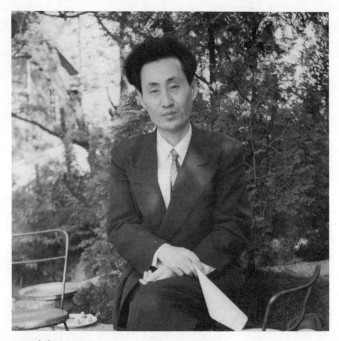

1950년대.

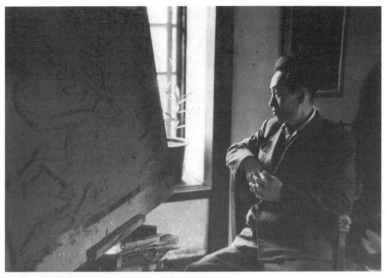

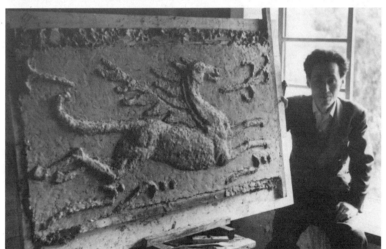

포항 전몰학도충혼탑戰沒學徒忠魂塔에 설치될 부조 제작 중에. 1957.

서울대 미술대학 입학 기념. 앞줄 왼쪽부터 서세옥, 한 사람 건너 장욱진,
두 사람 건너 송병돈, 장발, 김종영, 이순석, 장우성, 김세중, 박세원, 성낙인. 1959.

193

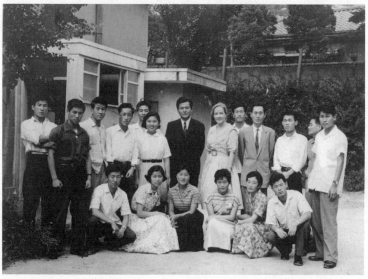

서울대 조소과 입학 기념. 첫째 줄 왼쪽부터 성낙인, 김종영, 김세중, 둘째 줄 왼쪽에서
두번째부터 원묘희, 여섯 사람 건너, 김미자, 임송자, 셋째 줄 오른쪽에서 두번째가 조승환,
맨 뒷줄 오른쪽에서 세번째가 장상만. 1960-1961년경.(위)

이화동의 서울대 조소과 실기실 앞에서. 뒷줄 왼쪽에서 두번째가 김봉구, 한 사람 건너
강정식, 성낙인, 한 사람 건너 김세중, 주한 미국대사관 문정관 부인이자 조각가인 마리아
헨더슨, 한 사람 건너 김종영, 한 사람 건너 신석필, 황교영. 1960년대 초.(아래)

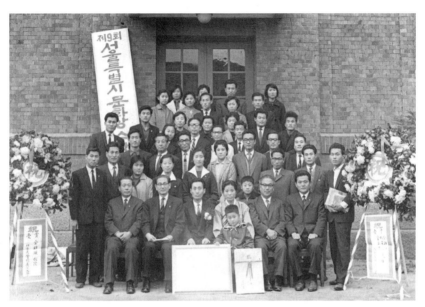

제9회 서울특별시문화상 수상
기념으로 가족, 제자들과 함께.
1960.
1 이순석, 2 장발, 3 김종영,
4 이효영, 5 셋째 아들 김상태,
6 둘째 아들 김익태, 7 송병돈,
8 김세중, 9 김봉구, 10 셋째 딸
김인혜, 11 첫째 딸 김정혜,
12 최병상, 13 유근준, 14 신석필,
15 황교영, 16 조승환, 17 임송자,
18 이정갑, 19 유영준, 20 강정식,
21 송영수.

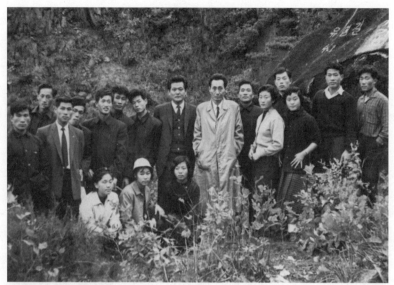

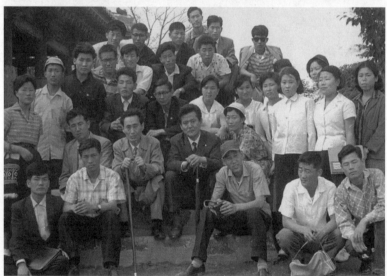

서울대 조소과 가을 야유회에서. 뒷줄 왼쪽에서 세번째부터 김봉구, 두 사람 건너 황교영, 한 사람 건너 김세중, 김종영, 신석필. 1959.(위)

서울대 조소과 야유회로 간 남한산성에서. 앞줄 왼쪽에서 두번째가 김봉구, 그 뒤가 송영수, 그 오른쪽으로 김종영, 김세중, 송영수 뒤가 황교영, 앞줄 오른쪽에서 두번째가 김대환, 맨 뒷줄 왼쪽이 오세원. 1960년대 초.(아래)

서울대 조소과 야유회에서.
1960년대 중반.
위 사진 가운데가 김종영.
가운데 사진 왼쪽부터
최의순, 송영수, 김종영.
아래 사진 왼쪽부터 박충흠,
김종영, 최만린.

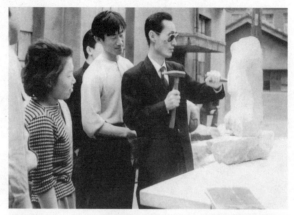

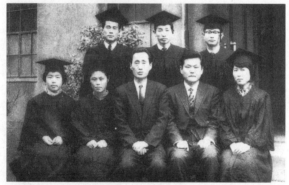

서울대 조소과 학생들에게 석조 시범을 보여 주는 모습. 왼쪽부터
김미자, 장상만, 김종영. 1960년대 초.(위)

서울대 조소과 졸업생들과 함께. 앞줄 왼쪽부터 안문자, 나금희,
김종영, 김세중, 뒷줄 왼쪽부터 최병상, 이운식, 주해준. 1961.(아래)

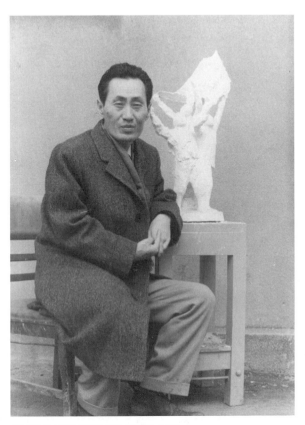

〈삼일독립선언기념탑〉 모형 앞에서. 1963.

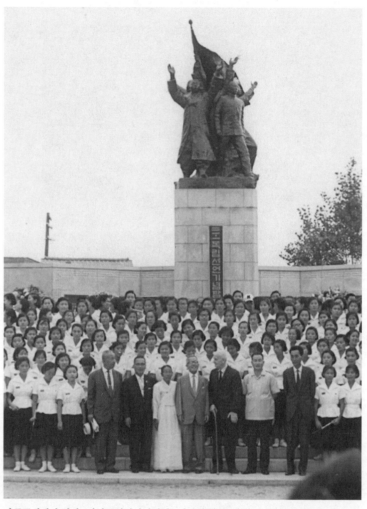

탑골공원에서 열린 〈삼일독립선언기념탑〉 제막식 기념. 맨 앞줄 오른쪽부터 김종영,
한 사람 건너 프랭크 윌리엄 스코필드 박사, 이갑성(민족대표 33인 중 당시의 유일한
생존자). 1963. 8. 15.

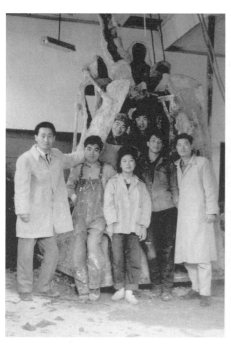

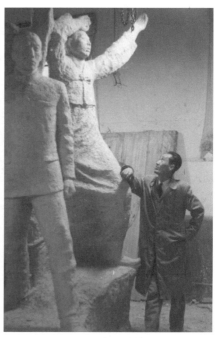

〈삼일독립선언기념탑〉 제작 현장에서.
앞줄 왼쪽부터 김종영, 최의순, 심영자, 박창규,
김창희, 뒷줄 왼쪽부터 신석필, 조재구. 1962.

제작 중인 〈삼일독립선언기념탑〉을 바라보며.
1962.

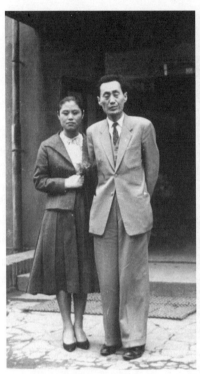

제자 나금희와 함께. 1960년대.

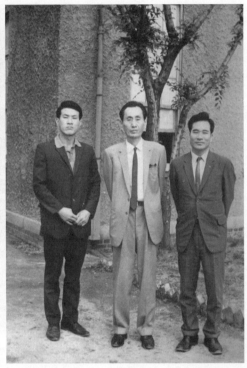

서울대 교정에서 제자 최국병(왼쪽), 신석필(오른쪽)과
함께. 1960년대 초.

서울대 교정에서 제자 송영수와 함께. 1960년대.

서울대 조소과 졸업 기념. 앞줄 왼쪽부터
정창섭, 박노수, 김세중, 이순석, 박갑성,
마리아 헨더슨, 김종영, 박세원, 유근준,
그 뒤 오른쪽이 송병돈. 1963.(위)

졸업식에서 제자들과 함께. 왼쪽
두번째부터 임송자, 김종영, 최석화.
1963.(아래)

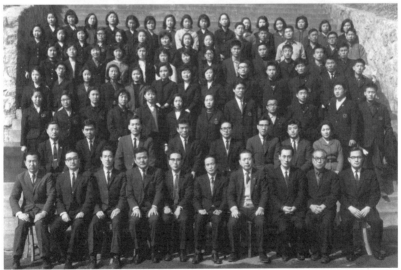

어느 봄날, 서울대 교정에서 조소과 학생들과 함께. 앞줄 왼쪽부터 송영수, 김세중, 박갑성,
김종영, 최의순, 남학생 줄 뒤에서 셋째 줄 왼쪽에서 두번째가 안성복, 맨 뒷줄 오른쪽에서
두번째가 전준, 한 사람 건너 김의웅. 1964.(위)

서울대 미술대학 입학 기념. 앞줄 왼쪽부터 송영수, 서세옥, 정창섭, 김세중, 류경채, 박갑성,
이순석, 김종영, 송병돈, 유근준, 둘째 줄 왼쪽부터 미술대학 서무주임, 최의순, 민철홍, 권순형,
박세원, 조영제, 최만린, 김정자, 셋째 줄 오른쪽부터 이용준, 한 사람 건너 윤석원, 넷째 줄
오른쪽에서 두번째부터 박충흠, 오윤, 여섯째 줄 오른쪽에서 네번째가 오수환. 1965.(아래)

『신동아』1966년 3월호에 소개된 김종영.

졸업생 사은회 때 김종영이 안성복에게 그려 준 자화상. 1964.

김종영의 미술해부학 수업시간에 사용했던 윤석원의 노트 중에서. 강의하는 김종영을 묘사한
그림들도 보이고, "어, 대충 이게 현대예술의 ○를 앞으로 얘기할 인체의 해부학과 일치해 보기
위해서 하는 그런 보수적인 ○○을, 어, 그래서 나는 적어도 어… 어…" "사람의 조직의 원리로
다른 abstract로…" "Henry Moore, Dali, 자코메티—빈약하다기보단 생명체로서의 균형.
20세기의 미술작품에서 나타난 인체—초월적. 전반적 특징—초월적 행동. 피초월체. 발자크—

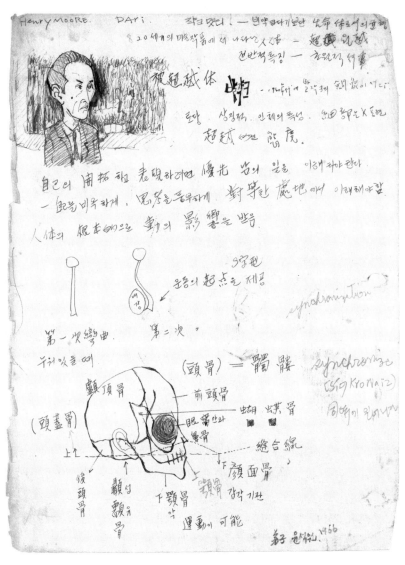

1940년대에 발자크의 동상이 서다. 로댕. 상징적. 인체의 특성. 세부는 × 표현. 초월적인 태도" "자기의 개척하고 표현하려면 우선 남의 일을 이해해야 한다. 자기를 비옥하게, 사고를 풍부하게. 대등한 처지에서 이해해야 함. 인체의 근본적으로 동動의 영향을 받음"과 같은 구절에서 김종영이 서구미술을 학생들에게 어떻게 설명했는지 그 일면을 엿볼 수 있다. 1966.(pp.208-209)

서울대 미술대학 가을 여행으로 간 속리산 법주사法住寺에서. 뒷줄 왼쪽에서 세번째부터 김종영, 윤석원. 1967.(위)

서울대 미술대학 가을 여행으로 간 속리산 문장대文藏臺에서. 앞줄 왼쪽부터 김종영, 유근준, 뒷줄 가운데는 윤석원. 1967.(아래)

서울대 조소과 봄 야유회로 간
정릉에서. 앞줄 왼쪽부터 윤석원,
한 사람 건너 김종영, 뒷줄 맨
왼쪽은 박충흠. 1967.(위)

서울대 미술대학 가을 여행으로
간 설악산에서. 왼쪽부터 윤석원,
오윤, 오수환, 김종영, 박충흠.
1966.(아래)

서울대 조소과 신입생 입학 기념. 앞줄
왼쪽부터 최의순, 김종영, 둘째 줄
오른쪽에서 두번째가 이창림, 셋째 줄
오른쪽부터 김영길, 김주호, 한 사람 건너
최병민. 1969. 3. 5.(위)

제자 백현옥(왼쪽)의 결혼식에서 주례를
선 뒤. 1970.(아래)

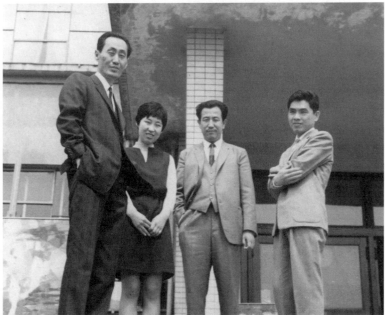

서울대 미술대학 학장실에서. 1969.(위)

연건동 서울대 교정에서. 왼쪽부터 김종영, 이자경, 송영수, 최의순. 1966.(아래)

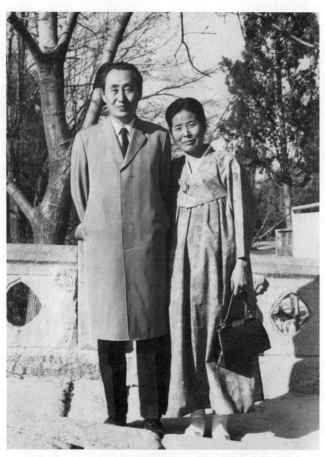

부인 이효영과 함께 창경궁에서. 1950년대.

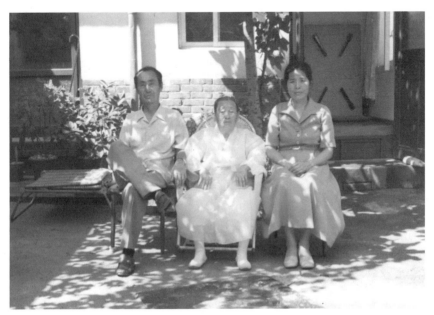

삼선교 자택 마당에서 어머니 이정실(가운데), 부인 이효영(오른쪽)과 함께. 1975.

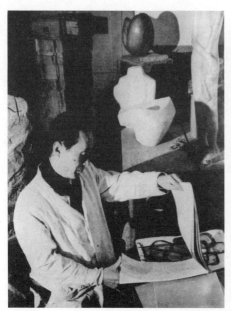

작업실에서. 1969.

유럽미술 시찰 중 이탈리아 로마 나보나 광장에
있는 베르니니의 〈피우미 분수〉 앞에서.
1968-1969년경.

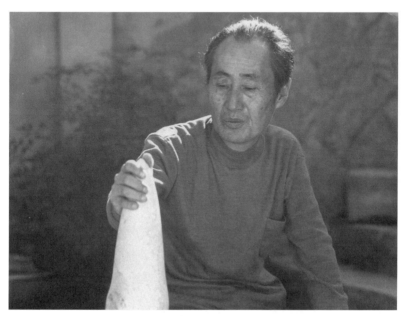

삼선교 자택 작업실에서. 1975.

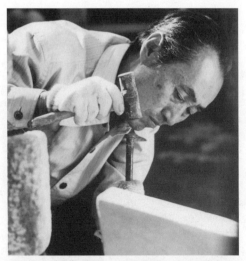

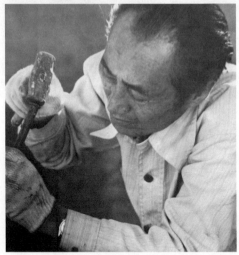

작업실에서. 1981.

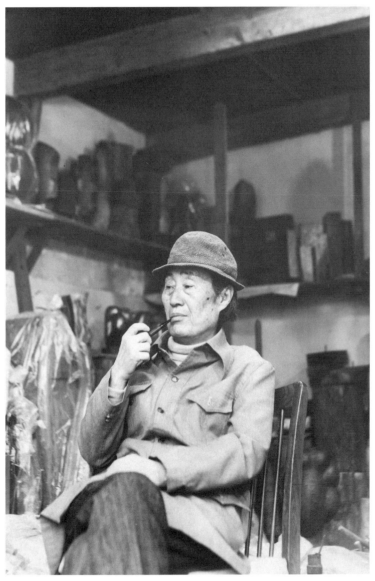

작업실에서. 1981.

서울대 조소과 동문회 주최로 신세계미술관에서 열린 김종영 회갑기념 작품전
오프닝 행사(위 사진 왼쪽부터 김세중, 김종영, 한 사람 건너 박갑성), 그리고
전시장에서(아래 사진 왼쪽부터 부인 이효영, 김종영, 최만린). 1975. 7.

미국에 머물고 있던 서울대 초대 미술대학장 장발의 관악 캠퍼스 방문 기념. 앞줄 왼쪽부터 최의순,
김태, 부수언, 강찬균, 권순형, 뒷줄 왼쪽부터 민철홍, 박노수, 문학진, 서세옥, 박세원, 김세중, 박갑성,
장발, 김교만, 김종영, 정창섭, 한 사람 건너 최만린, 김정자, 윤명로. 1978.

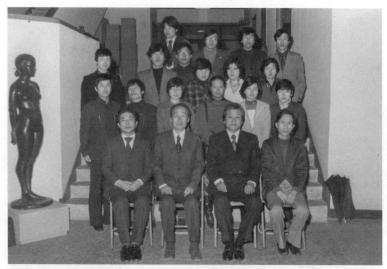

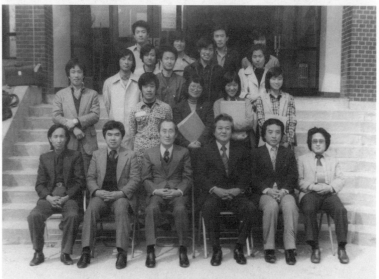

서울대 조소과 신입생 입학 기념. 앞줄 왼쪽부터 최만린, 김종영, 김세중, 최종태, 둘째 줄 왼쪽부터 전상철, 두 사람 건너 장인경, 정연희, 셋째 줄 왼쪽부터 박성권, 조봉구, 세 사람 건너 문희숙, 맨 뒷줄 왼쪽부터 박종철, 조병섭, 김세일, 이창림. 1978.(위)

서울대 조소과 신입생 입학 기념. 앞줄 왼쪽부터 최종태, 최의순, 김종영, 김세중, 최만린, 조국정, 둘째 줄 왼쪽부터 이창림, 장범석, 우화영, 김현숙, 김혜원, 셋째 줄 왼쪽부터 김준, 김홍진, 조영서, 맨 뒷줄 왼쪽부터 김황록, 박인철, 조동제, 김유선, 김승환. 1980.(아래)

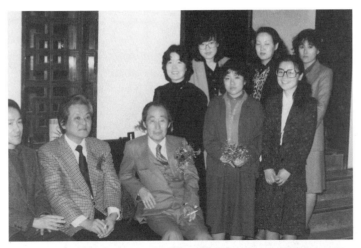

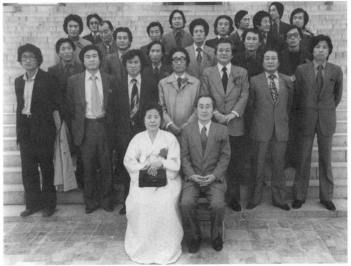

덕수궁 국립현대미술관에서 열린 초대 회고전 개막 후 제자들과 함께. 1980. 4.
위 사진 앞줄 왼쪽부터 정창섭, 김세중, 김종영, 가운뎃줄 왼쪽부터 강옥경, 한 사람
건너 유향숙, 뒷줄 왼쪽부터 윤혜진, 한 사람 건너 오귀원.
아래 사진 앞줄 왼쪽부터 부인 이효영, 김종영, 둘째 줄 왼쪽부터 강태성, 최국병,
김봉구, 오종욱, 김세중, 한 사람 건너 최충웅, 셋째 줄 왼쪽에서 두번째부터 최병상,
최종태, 홍성문, 황교영, 박병욱, 뒷줄 왼쪽부터 엄태정, 조국정, 박철준, 이운식,
최남진, 최만린, 김영대, 오세원, 윤석원, 조재구.

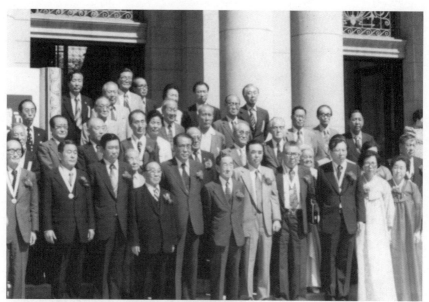

대한민국학술원·예술원 시상식 기념.
앞줄 왼쪽부터 아동문학가 이원수,
시나리오 작가 유한철, 한 사람 건너
예술원 원장 박종화, 최규하 국무총리,
두 사람 건너 의학자 나세진,
농업경제학자 김준보, 맨 오른쪽 한복
입은 여자 뒤가 조선공학자 김재근,
둘째 줄 왼쪽에서 네번째부터 김종영,
부인 이효영, 셋째 줄 왼쪽에서 첫번째가
장우성. 1978. 9. 19.(위)

대한민국학술원·예술원상 시상식에서
박종화 예술원 원장으로부터 예술원상
미술 부문 공로상을 받는 김종영.
1978. 9. 19.(아래)

정년퇴임식을 마치고 미술대학 교직원들과 함께 서울대 교정에서. 앞줄 앉아 있는 사람 왼쪽부터 박세원,
김종영, 부인 이효영, 류경채, 둘째 줄 왼쪽에서 두번째부터 최종태, 김정자, 최의순, 김교만, 김세중, 문학진,
권순형, 그 뒤가 민철홍, 김세중 뒤 왼쪽이 윤명로. 1980. 8. 30.(위)

서울대 대학본부 회의실에서 열린 정년퇴임식. 1980. 8. 30.(아래 왼쪽)

정년퇴임식 후 제자 교수들의 배웅을 받으며 교정을 떠나는 김종영. 뒷줄 왼쪽부터 최의순, 김세중, 문학진,
최종태, 두 사람 건너 김태, 검은 양복 차림의 뒷모습이 김종영. 1980. 8. 30.(아래 오른쪽)

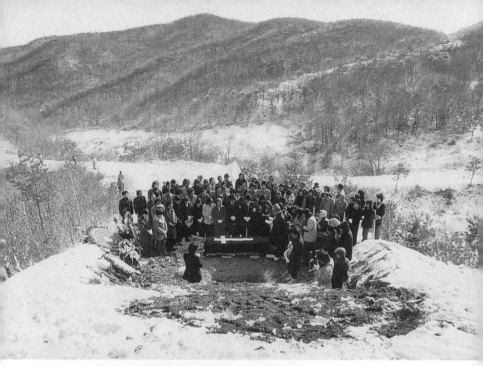

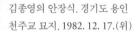

김종영의 안장식. 경기도 용인
천주교 묘지. 1982. 12. 17.(위)

돈암동성당에서 열린 장례 미사.
1982. 12. 17.(가운데)

일 주기를 맞아 제자들이 제작한
추모비 제막식. 경기도 용인
천주교 묘지. 1983. 12. 15.(아래)

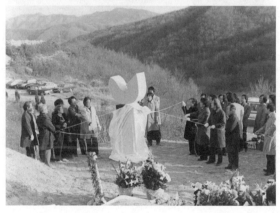

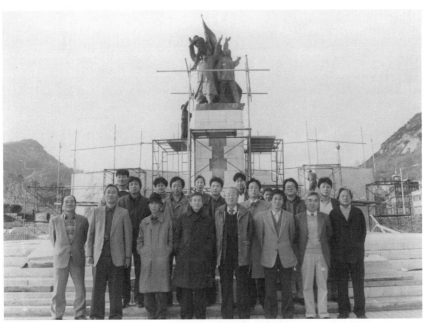

1979년 이유 없이 철거 방치되었던
〈삼일독립선언기념탑〉을 서대문
독립공원에 복원 건립한 뒤. 앞줄
왼쪽부터 신석필, 류종민, 최종태,
임영방, 백문기, 김봉구, 최의순,
조승환, 가운뎃줄 왼쪽부터 최충웅,
유영교 주물공장 대표, 김황록,
전준, 박정환, 최병민, 뒷줄 왼쪽부터
김익태, 유향숙, 임송자, 신옥주.
1991.(위)

탑골공원 정비사업으로 철거된
후 삼청공원에 방치되어 있는
〈삼일독립선언기념탑〉. 1979.(아래)

# 수록문 출처

기존에 발표된 글들은 제목과 본문 모두 대폭의
수정과 교열을 거쳐 재수록했다. ─편집자

강태성, 무언의 독려로 심어 주신 긍지  2015. 4. 8.

전뢰진, "전 군의 소묘에는 철학이 있는 것 같구먼" 「회고문」『김종영미술
관 기념초대전─스승의 그림자, 제자들의 빛』, 김종영미술관, 2009. 5.

최의순, "예술이라는 길은 혼자 걸어가는 것이다" 「조용한 말씀」『김종영
미술관 기념초대전─스승의 그림자, 제자들의 빛』, 김종영미술관, 2009.
5.

최종태, "신과의 대화가 아닌가" 「김종영 선생과의 대화 I」『김종영미술관
소식지』 제8호, 김종영미술관, 2013. 12; 김종영 선생과의 대화 II」『김종
영미술관 소식지』 제9호, 김종영미술관, 2014. 6;「김종영 선생과의 대화
III」『김종영미술관 소식지』 제10호, 김종영미술관, 2014. 12.

윤명로, 예술마저도 초월한 선생의 만년  「나의 스승 김종영」『김종영미술
관 소식지』 제8호, 김종영미술관, 2013. 12.

최일단, 잘 만든 '수제비'  「수제비, 옛날이야기」『김종영미술관 기념초대
전─스승의 그림자, 제자들의 빛』, 김종영미술관, 2009. 5.

심차순, 한 점 흐트러짐 없는 학자의 표상  「우리들의 선생님 김종영」『김
종영미술관 소식지』 제8호, 김종영미술관, 2013. 12.

최병상, 〈삼일독립선언기념탑〉, 그 일을 생각하면  「3·1 독립선언기념탑
그 일을 생각하면」『삼일독립선언기념탑 백서』, 김종영미술관, 2004. 7.

유영준, 선비 냄새 가득한 예술가 「스승님을 회상하며」『김종영미술관 소식지』 제9호, 김종영미술관, 2014. 6.

이춘만, 자연으로의 회귀 「캠퍼스의 잔상」『김종영미술관 소식지』 제8호, 김종영미술관, 2013. 12.

강은엽, "앞만 보고도 옆과 뒤를 알아야" 「그리운 선생님」『김종영미술관 기념초대전—스승의 그림자, 제자들의 빛』, 2009. 5.

원묘희, 단호함 속의 부드러움 「김종영 선생님을 회상하며」『김종영미술관 소식지』 제9호, 김종영미술관, 2014. 6.

류종민, "예술의 목표는 통찰이다" 「김종영 선생님을 추모하는 글」『선미술』 16호, 1982년 겨울호, 선미술사, 1983. 1.

엄태정, 자연과 존재 2015. 4.

조재구, 세월 따라 각인되는 말씀들 「스승 김종영」『김종영미술관 소식지』 제8호, 김종영미술관, 2013. 12.

백현옥, "조각은 힘으로 하지 않는다" 「김종영 선생님과의 시간을 회상하며」『김종영미술관 소식지』 제9호, 김종영미술관, 2014. 6.

심문섭, 세속에 물들지 않은 맑은 자리 「김종영 선생의 삶과 예술적 가치」 『창원예총』, 창원예총, 2009.

안성복, 만 년 동안 향기로울 선생님 「화향천리행 인덕만년훈花香千里行 人德萬年薰」『김종영미술관 소식지』 제10호, 김종영미술관, 2014. 12.

권달술, "작품을 함부로 내보이지 마라" 「김종영 교수님과 서울미대 정신」『김종영미술관 소식지』 제7호, 김종영미술관, 2013. 6.

김해성, 파베르와 사피엔스, 용과 뱀의 동시적 상생 「김종영 선생을 떠올리는 두 가지 단상」『김종영미술관 소식지』 제7호, 김종영미술관, 2013. 6.

김효숙, 두 개의 자장면 그릇 「김종영 선생님에 대한 학창시절의 추억」 『김종영미술관 초대전—스승의 그림자, 제자들의 빛』, 김종영미술관, 2012. 12.

심정수, 나는 아직도 선생님의 수업 중입니다 『김종영미술관 초대전—스승의 그림자, 제자들의 빛』, 김종영미술관, 2012. 12.

박충흠, 표현은 단순하게, 내용은 풍부하게 「김종영 선생님 전상서」『김종영미술관 소식지』제8호, 김종영미술관, 2013. 12.

윤석원, 헤아릴 수 없는 '불각不刻의 경지' 「회상—우성 김종영 선생님」『김종영미술관 초대전—스승의 그림자, 제자들의 빛』, 김종영미술관, 2012. 12.

최명룡, 자퇴서를 강요하시던 선생님의 속마음 「김종영 선생님의 회상」『김종영미술관 소식지』제7호, 김종영미술관, 2013. 6.

최인수, 언교言敎보다 신교身敎 「스승을 회상하면서」『김종영미술관 소식지』제10호, 김종영미술관, 2014. 12.

강희덕, 선생님의 존재감은 드높기만 합니다 「선생님의 긴 그림자」『김종영미술관 초대전—스승의 그림자, 제자들의 빛』, 김종영미술관, 2012. 12.

김영대, 소박하고 진솔한 아버지의 모습 「김종영 선생님을 회상하며」『김종영미술관 초대전—스승의 그림자, 제자들의 빛』, 김종영미술관, 2012. 12.

원승덕, 삼 년 만의 칭찬 2015. 4.

유형택, 선생님과의 네 차례 만남 2015. 4.

김병화, 체로금풍體露金風 『김종영미술관 초대전—스승의 그림자, 제자들의 빛』, 김종영미술관, 2012. 12.

김주호, 불각不刻의 미, 그리고 통찰 「연건동에서 평창동까지」『김종영미술관 초대전—스승의 그림자, 제자들의 빛』, 김종영미술관, 2012. 12.

홍순모, "작가는 프로가 아닌 아마추어가 되어야 하네" 「스승에게 창작의 길을 묻다」『김종영미술관 소식지』제10호, 김종영미술관, 2014. 12.

# 글쓴이 소개

서울대 미술대학 졸업 연도순임.

강태성姜泰成은 1927년 충남 공주 출생으로, 1954년 서울대 조소과를 졸업했다. 1966년 「국전」에서 대통령상을 수상했으며, 이화여대 조소과 교수를 역임했다.

전뢰진田雷鎭은 1929년 서울 출생으로, 1950년 서울대 도안과를 수료하고, 이후 홍익대 조소과 졸업 후 동대학 교수를 역임했다. 현재 대한민국예술원 회원으로 있다.

최의순崔義淳은 1934년 충북 청주 출생으로, 1957년 서울대 조소과를 졸업하고, 이후 동대학원 졸업 후 서울대 조소과 교수를 역임했다. 1999년 국민훈장 석류장石榴章을 수훈하고, 2005년 대한민국 문화예술상 대통령상을 수상했다. 현재 가톨릭미술가협회 자문위원으로 있다.

최종태崔鍾泰는 1932년 대전 출생으로, 1958년 서울대 조소과를 졸업했다. 공주교대, 이화여대 교수를 거쳐 서울대 조소과 교수를 역임했다. 현재 김종영미술관 관장, 우성김종영기념사업회 회장, 대한민국예술원 회원으로 있다. 저서로 『나의 미술, 아름다움을 향한 사색』(1998), 『한 예술가의 회상』(2009) 등이 있다.

윤명로尹明老는 1936년 전북 정읍 출생으로, 1960년 서울대 회화과를 졸업하고, 이후 뉴욕 프랫 인스티튜트 그래픽센터에서 수학 후 서울대 서양화과 교

수를 역임했다. 현재 대한민국예술원 회원으로 있다.

최일단崔一丹은 1936년 경북 경주 출생으로, 1960년 서울대 조소과를 졸업했다. 1958년 「국전」 특선을 수상했고, 1972년부터 삼 년간 파리에서 이응로 화백에게 사사한 후, 1986년부터 삼 년간 중국 베이징 중앙미술학원에서 산수화를 전공했다. 현재 미국에서 조각가로 활동 중이다. 저서로 『최일단 발바닥 문화예술기행—정·중·동』(1991)이 있다.

심차순沈次順은 1938년 경남 의령 출생으로, 1961년 서울대 조소과를 졸업했다. 두 차례의 개인전을 가졌고, 「부산공간회전」 「한국여류조각가회전」 「한울회전」 등에 참여했다. 현재 도조陶彫 작가로 활동 중이다.

최병상崔秉常은 1937년 충남 천안 출생으로, 1961년 서울대 조소과를 졸업하고, 이후 동국대 행정대학원 졸업 후 이화여대 조소과 교수를 역임했다. 저서로 『환경조각』(1990), 『미술과 연구』(1997) 등이 있다.

유영준兪英濬은 1939년 충북 청주 출생으로, 1962년 서울대 조소과를 졸업했다. 「한울회전」 「한국여류조각가회전」 등에 참여했으며, 1995년부터 2002년까지 예술의 전당 아카데미 강사를 역임했다.

이춘만李春滿은 1941년 전남 목포 출생으로, 1962년 서울대 조소과를 졸업하고, 이화여대 교육대학원을 졸업했다. 열네 차례의 개인전을 가졌으며, 「가톨릭미술가협회전」 「서울조각회전」 「한국여류조각가회전」 등에 참여했다.

강은엽姜恩葉은 1938년 서울 출생으로, 1963년 서울대 조소과를 졸업하고, 이후 미국 뉴저지의 몽클레어주립대 대학원 졸업 후 계원디자인예술대(현 계원예술대) 부학장을 역임했다. 1993년 김세중조각상을 수상했다.

원묘희元妙喜는 1940년 서울 출생으로, 1963년 서울대 조소과를 졸업했다. 현재 한울회, 서울조각회, 한국미술협회, 한국여류조각가회 회원으로 활동 중이다.

류종민柳宗旻은 1942년 경북 경주 출생으로, 1964년 서울대 조소과를 졸업하고, 이후 동대학 교육대학원 졸업 후 중앙대 예술대학 교수를 역임했다. 2007년 대한민국 황조근정훈장黃條勤政勳章을 수훈했으며, 다수의 시집과 불교 관련 서적을 출간했다.

엄태정嚴泰丁은 1938년 경북 문경 출생으로, 1964년 서울대 조소과를 졸업하고, 이후 동대학 교육대학원을 졸업 후 서울대 조소과 교수를 역임했다. 2012년 이미륵상을 수상했으며, 현재 대한민국예술원 회원으로 있다. 저서로 『조각과 사유』(2004)가 있다.

조재구趙在龜는 1941년 경기도 김포 출생으로, 1964년 서울대 조소과를 졸업하고, 이후 동국대 교육대학원을 졸업했다. 2010년 제15회 가톨릭미술상 조각 부문 본상을 수상했다.

백현옥白顯鈺은 1939년 충남 장항 출생으로, 1965년 서울대 조소과를 졸업하고, 이후 한양대 교육대학원 졸업 후 인하대 교수를 역임했다. 현재 낙우회 회원으로 활동 중이다.

심문섭沈文燮은 1943년 경남 통영 출생으로, 1965년 서울대 조소과를 졸업하고, 이후 홍익대 대학원 졸업 후 세종대, 중앙대 교수를 역임했다. 2009년 제8회 문신미술상을 수상했다.

안성복安聖福은 1943년 서울 출생으로, 1965년 서울대 조소과를 졸업하고, 이후 동대학원을 졸업했다. 세 차례의 개인전을 가졌으며, 「6·1전」 「현대공간회진」을 비롯한 다수의 기획초대전에 참어했다.

권달술權達述은 1943년 경남 언양 출생으로, 1966년 서울대 조소과를 졸업했다. 이후 동아대 교육대학원 졸업 후 부산미술협회장과 신라대 교수를 역임했다.

김해성金海成은 1940년 부산 출생으로, 1967년 서울대 회화과를 졸업하고, 이후 동대학 교육대학원 졸업 후 마산교육대, 부산대 교수를 역임했다. 저서로『현대미술을 보는 눈』(1985)이 있다.

김효숙金孝淑은 1945년 서울 출생으로, 1967년 서울대 조소과를 졸업하고, 이후 동대학 교육대학원 졸업 후 1996년부터 이듬해까지 무사시노 미술대학 조형학부 조각과 연구원으로 있었다. 1998년 김세중조각상을 수상했다.

심정수沈貞秀는 1942년 서울 출생으로, 1967년 서울대 조소과를 졸업하고, 이후 동국대 교육대학원을 졸업했다. 서울조각회 회장을 역임했다.

박충흠朴忠欽은 1946년 황해도 출생으로, 1969년 서울대 조소과를 졸업하고, 이후 동대학원과 파리국립미술학교 졸업 후 동덕여대, 이화여대 교수를 역임했다. 2003년 김세중조각상을, 2004년 올해의 예술상을 수상했다.

윤석원尹晳遠은 1946년 서울 출생으로, 1969년 서울대 조소과를 졸업하고, 이후 동대학원 졸업 후 서원대 교수를 역임했다. 2006년 대한민국 기독교 미술상을 수상했다.

최명룡崔明龍은 1946년 평남 대동군 출생으로, 1970년 서울대 조소과를 졸업하고, 이후 동국대 교육대학원 졸업 후 경북대 미술학과 교수를 역임했다. 현재 춘천 엠비시MBC 한국현대조각대전 운영위원으로 있다.

최인수崔仁壽는 1946년 황해도 출생으로, 1970년 서울대 조소과를 졸업하고, 이후 동대학원 졸업 후 독일 카를스루에 미술대학에서 수학했다. 서울대 조소과 교수를 역임했으며, 현재 한국미래학회 회원으로 있다. 1992년 토탈미술상을, 2001년 김세중조각상을 수상했다.

강희덕姜熙悳은 1948년 경북 김천 출생으로, 1971년 서울대 조소과를 졸업하고, 이후 동대학원 졸업 후 고려대 조형학부 교수를 역임했다. 대한민국미술대전 심사위원을 지냈으며, 2006년 가톨릭미술상을 수상했다.

김영대金榮大는 1949년 대구 출생으로, 1971년 서울대 조소과를 졸업하고, 이후 동대학원 졸업 후 충남대 조소과 교수를 역임했다.

원승덕元承德은 1941년 평남 진남포 출생으로, 육이오 전쟁 때 월남하여 1964년 서울대 천문기상학과를, 1972년 서울대 조소과를 졸업하고, 동아대 조소과 교수를 역임했다. 1972년 「국전」 특선을 수상했으며, 1973년 문공부 장관상을 받았다.

유형택劉亨澤은 1950년 전남 순천 출생으로, 1974년 서울대 조소과를 졸업하고, 이후 이탈리아 카라라국립미술학교 졸업 후 현재 울산대 교수로 재직 중이다. 여섯 차례의 개인전을 가졌다.

김병화金炳和는 1948년 서울 출생으로, 1975년 서울대 조소과를 졸업하고, 이후 홍익대 교육대학원을 졸업했다. 현재 강화도에서 글쓰기와 작업을 병행하고 있으며, 다수의 산문집을 출간했다.

김주호金周鎬는 1949년 경북 김천 출생으로, 1976년 서울대 조소과를 졸업하고, 이후 동대학원을 졸업했다. 열네 차례의 개인전을 가졌으며, 다수의 기획 초대전에 참여했다. 2013년 인천아트플랫폼 레지던시 프로그램에 참여했으며, 현재 강화도에서 거주하며 작업하고 있다.

홍순모洪淳模는 1949년 서울 출생으로, 1976년 서울대 조소과를 졸업했다. 이후 동대학원 졸업 후 목포대 미술학과 교수, 대한민국미술대전 심사위원, 도서출판 살림 편집위원을 역임했다.

# 큰스승 金鍾瑛 刻伯

그를 그리는 서른세 편의 회상록

강태성 외

초판1쇄 발행일 2015년 5월 7일
발행인 李起雄 발행처 悅話堂
전화 031-955-7000 팩스 031-955-7010
경기도 파주시 광인사길 25(문발동 520-10) 파주출판도시
www.youlhwadang.co.kr  yhdp@youlhwadang.co.kr
등록번호 제10-74호 등록일자 1971년 7월 2일
편집 이수정 조윤형 백태남 박미  디자인 박소영
인쇄 제책 (주)상지사피앤비

값은 뒤표지에 있습니다.
ISBN 978-89-301-0481-4

Master Sculptor Kim Chong Yung, The Great Teacher:
Thirty Three Reminiscences
ⓒ 2015 by Kim Chong Yung Museum
Published by Youlhwadang Publishers. Printed in Korea

이 도서의 국립중앙도서관 출판시도서목록(CIP)은
e-CIP 홈페이지(http://www.nl.go.kr/ecip)에서
이용하실 수 있습니다.(CIP제어번호: CIP2015011855)